粵語歌詞創作談 增訂版

黃志華 著

匯智出版

責任編輯：羅國洪

封面設計：張錦良

粵語歌詞創作談 (增訂版)

作　　者：黃志華

出　　版：匯智出版有限公司

　　　　　香港九龍尖沙咀赫德道 2A 首邦行 8 樓 803 室

　　　　　電話：2390 0605　　傳真：2142 3161

　　　　　網址：http://www.ip.com.hk

發　　行：聯合新零售 (香港) 有限公司

　　　　　香港新界荃灣德士古道 220-248 號荃灣工業中心 16 樓

　　　　　電話：2150 2100　　傳真：2407 3062

版　　次：2024 年 2 月初版

國際書號：978-988-76912-8-0

＊ 本書曾於 2003 年 4 月由三聯書店 (香港) 有限公司出版，2016 年獲作者授權本公司出版「新版」，
現修訂及增加內容，推出「增訂版」。

自序

　　詞，一說到詞，人們想到的不是宋詞就是歌詞。由詞很自然地想到詞人，宋代的大詞人至今仍教很多人心折，於是，在不可能重返宋代做詞人的情況下，不少人倒夢想做個當世的詞人——創作歌詞的人也叫詞人啊！坦白說，筆者自己少年時就曾有過這樣的心路歷程。

　　喜歡填詞，是早在七十年代後期讀高中的時候，雖然比起同輩的填詞愛好者如林夕和小美，筆者的填詞水平容或未能超越，但比上不足，比下卻肯定綽綽有餘，加上上天似乎早早有了安排，要我去做一個詞評人。剛投身社會不久就有了自己的「歌評地盤」，未幾更逐漸增多，而填詞方面卻總是沒大發展。稍可告慰的是：所填過的有限作品中，總算有上榜歌、電視劇主題曲、電影主題曲等。

　　由於委實喜歡填詞，故此雖在這方面發展不大，卻一直在鑽研，也不時以填寫歌詞自娛。最大的喜樂是九十年代初、中期，以陸無將的筆名在《明報》漫畫版每周發表一首諷刺時弊的舊曲新詞，寫了一百期，如香港人所說的，這下子可說是過足了「填詞癮」！

　　其實，早在一九八四年，就受到聯合音樂院王光正先生的賞識，得到機會嘗試為該院主持一個填詞課程，為此筆者更興致勃勃地編了一套教材。現今看回這套教材，當然是十分粗糙的。五年後的一九八九年，

獲盧國沾先生賜予機會，與他合作出版了一本《話說填詞》，書的上半部分是盧國沾先生在報上談論如何學填詞的文章結集，下半部分則是筆者以上述那套教材為基礎再整理擴充而成的。《話說填詞》很快便售罄了，又因出版該書的出版社不復存在，書也就絕了版，現時只可能在圖書館借得。

九十年代初，筆者得到機會擔任香港中文大學校外進修部中文流行歌曲填詞課程的導師。多年來，學生教了一批又一批，筆者也因而積累了更多更新的教學經驗和心得，覺得舊日的那本《話說填詞》也是時候需要大大整理，重新編寫，始能讓讀者在學填詞時得著更多。

本書從開始撰寫文稿至排版付印，過程長逾兩年，可說是曠日持久。在這瞬息萬變的現代社會中，兩年時間就足以變得物是人非。像這本談論歌詞創作的書，寫的時候已盡量補上一些較新近的曲例，可是現在回看，仍有點明日黃花之感，真無奈。

敢信寫在這本書上的，已是筆者這許多年來對粵語歌詞創作教學的最新經驗總結，是心血的結晶。然而學無止境，我們永遠不會知道在未來的某月某日看到某書而猛然省悟原來寫作上還有這樣的道理我並未得著！

就如近來閱讀陳銘著的《意與境——中國古典詩詞美學三昧》（浙江大學出版社，2001 年），書中指出中國傳統詩歌有「象外之意」，也有「意外之象」，又除了「移情入景」、「情景相生」之外，也還有「顯情隱景」。談到「意外之象」，書中列舉陳子昂的《登幽州台歌》為例：

　　前不見古人
　　後不見來者

念天地之悠悠

獨愴然而涕下

並謂：「……詩中，幾乎沒有具體形象的意象，彷彿已拋棄具體形象，直把七情六慾、心理感受和感情波瀾唱了出來。這樣的詩，真的沒有構成意象嗎？真的是只有意而無象嗎？當然不是，人們並不是看一連串述情的詞語在滾動，而可以在想像中營造一個畫面：一位心態高遠的詩人，站在幽州台上憑高懷古，評判歷史，呼喊振作。詩人的自我形象，就是詩中彷彿沒有出現，卻又是抒情語言的主體，也就是意外之象。詩人的自我形象與詩中直抒的情意，組成很有渲染力的意象。」

　　「象外之意」、「移情入景」、「情景相生」於筆者而言是再熟悉不過的。但卻從來忽略有「意外之象」、「顯情隱景」的説法。所以過去遇到很多當代的粵語歌詞名作如《找不著藉口》、《最愛是誰》等，常常愛用「無招勝有招」、「空手入白刃」等詞語來讚賞之，現在學會了這些概念，便可以很方便的歸入「意外之象」、「顯情隱景」這些類型，而論説起來就更易領略。再説，現代歌詞為了讓人們一聽便能明白詞意，往往不自覺地、頻繁地使用「意外之象」、「顯情隱景」的表現手法。換句話説，古代詩歌重「象外之意」、「移情入景」、「情景相生」，現代歌詞則重「意外之象」、「顯情隱景」。説難度，筆者敢説「意外之象」、「顯情隱景」比「象外之意」、「移情入景」、「情景相生」大得多，所以，古典詩詞中以「意外之象」、「顯情隱景」取勝的例子鳳毛麟角，而現代流行歌詞卻要朝這條險陡之路前進，當代詞家的箇中甘苦，實不足與一般文人道。

　　又比如，剛剛看到內地學者薛範的新著《歌曲翻譯探索與實踐》（湖

北教育出版社，2002 年），作者談到對「倒字」（即「唔啱音」）有八項可寬待的情況，當然，這些寬待是就國語歌曲而言的。其中第七項說：「歌詞中，時有某些詞語反覆詠唱，只要其中有一次以上是『正字』，其他『倒字』也就從寬處理，……」（見該書第 145 頁），這是我多年來首次看到學者們談論國語歌曲「倒字」的寬待原則。這不免讓我再生慨嘆：為甚麼國語人如此寬待國語歌詞中的「倒字」，我們粵語人卻如此容不得粵語歌詞中的「倒字」呢？

像以上二例，因趕不及寫進書中正文，惟有寫在這個自序中，免使讀者錯過！

除了「知無涯」這一煩惱，本書的重點章節之一——對先詞後曲的談論也是筆者甚感不踏實的部分，畢竟這僅是自己的設想，成功的經驗甚少，只是覺得它非如一般創作人心目中所感到的難以實行，故應該多加提倡。記得曾把本書的初稿複印給泰迪羅賓先生，請他提意見。當他看到談先詞後曲的一章，也半信半疑，於是便跟他合作做了一次實驗，以「九一一」為題材，我寫詞，他譜曲，實驗結果，他感到按我的理論，先詞後曲的確是可行的……

本書尚有一部姊妹篇——《香港詞人詞話》，是以「詞話」的形式寫成的，當中既匯集了許多填詞名家如盧國沾、林夕、潘源良等人過去在報刊上談論寫詞經驗的文章，也有筆者對名家詞作的評析以及在歌詞創作上的體悟和見解。這「詞話」旨在讓讀者對歌詞創作之道得到更多的啟迪。若能把本書與《香港詞人詞話》一起閱覽，相信得益會更多。

為了方便讀者創作歌詞時押韻的需要，本書書末還附上韻表。記得多年前的《話說填詞》也附有韻表，只是編排不夠理想，本書所附的韻表

編排較理想，相信能方便讀者使用。

　　歌詞創作跟任何的藝術創作一樣，不管你覺得易學還是難學，要精進則總是困難的，甚至可能是無止境的「高處未算高」。但願本書及其姊妹篇《香港詞人詞話》能幫助有志學習粵語歌詞創作的朋友可以迅速地達到一個較高的水平。只是，本書必然存在某些缺點或不足，祈各方高明不吝指正。

　　是為序。

<div style="text-align: right">黃志華</div>
<div style="text-align: right">謹識</div>

目錄

音樂、文學的結合

也許，在這篇緒論裡談的問題，喜歡填寫歌詞的朋友並不曾想過，可是，如果我們連這個問題都搞不清楚，就像是喜歡攝影的朋友，拍了許多年沙龍都仍然搞不清楚繪畫藝術與攝影藝術的異同。這往往是顯示對本門藝術的基本認識和修養都很不夠！

曾有名家道：「文字語言的窮盡之處，就是音樂的開始。」

更有許多屬大音樂主義的音樂家，總認為音樂優於文學，甚至認為音樂是藝術之首，表現能力遠遠在文字之上。於是有些偏激的音樂家更反對為音樂旋律填上歌詞，認為是企圖以文字去裝飾音樂或解說音樂，當文字一出，音樂的視野立即從深廣變為狹隘。

這種看法是極有問題的。音樂真是萬能的嗎？音樂就沒有它的局限？如果音樂萬能，它是否可以取代《紅樓夢》、《戰爭與和平》？

我們反過來想想，一首優美、含蓄、內涵豐富的詩般歌詞，不同的人會有不同的理解和領會，但假如一位作曲家將它譜成歌曲，這時候，歌詞的視野難道就不會立即由深廣變為狹隘嗎？因為這樣的一首曲調，無論餘韻有多少，亦只不過是提供對這首歌詞的一種理解，並不表示這

首歌詞不可以作另一番的理解，也就是説，音樂一出，文字的視野同樣會被局限！

音樂與文學相結合，為何要強調哪一方面的表現力優勝些呢？音樂、文學是各有所長、各有局限，互不能取代的。兩者結合，則肯定各有犧牲，例如音樂犧牲了旋律進行的廣闊音域、飛快的速度等；文學則犧牲了議論文、小説等專長體裁。

曾有人把音樂與文學的結合比喻為男女的婚姻，這比喻是恰當的。再仔細點説，歌曲創作，有先詞後曲，有先曲後詞。先詞後曲，就像是作曲家為一首詞找理想對象——天作之合的曲子。先曲後詞，就像是寫詞人為一首曲子找理想對象——天作之合的歌詞。

那麼，先詞後曲和先曲後詞，哪一種方式較佳？這有點像探討在愛情路上，應該男追女還是女追男？以粵語流行曲的創作傳統來説，先曲後詞是不可懷疑的「真理」，就相當於傳統上，大家都認為男追女是理所當然的，一旦倒過來有女追男的事情發生，人們就會驚訝不已，甚至接受不來。

不過，所謂不可懷疑的「真理」，要是細加考察，其確立的日子不過是幾十年而已，即一九七四年許冠傑復興粵語流行曲之後，先曲後詞的方式才佔壓倒性優勢。在此之前，粵語流行曲是先曲後詞和先詞後曲兩種方式並行不悖的。事實上，當年許冠傑初次嘗試創作粵語流行曲，亦有採用先詞後曲的方式，他的名曲《鐵塔凌雲》，就是先由其兄長許冠文寫了詞，再由他譜成歌曲的！

為甚麼先曲後詞成了當下香港粵語流行曲的頑固傳統？這個問題説來話長，當在本書適當的章節中詳細一談，只是，這頑固傳統的最大禍

害是完全扼殺了先詞後曲創作的可行性及探索機會，這是教筆者最感不平的。筆者覺得，先詞後曲肯定是可行的，只要能給予多些探索和實驗的機會，以先詞後曲的方式寫成的作品，在藝術上應會日趨成熟。

　　所以本書不單研究先曲後詞的教與學，也不惜拋磚引玉地研究先詞後曲的教與學的問題。希望在未來的日子裡，先詞後曲的粵語歌曲作品，會成為一大流派。

中國音樂文學源流述要

　　每當說到中國音樂文學的起源，我們總會立刻想到《詩經》，的確，一部《詩經》，充分說明了在數千年前的古代中國，已經有很精彩的口頭歌唱文學，而且大部分是即興唱出的，經反覆傳唱後，才由文人筆錄下來並作整理潤飾。

一 · 一　　即興而歌

　　說來，中國古代的史傳或小說，尤其是唐代以前的，都很喜歡描寫故事中的人物即興而歌，下面舉的都是大家很熟悉的例子：

　　太子及賓客知其事者，皆白衣冠以送之至易水之上。

　　既祖，取道，高漸離擊筑，荊軻和而歌，為變徵之聲，士皆垂淚涕泣。又前而歌曰：

　　風蕭蕭兮易水寒，

　　壯士一去兮不復還！

　　復為羽聲慷慨，士皆瞋目，髮盡上指冠。於是，荊軻就車而

去，終已不顧。

<div style="text-align: right">——《史記·刺客列傳》</div>

項王軍壁垓下，兵少，食盡，漢軍及諸侯兵圍之數重。夜，聞漢軍四面皆楚歌，項王乃大驚曰：「漢軍已得楚乎？是何楚人之多也！」項王則夜起，飲帳中。有美人名虞，常幸從；駿馬名騅，常騎之。於是項王乃悲歌慷慨，自為詩曰：

力拔山兮氣蓋世！

時不利兮騅不逝！

騅不逝兮可奈何！

虞兮虞兮奈若何！

歌數闋，美人和之，項王泣數行下；左右皆泣，莫能仰視。

<div style="text-align: right">——《史記·項羽本紀》</div>

高祖還，歸，過沛，留，置酒沛宮，悉召故人、父老、子弟縱酒。發沛中兒得百二十人，教之歌。酒酣，高祖擊筑，自為歌詩曰：

大風起兮雲飛揚，

威加海內兮歸故鄉，

安得猛士兮守四方！

令兒皆和習之。高祖乃起舞，慷慨傷懷，泣數行下。

<div style="text-align: right">——《史記·高祖本紀》</div>

　　這是中國歷史名著《史記》中所記述的經典場面，從司馬遷的記述，彷彿荊軻、項羽以至漢高祖劉邦都是即景即興而歌，而非事先創作的。

　　《史記》是嚴肅的歷史文獻，卻不乏這些即景即興而歌的場面，一般的筆記小說，例子也是很多的。據內地學者王冉冉先生在《唐前小說中的韻文》中指出：

　　值得注意的是，在唐前小說中，作為「第二語言」的韻文多是口唱的「歌」。這些「歌」有的是徒歌，如《搜神記》中的《紫玉歌》、《穆天子傳》中的《白雲謠》、《吳越春秋》中的漁父歌、《漢武內傳》中的西王母侍女歌、《列女傳》中的趙津女娟歌、《列仙傳》中的採薪者歌、《搜神後記》中的丁令威歌、《還冤記》中的徐鐵白怨歌等；有的歌則是有伴奏的，如《拾遺記》中的皇娥歌、帝子歌、《搜神記》中的淮南操、《幽明錄》中的郭長生歌、陳阿登歌、方山亭魅歌、水底弦歌、費升所逢狐精之歌等。不論是有伴奏還是無伴奏，由於是唱出來的，「唱」在很多時候便提供了頗有審美價值的細節。……另外，唱出來的韻文也許沒有經過遣詞造句上的深思熟慮，可它們常常是「感於哀樂，緣事而發」，在表達感情方面更直接、更自然。漢武帝因思念李夫人而唱《落葉哀蟬曲》——「羅袂兮無聲，玉墀兮塵生，虛房冷而寂寞，落葉依於重扃，彼美之女兮安得，感余心之未寧。」（《拾遺記》卷五）！詞藻當然說不上華艷，漢武帝對李夫人的眷戀之情卻在這篇韻文中得到了很好的體現。《搜神後記》中的《丁令威歌》簡直就是大白話——「有鳥有鳥丁令威，去家千年今始歸，城郭依舊人民非，何不學仙冢累累」，可是它渾然天成，雖說也是勸

人學仙的，誘導人學仙的基礎卻是源之於斗轉星移、物是人非的深沉感慨，容易引人共鳴，甚至成為了一個典故而經常被後人引用。如白居易曾有「鄭牛識字吾常嘆，丁鶴能歌爾亦知」的詩句，王維亦曾云：「當作遼城鶴，仙歌使爾聞」。

—— 見《文史知識》，二○○○年十一月號

從這些例子可以想見，古人似乎普遍具有即景隨心、信口而歌的能力，即或不然，這種即興能力也該是人們十分嚮往的，現實中實現不了，便在小說國度裡的幻想世界中實現出來。近代的民間傳說《劉三姐》亦可說是一大旁證。但更真實的應該是在約一個世紀前還活在廣東蜑族人的口頭的鹹水歌，又或穿梭於城鄉之間的南音說唱藝人，他們都真有即興唱曲的能力。

然而，讀書頗多的讀書人反而失卻這種即興而歌的能力，不過，他們的長處就是用筆來寫詩歌，常常是閉門苦思三天三夜，經過反覆修改潤飾、精心鑄造後才拿出來。中國音樂文學自唐代起便是以讀書人（亦即文人）的這種創作為主導。

今天我們開口便說「唐詩」，其實唐詩中有「詩歌」和「歌詩」之分。所謂「歌詩」，就是可以拿來唱的詩。唐代文人所作的歌詩，不少取自當時民間流行的曲調，例如劉禹錫作的《竹枝詞》、白居易作的《楊柳枝》等就屬這一類。另一大類是文人所寫的詩深受人們喜愛，繼而有人將之譜成歌曲，當然也不排除其中有些是專為歌唱而寫的詩。唐代的著名詩人中，王維寫的歌詩估計是最多的，其中最負盛名者莫過於《渭城曲》（又名《陽關三疊》）、《紅豆詞》。此外，如著名的「旗亭唱詩」的故事，也反

映了唐代歌唱藝人喜歡演唱著名詩人的作品。

　　值得一提的是，唐代的民間開始盛行以半說半唱的形式來講故事（主要是佛教的故事），可以說是中國說唱音樂的雛形。這種音樂形式，對後來的宋詞元曲，有頗大的影響。事實上，唐代的歌詩再往後發展，便是由齊言的韻文演變為句讀長短不一的長短句，到了元代，長短句也滿足不了人們的演唱需要，又由「詞」演變為「曲」，而「曲」的一大特徵乃是可以適量地加插「襯字」。

一‧二　以文化樂

　　談到唐詩宋詞元曲，我們常常都感到遺憾的是它們的音樂絕大部分都失傳了。也因此，今天我們很難想像當時人們是怎樣演唱這些詩詞曲的，以致我們只能瞎猜。不過，歷史是源源不斷漸行漸進地發展的，從當下我們的傳統戲曲的唱法，反推古代的演唱方式，雖不中亦不遠。這方面，筆者是很贊同內地學者洛地的學說：中國古代自宋詞以來便盛行用「以文化樂」的方式來演唱！

　　「以文化樂」是甚麼東西？

　　由於這是個重要的概念，不得不花一點篇幅仔細說明。

　　據洛地先生的學說，中國音樂文學很早就有兩種形態：一種是「以樂傳辭」，一種是「以文化樂」。「以樂傳辭」的一類（演唱），是以音樂旋律支配文辭，並不要求文體有無格律，只要在其旋律、唱腔的容量範圍內，可以容納不同文句的句數和句式。因此，有一些具有不同句數、句式的曲子，而其音樂旋律穩定、確定的，必是「以樂傳辭」的一類唱。至

於「以文化樂」的一類唱，在音樂旋律上是沒有固定的特定旋律的，它需要或必須以文體之句式、平仄等格律作為其某一個個體（詞調）的特徵而存在。事實上，「以文化樂」就是依照文字的聲調來行腔，現今中國各地的戲曲以至說唱音樂，便都是以「以文化樂」為主的。

很多時，「以樂傳辭」和「以文化樂」是可以並存於同一作品中的，好比說香港人熟悉的粵曲，其梆黃體系是「以文化樂」，但小曲卻是「以樂傳辭」，而一個粵曲唱段內，往往梆黃與小曲並存。在唐代至宋初，這兩種形態都是並存的，沒有哪一種堪稱主流，到了柳永的「慢詞」出現，以至有井水處即歌柳詞的地步，「以文化樂」這個形態才開始成為中國音樂文學的主流。

向來，不少學者認為「詞依曲定體」，「倚聲填詞」，各詞調有特定的句數、句式等格律，乃是「倚音樂之聲即因該『曲』的規定旋律而填詞」的結果。這委實是一個很大的誤會！

以今天的說法及筆者的理解來說，那就是宋詞自柳永以後，便都是先詞後曲的，只是，對於同一詞調，譜曲時往往在某些地方有特定的格式，所以，十首《水調歌頭》就會有十首不同的歌曲旋律，但這十首旋律「在某些有特定的格式」的地方，又會有相同的音樂特徵。宋詞以後的元曲，以至近三百年的戲曲音樂，其主流莫不是如此。

筆者甚至大膽推測，荊軻唱的《易水送別》、項羽唱的《垓下歌》、劉邦唱的《大風歌》等，也許亦是「以文化樂」的，只是「吟詠」的性質更重一點吧。

為了讓學生對於「以文化樂」的概念有感性的認識，筆者在教粵語歌曲填詞時，常常會讓學員們花十來分鐘依格律填寫一段短短的粵曲梆

黃，然後即席把他們寫成的唱詞唱出來。這樣，學員肯定很清楚「以文化樂」是甚麼一回事，而這樣除了有助他們理解外，也希望能拓闊他們的視野。

本章旨在為讀者勾勒一個中國音樂文學源流的輪廓，所以很多地方都是粗略帶過，讀者若想深入了解，可參考下列幾本專著：

修海林、李吉提著，《中國音樂的歷史與審美》，中國人民大學出版社，一九九九年。

洛地著，《詞樂曲唱》，人民音樂出版社，一九九五年。

吳相洲著，《唐代歌詩與詩歌》，北京大學出版社，二〇〇〇年。

沈松勤著，《唐宋詞社會文化學研究》，浙江大學出版社，二〇〇〇年。

第 二 章

歌詞創作優劣的標準

「文章千古事，得失寸心知。」這是唐代詩人杜甫的名句。的確，每個創作人都有自己的審美要求，也多少會感到寫出來的作品讓自己滿意的程度。但是，高手與低手雖然都會「得失寸心知」，可是「知」的內容肯定大大不同。再說，高手與高手之間的較量，也許他們都各自「得失寸心知」，然而一般欣賞者又未必容易看得出兩位高手誰更勝一籌。最可憐的是有好些創作人往往欠缺自知之明，又或生就「文章是自家的好」的心理。若有此情況，肯定會阻礙創作人自己的進步，甚至弄出許多大大小小的風波。

二 · 一　要具自知之明

所以筆者很佩服古人的睿智，常常是「琴棋書畫」並舉。文人的文化修養中要是有「棋」這一項，那麼他對於創作得失態度肯定會客觀持平得多。棋藝與文藝相對照，至少有兩點值得仔細玩味：

其一，一首精彩高妙的音樂作品或詩歌創作，常常是只有行家中的

高手，才會懂得欣賞，道出箇中奧妙。一般人只不過靠直覺去感應，多精彩的作品，評語也只是「好」、「棒」之類的單詞而已。一局精彩的對弈，情況完全相同，一般棋迷也許亦能察覺局中某幾著的神妙，但是，對局雙方如何步步爭先，紅方如何巧設棄馬陷車的機關，黑方又如何將計就計，到中、殘局，雙方又如何鬥內勁，綿裡藏針，不經高手詳作註解，棋迷們實難豁然明白。所以，一些重要的大師級棋戰，負責解說對局的，也往往是棋界的大師級人馬。可惜音樂界和「作詞界」卻不這樣，大師級的精彩作品總欠大師級的人馬來賞析。此外，棋界常常有「自戰解說」，但文藝界卻鮮見由作者親自解說自己的作品。

其二，跟別人下棋，技不如人就是技不如人，永遠只能輸多贏少。事實擺在眼前，令你不得不有自知之明。文藝創作卻不然，比方大家都是寫曲的，寫出來的曲子究竟誰的較優勝，很難評斷。當然，聽在頂級大師的耳裡，還是聽得出高下來的，可是寫曲者未必心服：「哼，他寫的曲子真有那麼好？」

基於第二點，文藝界中人好應下下棋，事實上，下棋的過程常是一個自知的過程，性格是否沉著、怯懦、頑強、浮躁、貪便宜、粗心，或得勢不饒人、失勢卻如喪家犬，統統會在對弈中浮現，弈者如善於體察，當可從中發覺並試圖改善。下棋乃是由兩個人來完成的藝術，而且每局棋都是一次心路歷程的演練，完全可以彌補在別的文藝活動如音樂、文學創作中所缺乏的人格修養訓練。所以，學寫歌詞的朋友何妨也學學下棋，這肯定會對你在「得失寸心知」的範疇中有更好的素養。

談歌詞創作的優劣的標準卻扯到了下棋，似乎有些文不對題，但是，創作人確實需要先具備自知之明，才好說作品的優勝劣敗！

二‧二　難分優劣的幾種歌詞

那麼，歌詞如何分優劣？

筆者覺得，在談這個問題之前，還得要明白，歌詞有許多品種，它們的優劣標準是絕不能相混的。更有些品種，筆者覺得是難以建立評定優劣的標準的，好比說，有一類歌詞，其內容只是為了配合音樂而渲染一份心緒、氣氛，或是英語所謂的「mood」，它在創作上並不介意是否具文學性，因此這類作品我們固然不宜硬要用評價文學作品的標準來衡量它，它們甚至沒有客觀標準可以衡量，一切都但憑感覺。

另有一大類歌曲如校歌、會歌、運動宣傳歌等等，由於其實用性，往往亦削弱了它的文學性。這一大類歌曲，也並不適宜用評價文學作品的標準來衡量它。評價這類歌首先要看看是否符合某校、某會或某宣傳運動的需要，再而看看其內容是否能把宗旨、要旨等一一羅織進去，最後，我們才會考查它是否有過人的文采或文學性。

在商業流行歌詞中，更有一類是為了配合偶像形象的需求而寫的歌詞，同樣也並不適宜用評價文學作品的標準來衡量它。事實上，這類歌詞，只有那位偶像歌手的監製才最清楚要的是甚麼，其取捨標準首先是合不合形象需要，符合需要的就是「好」詞，不符合需要的，任是文采斐然，都只好割愛。像早年黎明的《我來自北京》、郭富城的《狂野之城》都屬於這一類。

所以，除非你不寫詞，一旦要寫，最好先明白，不是所有歌詞都可以分出個優劣來的。能夠分優劣且有一定的客觀標準的歌詞類型，乃是近乎文學創作的那一種。一般人認為出色的歌詞創作，也往往是屬於這

一類型的歌詞。而我們所以喜歡要求歌詞有文學性，大抵是受中國古典文學傳統影響，是「詞」就應該具文學性的。

說來，讀者可不要以為現今的歌詞創作才會有這樣的情況。即使宋詞，也有不少作品是實用性、功能性先於文學性的，好比說宋詞中有很多應社詞、酒詞、茶詞、節序詞、壽詞就都是屬於這一類作品。當然，我們不能說這一類型作品就不可能有富文學性的作品，像大文豪寫中秋詞，「但願人長久，千里共嬋娟」便千古傳誦，寫壽詞如「待他年整頓乾坤事了，為先生壽」也是不同凡響之作！大抵我們只能說，這些作品一般都跟文學性沾不上邊。

寫到這裡，引錄幾段由內地學者寫的文字如下，以作印證：

今天的歌曲，無論藝術歌曲還是通俗歌曲（筆者按：即流行曲），基本採用個性化的一詞譜一曲創作方式，由於作曲家對詞作具有選擇權及修改處理權，許多通俗歌曲甚至詞、曲一體創作，所以「詞」作為文學作品的相對獨立意義越來越弱，而對音樂的依附性越來越強，以致成為不可分割的一部分。按照美國符號主義美學家蘇珊・朗格的理論，詩一旦被譜曲變成一支歌，「原詩就不復存在了」，「由於同化原則，一種藝術吞併了另一種藝術」（蘇珊・朗格《情感與形式》，中國社會科學出版社，一九八六年）。她的結論是：「歌曲並非詩與音樂的折衷物，歌曲就是音樂。」（同上）趙元任先生也有過近似的論述：「詩唱成歌要犧牲它一定的本味兒，這是不得不承認的。」（趙元任《新詩歌集》，商務印書館，一九二八年）蘇珊・朗格與趙元任先生指的還都是被選作藝術歌曲歌詞的「詩」，至於通俗歌

曲，其歌詞從創意構思時起就不是作為「詩」來供閱讀的，而是專門為演唱使用的，儘管應具有一定的文學性，但無可辯駁它屬於音樂整體的一部分，而非文學作品，即非「新詩」。或者說，當代歌詞自身雖然是文學，然它一經譜曲演唱，它的「文學」屬性便消失，而它除了「譜曲演唱」又無其他存在意義，這正是歌詞有別於其他「詩歌」體裁的特質形成之根源。因此：

「衡量一首好的歌詞的尺度，就在於它轉化為音樂的能力。」（蘇珊・朗格《情感與形式》）

歌詞既具有文學性又具有音樂性，而歌詞的文學性與音樂性要求，都是建立在表「情」基礎之上的，這是音樂文學界人士的共識。歌詞的文學性要求歌詞抒情詩化，即有強烈的主觀抒情色彩，以「情」為基礎為核心；其音樂性要求則指的是「有表現力的內核」（M.C. 泰弟斯考語，轉引自《情感與色彩》），金波先生將此表述成：歌詞的音樂性首先在於它的情感內核。歸根結底還是一個「情」的問題。至於歌詞的其他文學性音樂性要求，諸如語言、意象、結構、節奏韻律等均為次之，並且以表「情」為前提。因此談及歌詞的文學性與音樂性，並非兩個對立衝突或者風馬牛不相及的東西。此其一；其二，主情藝術中以音樂為最，所以有「一切藝術都趨歸於音樂（All art tends to become music）」的說法，歌詞亦是要「唱」的即更應如此，因此歌詞的文辭之「情」，最終的歸宿還是音樂。總之，無論從哪個角度，衡量歌詞的最終標準都是看它轉化為音樂的能力。

歌詞不一定具有獨立的審美價值

　　過去筆者在教學中總要強調歌詞具有相對獨立的審美價值，即它作為案頭文學，亦有很高的藝術性。其實，歌詞作為一首「歌曲」中不可分割的一部分，許多時候反而「不完整」或者說它不是一個「審美」意義上的「完全」作品。譬如著名的蘇格蘭歌曲《友誼天長地久》（筆者按：即《Auld Lang Syne》），原文遠不如翻譯成中文的歌詞表情達意豐富完整，不僅這一首，許多著名抒情歌曲原文都不注重意思的完整，注重的是感情和情緒的傳達……一般說來，歌詞如若作為案頭文學的藝術性越完美，成為一首好「歌」的難度越高，因其藝術性已經自足，留給音樂開挖的空間有限。當然這不排斥有些作品詩與歌兩棲，不過此種情況藝術歌曲歌詞更多一些，但無論如何僅僅通過閱讀來判定一首歌詞的優劣並不可靠，尤其用來判定通俗歌曲更不可靠，因為判定的標準是「文學」的而非「音樂」的。從事音樂文學教學或編輯工作的人由於經常需在「詞」未成「歌」的時候去判定它的優劣，因此往往不自覺地用文學標準替代了音樂標準，過份要求歌詞的完整與表情達意之自足。

——見孫偉文〈對音樂文學專業的思考〉，載《中國音樂》，一九九九年第三期

二‧三　文學性歌詞優劣四大標準

　　現在來談談，具文學性的歌詞，應用哪些標準來分優劣。

　　其一是詞曲配合的程度。

　　其二是文字技巧。

其三是創意。

其四是作品的感情強度或（有時是思想的）深度。

這四大項標準，前兩項是基本的，後兩項是大師級寫詞人都應能在作品中透射出來的，無此不足以成為大師。一首歌詞作品欠缺創意及感情強度和深度，最多只能算是行貨，或者是倒模生產的商品。

創意與感情強度或深度，前者又比後者容易得著一些，一般欣賞者亦是較易感知作品的創意，至於作品的感情強度或深度，卻是較難感知（或可說是量度）。筆者常愛以開坑或觀星等來作比喻。感知創意，有時就像數數開坑者一天能開多少個坑，卻不必問坑有多深。假如有兩個工人，在同一天內，一個開了五個坑，每個有三四尺深，另一個只開了三個，但每個坑都有五六尺深，這時，一般人大抵都會讚揚開了「五坑」的工人，認為他開得又多又快，至於開「三坑」的工人，在一般人眼中，他的五六尺深的坑跟三四尺深的坑分別是不明顯的，也就是說，沒有幾個人會發現他的坑較有「深度」，當然也沒有太多人會欣賞他。感知創意，也像看天上的星星，其數量誰都見得到，而感知作品的感情強度和深度，則像要看出哪些星星更光亮些更遙遠些，以及星體的密度更大一些，這便不是一般的觀星者能看得出的。

所以，要是給一首歌詞打分，筆者會設計這樣的分紙：

項目	百分比	得分
詞曲配合	15	
文字技巧	20	
創意	25	
感情深（強）度	40	

　　為甚麼我要給「感情深（強）度」那麼大的百分比？那是因為文學性歌詞要表現的是人的感情，不能強烈地、深邃地表現人的情感的作品，空有創意又有甚麼意思？事實上，成功的歌詞，哪怕淺白如話樸素無華，粗看了無創意，但它所表現的情感總是強烈深厚的，又或者都能寫出一種人世間可貴的精神體驗、境界。

　　像下面兩首短短的唐詩：

　　「君家住何處，妾住在橫塘，停舟暫借問，或恐是同鄉。」

　　「木末芙蓉花，山中發紅萼。澗戶寂無人，紛紛開且落。」

　　初看這些詩句但覺平平無奇，可是詩中所寫的精神體驗或境界，卻是至深至美的。又如上文提過的中秋詞，蘇軾的《水調歌頭》，亦是以其強烈深厚的情感打動無數讀者。所以，作品的感情深（強）度，理應佔最大的百分比。在本書的姊妹篇《香港詞人詞話》中，將會舉更多當代歌詞作品作例子，敬請讀者注意。

第三章

韻文創作的章法與技巧

章法，就是表現手法，就是橋段，就是用以征服讀者的戰略，就是整篇作品的總體構思。

三‧一　兩種遊戲 —— 命題作畫與補字

為了讓學生初步明白何謂「表現手法」，筆者通常會跟他們玩兩個「遊戲」。其一是命題作畫，這個遊戲的題目大可套用宋代畫院考試的幾道試題：「野水無人渡，孤舟盡日橫」、「亂山藏古寺」、「踏花歸去馬蹄香」。當然，學生是來學寫詞的，可能根本不會作畫，但那是不打緊的，重要的是讓他們初步體會到可以怎樣用具象的圖畫去表現抽象的字眼如「藏」、「香」等。也不管學生交出的「試卷」是平庸的構思還是非凡的構想，為師的都應予鼓勵，然後，可以說出當年獲評為第一的考卷是如何表現畫題的：

野水無人渡，孤舟盡日橫：畫面是渡頭上橫著一隻小舟，舟子上的船夫正在臥吹笛子。一般應試者都不敢在畫圖上畫人，怕不合「無人」二

字，但這位畫家理解「無人渡」不是一個人都沒有，只是沒有乘客，船夫閒得寂寞無聊，以吹笛子打發時間，正好顯出沒有行路的人。這樣便比較深刻地表現出詩句中的意境。

亂山藏古寺：第一名畫的是滿幅亂山，中間露出半截幡竿（廟裡的旗竿），詩句中的「藏」的意思，得以充分地表達出來。

踏花歸去馬蹄香：為了表現「馬蹄香」，畫家在奔馳的馬蹄後面，畫了幾隻追逐飛舞的蝴蝶，以此引起觀畫者的聯想。

第二個「遊戲」是猜（補）字。遊戲可取材於以下幾個小故事：

故事一：據歐陽修《六一詩話》記載，有個姓陳的舍人，偶然得到一本殘舊的杜甫詩集，在《送蔡都尉》一詩中，有詩句云：「身輕一鳥□，槍急萬人呼」，在□的位置上缺去一字。陳舍人非常喜歡杜詩，再三揣摩，總想不出恰當的字補上。一天，他與幾位朋友切磋，各補一字，於是有補「疾」字，有補「落」字，也有補「起」、「下」、「度」等字的，可是一時都不知哪個字眼最好。後來，陳舍人得到一本沒有缺字的杜甫詩集，一看，原詩乃是個「過」字。大家仔細體味，都十分歎服，即使是一個字，大家還是達不到杜甫的境界。為何「過」字最好，因為「身輕一鳥過」是讚揚蔡都尉善輕功，形容他跳躍如飛，一個「過」字寫出了跳得既快，又高，又輕，好像一隻鳥兒忽地眼前飛過。

故事二：蘇東坡、黃山谷、秦少游和佛印四人結伴春遊，在一寺院的牆上見到了杜甫的《曲江對雨》：「城上青雲覆苑牆，江亭晚色靜年芳。林花著雨胭脂□，水荇牽風翠帶長。龍武新軍深駐輦，芙蓉別殿漫焚香。何時重此金錢會，暫醉佳人錦瑟旁。」由於時間久遠，第三句已缺掉一字。蘇東坡提議每人各選一字補上，看誰補得最貼近，大家都同意。

其後，蘇東坡選了「潤」字，認為能表現胭脂的形態；黃山谷選了「老」字，認為可暗示哀怨的情調；秦少游選了「嫩」字，說「嫩」字有質感，佛印選的是「落」字，說「落」字有動態。到底誰補的最貼切？四人各言其是，互不認輸。後來大家知道原句中所用的是「濕」字，俱歡服不已，因為「濕」字使形、情、色、態都涵蓋其中，且充分表現了長安經歷了安史之亂後的蕭條景象。

　　故事三：清代林則徐的女婿沈保楨，年輕時認為自己很有才氣，頗自負。一次，他寫了這樣的詠月詩句：「一鈎已足明天下，何必清輝滿十分。」意謂彎彎的一鈎殘月已能照亮大地，又何必要那銀盤一樣的滿月呢？詩句中流露出一派驕傲自滿。林則徐看了，提筆把「必」字改為「況」字，使原是非常自滿的口吻變成壯志凌雲的生動寫照。沈氏受了林則徐這一含蓄批評後，內心大受震動，從此虛心學藝，不再自高自大了。

　　這類文學小故事還可以再多找一些，而遊戲的玩法可以是：仿效故事中的情節，各為「身輕一鳥□，槍急萬人呼」，「林花著雨胭脂□，水荇牽風翠帶長。」的□中補上缺字，看誰補得較好。又或是試在「一鈎已足明天下，何必清輝滿十分」兩句詩中改動一字，使自滿的口吻變成壯志凌雲的生動寫照，看看誰改得最好。

三・二　文無定法，還得有法

　　這兩個「遊戲」，可讓學員體會到要文筆生動而又能準確地表現一事一物，常常是並不容易的，是需要所謂的「才氣」的。「才氣」一詞較抽象，具體一點地說，就是非凡的思想，高超的想像力、聯想力、創造

力，創作技巧的綜合靈活運用能力以及豐富的學識和生活經驗等。本章所要介紹的乃是構成「才氣」的數大項中之一：創作技巧，或曰章法，構思方法。

古人曾說：「文無定法，文成法立。」那就是說創作沒有甚麼一定的現成方法可循，然而當一篇出色的作品寫成後，大家卻能從中看到「方法」來。其實，要是問大作家寫作有甚麼秘訣，答案往往令人失望，因為他沒能具體告訴你一點甚麼。不過這不是大作家想隱瞞些甚麼，只不過像《莊子》裡的百足蟲，牠用一百條腿行走起來是那麼自然，但當有別的蟲兒問牠，究竟是怎樣用那一百條腿走路的，百足被這樣一問後，思索起自己的走路方法，反而令自己的一百條腿亂起來，竟是一步也走不成，只能跌坐在地上。所以，古代的文豪有時情願用較玄虛的語言來談文章作法，像蘇東坡說的：「如行雲流水，初無定質，但常行於所當行，常止於不可不止，文理自然，姿態橫生。」

縱是文無定法，但對於初學者，也總得讓他們有個「法」可依，就像游泳教練把游泳動作仔細分解，然後把分解後的動作逐個分析，並讓學員練習掌握，如此練習一段日子後，學員就可以連貫地自然地做出這些動作，暢泳於綠波之中。又如學習樂器的朋友，初時總是逐項地練習和掌握演奏技巧，好一些時間後，各種演奏技巧就能隨心所欲地使出並能綜合運用。學寫作的人，也應該有這樣的一種學習過程的。

以下所述的是筆者教填詞時常常講授的「法」，深感能予學員很大的啟迪。

三‧三　兩極（陰陽）思考法

在多種「法」之中，「兩極法」是很重要的，因為它不但是十分重要的構思方法，而且也涵蓋了很多重要的文學創作手法。

所謂「兩極法」，詳細來說乃是「兩極思考法」，又或者可稱為「陰陽思考法」。

世間萬事萬物總存在種種矛盾，無矛難以顯出盾的堅固，無盾難以顯出矛的銳不可擋。有時，矛盾更是相反相成的。以兵法來說，不就常有「欲擒先縱」、「以退為進」、「以逸待勞」、「以慢打快」嗎？寫文章或講說話的時候，不是也常常有所謂的「欲抑先揚」、「欲揚先抑」嗎？即使現實生活中，也有很多這樣的例子，好比說你想向上跳到某個高點，你會很自然地把身體先往下蹲，因為不這樣你是很難跳得高的；又如你想把東西擲得遠遠的，你也會很自然地把拿著東西的手先往後伸，然後才往前擲。這兩個例子，或許可稱作「欲高先低」、「欲前先後」。又譬如寫毛筆字，落筆的刹那常常是要筆鋒逆行，接著才順行的；玩弦樂器的朋友，在換把位時，也須要欲上先下，欲下先上，即手要向上移之前，須有個先向下移的態勢，而要向下移之前，則須有個先向上移的態勢。

例子委實多不勝數。

在文學創作中，至少有以下多種手法是屬於兩極的相反相成的：

其一　以少總多

其二　以小見大

其三　誇不失真

其四　化虛為實

其五　正反對比

其六　眾賓拱主

其七　宛轉曲達（以曲代直）

其八　化靜為動（死物當生物寫）、以動寫靜

其九　樂景寫哀

為了讓讀者容易明白這些方法的實際效用，下面會逐一舉出這九種手法的具體作品例子。

（一）以少總多

甚麼是「以少總多」，這裡試舉明代李東陽的《麓堂詩話》所談到的：「予嘗題柯敏仲墨竹云：『莫將畫竹論難易，剛道繁難簡更難。君看蕭蕭只數葉，滿堂風雨不勝寒。』畫法與詩法通，此類是也。」這是說，高超的畫家，只是寥寥幾筆，卻讓觀者感到滿堂風雨，這幾筆就是以一當十，以少總多。文學創作也是如此，可以讓人從一葉而知秋，從一滴水而知大海之味，也就是以概括性的意象情景，使讀者感到有無盡的餘味。譬如《詩經》中的名句：「昔我往者，楊柳依依。今我來思，雨雪霏霏。」以兩個概括情景表現出豐富的感懷，當中包含征役之苦，歲月之感。

不過，可並不是隨便抓住一兩樣景物寫它幾句，就能收以少總多之效。這一手法用得不好，就只能是掛一漏萬，而絕不是「以一總萬」！

(二) 以小見大

「以小見大」似乎與「以少總多」相類，但具體上是有分別的。「以小見大」是以小景物讓欣賞者的腦海中浮現大景物，以小題材或不顯眼的生活細節來表現重大的主題，以小事物象徵重大的思想。

清代劉熙載《藝概·詩概》說：「山之精神寫不出，以煙霞寫之；春之精神寫不出，以草樹寫之。故詩無氣象，則精神無所寓矣。」說的就是以較小的景物來表現較大的景物。宋詩的名句：「一枝紅杏出牆來。」（全詩是：「應憐屐齒印蒼苔，小扣柴扉久不開。春色滿園關不住，一枝紅杏出牆來。」）到了今天雖然語義被「污染」了，但它的原意卻是一個很出色的「以小見大」的例子。

杜牧《赤壁》詩云：「折戟沉沙鐵未銷，自將磨洗認前朝。東風不與周郎便，銅雀春深鎖二喬。」詩人是以「二喬」不曾被捉去這件小事來反映三國之爭的大事。

宋代鄭思肖的《畫菊》詩云：「花開不並百花叢，獨立疏籬趣未窮。寧可枝頭抱香死，何曾吹落北風中。」以小小的菊花寄寓寧可抱香而死，不肯投靠新政權的高尚節操。

從這些例子，可知何謂「以小見大」。

(三) 誇不失真

俗語說「文人多大話」，這句話的其中一種意思就是說，寫文章的人常愛誇誇其詞。事實是，藝術和文學創作中普遍須用誇張之法，大抵無誇張便無藝術與文學了。既是誇張，當然就會與真實的有距離，但如果

做到不「失真」，那就是好的誇張。只是，不失真的尺度如何掌握，卻難說得很，比方愛用誇張的大詩人李白，他的名句：「白髮三千丈」、「燕山雪花大如席」，便有人認為過分誇張，可也有很多人認為不如此不能暢快淋漓地表現詩人的情思。

也許，使用誇張，首先是須現實有據，譬如說「燕山雪花大如席」，首先須確定的是燕山確會下雪。再者，誇張也不宜太近於事實，否則易引起讀者誤會，也難營造出應有的效果。好的誇張應不會使人誤會在客觀上果有其事，但卻能讓欣賞者體會到作者所要表現的思想感情。

(四) 化虛為實

這裡所指的方法是把看不見、摸不著的心境、感覺，通過物化的手段表現出來。如古人的名句：「剪不斷，理還亂，是離愁」、「只恐雙溪舴艋舟，載不動許多愁」、「春愁離恨重於山，不信馬兒馱得動」、「似將海水添宮漏，共滴長門一夜長」等等。

「化虛為實」之法，往往帶有以下幾個特點：第一點是比喻方法比較特殊，因為心緒感覺無形無色無味……，很難與外物找到相似點。我們往往先作一假設，然後讓人聯想到與某外物的相似點。就如上舉的「春愁離恨重於山」，是先假設春愁有重量，然後才以有重量的山比喻。第二點是常帶誇張色彩。第三點是常常能同時渲染氣氛，如宋詞名句：「試問閒愁知幾許？一川煙草，滿城飛絮，梅子黃時雨。」這幾句不但以物化的手法寫出愁之多之深，而且所用的喻象，都很能渲染氣氛，有力烘托出愁情。第四點是，「化虛為實」往往亦是表現為神奇的幻想，如陸游有詩句

云：「癡欲煎膠黏日月」就是這一類。

（五）正反對比

「對比」就是把兩種對立的事物或情理互相對照，使當中的某一方面的特徵更能凸顯。對比一般有四種方式：

第一種是「描述對比」。具體的作品例子如杜甫的名句：「朱門酒肉臭，路有凍死骨」、「冠蓋滿京華，斯人獨憔悴」，都是直接把兩種完全相反的景象或心情描述出來，形成鮮明的對照。

第二種是「比喻對比」。如唐詩有云：「花開蝶滿枝，花落蝶還稀。唯有舊巢燕，主人貧亦歸。」詩文是蝶和燕的對比，所比喻的是兩種人：愛富嫌貧與不嫌貧的人。

第三種是「旁襯對比」。如古人有《宮詞》云：「君門一入無由出，唯有宮鶯得見人。」以宮鶯和宮女作對比，宮鶯可以飛來飛去，得見外人，而宮女卻深鎖宮中，毫無自由。

第四種是「推理對比」。這種對比一般是把不勞而獲（或少勞多得）與勞而不獲（或多勞少得）並置對照，以此揭露不合理的社會現實。如宋詩有云：「陶盡門前土，屋上無片瓦；十指不沾泥，鱗鱗居大廈」、「一曲清歌一束綾，美人猶自意嫌輕；不知織女螢窗下，幾度拋梭織得成」。

（六）眾賓拱主

簡而言之，就是以眾多配角的表情反應來襯托主角。好像已經老掉了牙的形容詞：「沉魚落雁」、「閉月羞花」，其實就是典型的「眾賓拱主」

手法。另一好例子是古樂府詩《陌上桑》中的一段：「行者見羅敷，下擔捋髭鬚；少年見羅敷，脫帽著帩頭。耕者忘其耕，鋤者忘其鋤。來歸相怨怒，但坐觀羅敷。」這裡以諸色人等見到羅敷的美貌的反應來凸顯羅敷的美麗形象，用的正是「眾賓拱主」的手法。另一個例子如李商隱一首歌頌諸葛亮的詩云：「猿鳥猶疑畏簡書，風雲常為護儲胥」，詩人說猿和鳥都像還懼畏諸葛亮發出的軍令，而風和雲則像還在護衛著諸葛亮的營壘，以此襯托諸葛亮的軍威猶在，而且彷彿仍有神助。這裡猿鳥風雲都是賓，諸葛亮是主。

（七）宛轉曲達（以曲代直）

表現情意的方法並非直接陳述，而是用「宛轉曲折」的手法來表達，期能收意在言外的效果。其常用的方式有以下四種：

第一種是「借物達意」。如唐詩有云：「打起黃鶯兒，莫教枝上啼。啼時驚妾夢，不得到遼西。」詩的主題是思念征戍的丈夫，卻從黃鶯的歌聲擾人寫起，正是一種宛轉的借物達意手法。

第二種是「言用勿言」。即要描寫高卻不用高及同類的形容詞、描寫快樂卻不用快樂及同類的形容詞、描寫痛苦卻不用痛苦及同類的形容詞……《詩經》中有詩云：「自伯之東，首如飛蓬。豈無膏沐，誰適為容？」描寫婦女因為丈夫從軍，無心梳妝打扮，頭髮如蓬草般亂，以此表現她們對丈夫的思念，但描寫思念卻不用思念及同類的形容詞！

第三種是「超極表至極」。如唐詩中有云：「如今卻羨相如富，猶有人間四壁居。」相傳司馬相如曾經很窮，窮得家徒四壁，但詩人卻說很

羨慕，覺得家徒四壁已經很富有，言下之意是自己比家徒四壁的境況更差，其貧窮的程度自是更甚。這種手法往往亦帶對比意味，且感情色彩（張力）也很濃（強）。

第四種是「直中含曲」。「直」是直寫景物直抒胸臆，「曲」在情意宛轉，心思曲折。如陶淵明的名句：「採菊東籬下，悠然見南山。」陶氏不為五斗米折腰，辭官歸隱，擺脫塵網，胸襟超然，這種悠然自得的曲折情意，在採菊見山的實境中率真地流露出來。另一著名古詩《敕勒歌》：「天蒼蒼，野茫茫，風吹草低見牛羊。」亦是「直中含曲」的好例子。

又如陸游的名句：「山重水複疑無路，柳暗花明又一村。」表現的手法是把真切的感受信筆直寫，但卻惹人深思，饒具趣味。這是因為直寫之中含有曲折的意緒，甚至包含某種哲理意味。

（八）化靜為動（死物當生物寫）、以動寫靜

先說「化靜為動」，通常有兩種類型，一種是客體給予主體的流動感，一種是主體給予客體的活動感。宋詩中有詠梅詩句云：「疏影橫斜水清淺，暗香浮動月黃昏。」乃公認為佳句，盡得梅花的體態風神。詩中「橫斜」二字，讓人想到帶有流動感的斜線構圖畫面，使不動的景物顯出動態，至於「暗香浮動」四字，更直接寫出了動感。這是第一種「化靜為動」。

另一種「化靜為動」，表現手法又可分成四種常見方式：

（1）擬人式

作品例子：

「眾鳥高飛盡，孤雲獨去閒。相看兩不厭，只有敬亭山。」

「青山個個伸頭看，看我庵中吃苦茶。」

在這些例子中，雲可以像人般來去閒遊，山可以像人般相互對看，更會好奇地伸頭去看詩人吃茶。

（2）帶情式

作品例子：

「萬壑有聲含晚籟，數峰無語立斜陽。」

「惟有南風舊相識，偷開門戶又翻書。」

這兩個例子中的山和南風，彷彿都是有感情的，一個默默無言，滿懷心事；另一個卻是調皮鬼，竟會作弄詩人。

「帶情式」與「擬人式」的分別是前者保持客觀物象的實際形態，只把感情納入物象之中，後者卻是以主觀感情去左右物象，物象的活動往往脫離其原有的形態。比方說山「立斜陽」是原有的形態，「伸頭」卻非山原有的形態。

（3）飛動式

作品例子：

「群山萬壑赴荊門。」

「塔勢如湧出，孤高聳天宮。」

「飛動式」的「化靜為動」，特點是靜物本身像是有一種由力量引起的自動狀態，即不動者影響人的心理，以為彷彿能動，當中並未著感情色彩。

（4）疑動式

作品例子：

「一水護田將綠繞，兩山排闥送青來。」

「鴉翻楓葉夕陽動。」

首例是寫人在室內，兩山的青翠如像破門而入，飛來眼底。次例寫楓葉遮著夕陽，鴉翻楓葉，楓葉在動，看起來卻像夕陽在動。

「疑動式」通常是相對運動造成心理錯覺，可以說是很寫實的一種化靜為動。

然而，靜和動是相對的，上文說的是「化靜為動」，反過來，有時我們也需要「以動寫靜」，更顯其靜。如古人有詩云：「蟬噪林逾靜，鳥鳴山更幽。」就是以動寫靜的好例子。下面是另外幾個例子：

「犬吠水聲中，桃花帶雨濃。樹深時見鹿，溪午不聞鐘。」

「人閒桂花落，夜靜春山空。月出驚山鳥，時鳴春澗中。」

「清晨入古寺，初日照高林。曲徑通幽處，禪房花木深。山光悅鳥性，潭影空人心。萬籟此俱寂，但聞鐘磬音。」

須注意的是，「以動寫靜」不是隨便甚麼聲音或動態都行的，它必須是在靜的環境中最易感受到的，又或是以靜的心情才易於體察到的！

（九）樂景寫哀

古人論詩，曾說：「以樂景寫哀，以哀景寫樂，一倍增其哀樂。」只是，以哀景寫樂，效果其實不會明顯，「倍增其樂」是過甚其辭。然而，以樂景寫哀，寫得好是真可以「倍增其哀」的。

「樂景寫哀」是一種對比和反差之法，通常有三種情況：

第一種是寫樂景不為哀情所欣賞。如杜甫的詩句云：「寒城菊自花」、「故園花自發」，由於詩人一身是愁，眼前或故園縱已綻開出美麗的花朵，卻哪有心情欣賞，於是花美還花美，愁人還愁人，各不相干，而愁緒卻因此突出了。

第二種是寫樂景為哀情所憎厭。如杜甫的名句：「花近高樓傷客心」、「感時花濺淚，恨別鳥驚心」正是這一種類。

第三種是寫樂景為哀情作反襯。如唐詩：「寥落古行宮，宮花寂寞紅。白頭宮女在，閒坐說玄宗。」宮花盛開，宮女閒談，都是樂景，但人世間的離亂，國運的衰落，卻在這些樂景的襯托中顯得更淒涼。

前文相反相成的手法第四項談到的「化虛為實」，是一種表現方法。然而，「虛實」二字還可作多種多樣的詮釋或理解，即使在文學創作上亦然，比如以下兩種詮釋是應當牢記的：

（1）想像之事為虛；眼見之事為實。

（2）情感為虛；景物（情節）為實。

虛實的互相轉化，自然也可以從這種形態出發。

兩極思考法，還包括下面幾個重要的項目：

（1）顯←→隱：一開始即設懸念←→開門見山

（2）順←→逆：時間序列（昔日→今日→明日）

　　　　　　　空間序列：（點→線→面→體、極近→近→遠→極遠）

這些項目，自然也可以互相轉化，欲■先□。

最後，在兩極思考法中還有一種喚作「物極必反」的表現方法。例如

所謂的恨極無恨，怨極無怨，傷心到極點反而狂笑、年老了反而童心旺盛……這都是物極必反，一般人未必經驗過，但卻是常常發生的自然現象。當我們使用「物極必反」來表現人物感情，往往會有很突出的效果。

「物極必反」的另一類表現手法諸如：越無關情越難堪、越是從容越迫切、越是曠達越抑鬱……

好比說，一對戀人因強大外力被拆散了，多年後，二人都各自結了婚，某天他們忽然在街上重遇，這時的對話往往都不敢關乎感情，但越無關感情卻越難堪。又好比說，一對少年戀人，一個要去外國深造，另一個卻沒有條件追隨同往，眼見即將天各一方，不能追隨的一個深知愛不是佔有、愛是讓對方有追求美好的自由，於是縱使不願意也只能藏在心中，口頭說的都是鼓勵說話，彷彿非常曠達，實際十分抑鬱。

這種「物極必反」的表現手法，可說是極難寫的，因為寫作者必須很仔細體察主角的心思，才可能成功表現。不過，這類「物極必反」型作品要是寫得成功，往往是詩歌中的極品。

三・四　古典金三角：賦、比、興

「賦、比、興」這三個概念，早在周代的時候便已形成，是中國文學中非常古老的創作方法論。

何謂「賦、比、興」，古人有這樣的解釋：

> 賦者，敷陳其事而直言之者也。比者，以彼物比此物也。興者，先言他物以引起所詠之詞也。

—— 朱熹

> 序物以言情，謂之賦；情盡物也。索物以托情，謂之比；情附物也。觸物以起情，謂之興；物動情也。

<div align="right">——李仲蒙</div>

這兩種解釋，以朱熹的比較準確，故後人多採用他的解說。賦、比、興三法，人們對賦的研究最少，也許是認為太簡單，沒甚麼可研究的，但事實上，所有不屬比和興的寫作方法，就幾乎都屬賦法的，例如按現代的分類屬於句式上的修辭的方法如長短變化、鬆緊變化、排比、層遞、反覆、設問或反問、肯定或否定等，都是用賦法時常用到的技巧，其他修辭技巧如拈連、降用、飛白、轉類、精警、雙關、反語等，也是賦法中經常需要使用的重要手段。

比就是比喻，是文學創作中必不可少的寫作技巧，寫文作詩而不許用比喻，大抵相當於你參加賽車時發覺你的車子的四個車輪都被嚴重破壞了……

比喻的形式多種多樣。基本的有明喻、隱喻、借喻，進一步的有聯貫比（又名「博喻」）、聯想比、雙關比、襯托比等。

比喻是很好用很順手的技法，但我們應謹記：「第一個用花比喻美女的人是天才。第二個用花比喻美女的是庸才。……」要使精彩的比喻能出自你的筆下，必須要克服閣下想像力的惰性與慣性，努力從別人未曾想過的地方尋找鮮活精警的喻象。

興，正如朱熹所說：先言他物以引起所詠之詞也。不過，興法除了常用於文學作品的開端，也常會用於作品的結束處。詩歌用興法，通常有如下幾種作用：

（一）起比喻襯托或對比作用；

（二）兼有寫景敍事作用；

（三）起塑造詩中主要人物的作用；

（四）關聯著詩中的主要內容；

（五）加強作品的思想感情；

（六）起調節韻律、喚起感情的作用。

三‧五　五行法（情感改造法）

「情感改造法」，就是由於情思強烈，癡癡地妄想把時間、空間、景物、常理改造，期能順乎自己的所需。

比方説一首題美人背面圖的詩云：「美人背倚玉欄杆，惆悵花容一見難。幾度喚他他不轉，癡心欲掉畫圖看。」所表現的就是這種癡態，妄想把畫翻轉過來（改造空間）就可以看到美人的面容。又或一宋詩云：「老僧只恐雲飛去，日午先教掩寺門」，以為關掉寺門就可以把流雲留著，正是情癡者才能有此設想。

白居易有《和燕子樓》詩云：「燕子樓中霜月夜，秋來只為一人長。」詩人似乎深信時間的快慢能受人為影響，燕子樓中的關盼盼，因為丈夫去世，這霜月的秋夜，好像只為她一個人的失眠而漫長起來。

王安石有《讀蜀志》詩云：「千載紛爭共一毛，可憐身世兩徒勞。無人語與劉玄德，問舍求田意最高。」理智告訴我們，人在沒有大志的時候才去求田問舍，當初劉備最看不起這種人。王安石自己亦曾寫過：「如何憂國忘家日，還有求田問舍心！」只是王安石飽經紛爭，情感中充滿悲

憤，在這首《讀蜀志》中故意說求田問舍比關心國事要高明得多。這種受情感改造後的理性，特別能顯現詩人的憤憤不平。蘇東坡《洗兒戲作》：「人皆養子望聰明，我被聰明誤一生。惟願孩兒愚且魯，無災無難到公卿。」以及鄭板橋的名句：「難得糊塗」，皆是情感改造常理的突出例子。

至於以情感改造景物，往往與「化虛為實」或動靜互化的表現方法相類，即把無知的轉為有知的，把無情的轉為有情的，如盧仝詩云：「昨夜醉酒歸，仆倒竟三五，摩挲青莓苔，莫嗔驚著汝」，就是好例子。

三‧六　六何法

「六何」，就是何時、何地、何人、何事、為何、如何。「六何」其實是新聞文學的寫作要訣之一。我們在報紙上讀到的新聞報道，首段往往是整宗新聞的述要，而且總是完全齊備「六何」中的所有元素。

也許你會問，寫歌詞應不會等同於寫新聞報道，「六何法」用得著嗎？

原來，「六何」是絕大部分文學作品都應具備的元素。「六何」可以幫助我們了解一些寫得比較含蓄隱晦的詩歌，也可以幫助我們寫作詩歌，至少，能讓我們檢查作品中的「六何」是否齊全，讀者（欣賞者）是否容易察知所寫的是關於甚麼人、甚麼地方、甚麼時間的故事？故事情節的脈絡是否陳述得完整？前因後果的敘述是否能讓讀者（欣賞者）清楚明白？會否太含蓄或過分跳脫以致讀者看得一頭霧水？

三・七 流行歌詞常見的三件法寶

(一) 法寶一：務頭 (勾勒)

「務頭」，又名「勾勒」。這兩個名詞都較古老，說得現代一點，應是「點題」，可是要是單從「點題」二字去理解這種技術，也許會流於片面。大抵我們都不乏這樣的流行曲欣賞經驗：很多流行曲最常掛在人們口頭的一兩句歌詞，往往就包括那首流行曲的歌曲名字。以前，著名填詞人鄭國江亦公開說過：「不少歌詞其實只是填一句！」意思就是：一首歌詞最重要的是在音樂最精彩的地方 (高潮) 填上一句精警的或易上口的詞句，讓人們能琅琅上口，音樂旋律的其餘部分則填進夢囈般的字句也沒問題。這說法當然有些誇張，但「誇不失真」，尤其好些非文學性的流行歌詞，靠的就是「務頭」那一句。

(二) 法寶二：設問法

「設問法」是賦法中很有效果的表現方法，所以流行歌詞也廣泛使用。設問就是把陳述性的句子改成問句，這樣往往能增加感情的強度。

所謂設問，往往是心中早有定見，卻故意提出問題，引人注意和思考。設問可分提問與激問，提問後面必有答案，激問後面也有一個否定的答案，但通常不會說出來或寫出來。

提問常常是明知故問，然而這樣一問，自比直接敘述顯得宛轉而有情致。激問往往意味詩人有強烈的感情亟欲抒發，從感情上說，激問就是激動，從作用上說，激問就是強調。

(三) 法寶三：必「冧」素材

流行曲是以青少年人為主要銷售對象的商品，故題材總是以愛情為主，而愛情題材之中，又有些是可以永恆地不斷地重複使用的題材，因為那是必「冧」的，這些素材包括：一生、等、想念、偶遇……

三 · 八　活用副詞

我們來看看下面的例子：

每逢佳節倍思親

何必偏偏選中我

是不是這樣的夜晚你才會這樣的想起我

你說你比較喜歡一個人

又繼續等

還是唱下去

以上多個例句，都因為用了恰當的副詞，句意包含了一些未有寫出來卻是大家都感受到的意思。譬如首句：「每逢佳節倍思親」，除了字面上的一層意思：每到佳節便特別思念遠方的親人，還隱含一層意思：平日已是對親人思念不已。其他幾句，只要我們稍作深思，都知道各自隱含一層意思。一個句子除了表層意思還隱含一層意思，句意自然是豐厚了！

很多初學文學寫作的朋友，只懂得不斷使用形容詞來表達，殊不知形容詞在表情達意上是最難發揮力量的，因為形容詞往往是抽象的、虛的，而一篇成功的詩歌，其傳情達意往往是得力於名詞、動詞、副詞的

活用，事緣這幾類詞語是具象的、實在的。所以筆者每次開班教寫詞，都必然請學員嘗試少用以至不用形容詞，反而應多學習和注意運用副詞的效果。

以下列出常見的副詞及其類別，以供讀者參考研究：

（1）否定副詞

不　沒　沒有　未　別　不必　不妨　甭　莫　未必

（2）程度副詞

很　更　最　頂　挺　太　極　滿　更加　比較　過於　頗　稍微
十分　非常　格外　越發　尤其　異常　略微　特地　這麼　那麼
多麼

（3）時間副詞

才　又　還　重　再　常　剛　已　將　暫且　立刻　正在　已經
馬上　剛巧　剛剛　曾經　常常　忽然　依然　頓時　終於　漸漸
一向　一直　始終　乍　正　不時地　每每　往往

（4）範圍副詞

全　都　總　僅　只　就　也　光　才　單　統統　總共　一共
全都　大約　大概　大致　大約　約莫　僅僅　約略

（5）情態副詞

親自　互相　大力　竭力　大肆　肆意　公然　私自　相繼　陸續
悄悄　趕緊　恰恰　恰巧　幸虧　居然　果然　究竟　簡直　硬是
反正　橫豎　姑且　或許　也許　幾乎　絕對　差點兒

三・九　那輾之法

「那輾」之法，可認為是在構思內容時幫助打開思路的方法，重點是在時間軸上的拓展。

筆者在撰寫《香港歌詞八十談》一書的時候，寫到由盧永強填詞、雷安娜主唱的《前夕》（調寄蔡琴主唱的《跟我說愛我》），曾特別提到：

由這首〈前夕〉，筆者也想起金聖嘆在《貫華堂第六才子書〈西廂記〉》裏的一些話。先是該書卷二裏說的：「文章最妙，是先覷定阿堵一處，已卻於阿堵一處之四面，將筆來左盤右旋，右盤左旋，再不放脫，卻不擒住。分明如獅子滾球相似⋯⋯」還有就是金氏在卷六裏提及的「那輾」之法：「夫題有以一字為之，有以三五六七乃至數十百字為之。今都不論其字少之與字多，而總之題則有其前，則有其後，則有其中間。抑不寧惟是也，且有其前之前，且有其後之後。且有其前之後，而尚非中間，而猶為中間之前；且有其後之前，而既非中間，而已為中間之後，此真不可以不致察也⋯⋯」簡而言之，金聖嘆是教我們欣賞高明作家是怎樣細膩地開發描寫的時空、豐富故事的細節，這裏所說的，除了用來欣賞作品，當然也可以用之於創作。〈前夕〉正是「那輾」之法的簡單示例。

題目是「前夕」——舉行婚禮的前夕，「有其前」就是詞人寫「前夕」之前的那些戀愛經歷，「有其後」就是詞人寫「前夕」之後——結婚多年以後，愛郎還會依舊癡情以及始終尊敬自己嗎？

歌詞篇幅畢竟較短，所以寫了「有其前」和「有其後」就基本完卷了，但如果是較長的篇章，還可以考慮寫「有其前之前」，比如

寫新娘子學生時代對愛情的憧憬，或者寫「有其後之後」：想像某一天愛郎真的痴情不再，尊敬也欠，這女子接下來想的會是甚麼，等等。總之，藉「那輾」之法，創作者可以有意識地在時間軸上拓展描繪的空間。

雷安娜的〈前夕〉，是八十年代的歌詞作品，篇幅不長。但當今的歌詞作品，卻經常有多個段落，總字數往往都在三百字以上，甚或更多。在構想內容時，相信會有需要借仗「那輾」之法來拓展描繪的時空。

故此，特別再在本書內提一下「那輾」之法。

本章寫到這裡，要告一段落了，但這並不表示韻文的創作章法及技法已經囊括無遺。筆者只能說，本章只是介紹了基本的和重要的方法，沒在本章談及的方法肯定還有不少，需待讀者自己去發掘，而本章所述的方法，也有待讀者綜合地靈活地運用。

本章參考的書籍有如下幾種：

林東海著，《詩法舉隅》，上海文藝出版社，一九八一年。

古遠清、孫光萱著，《詩歌修辭學》，湖北教育出版社，一九九五年。

黃維樑著，《怎樣讀新詩》，香港：學津書店，一九八二年。

黃永武著，《中國詩學 (設計篇)》，台灣：巨流圖書公司，一九七六年。

黃永武著，《中國詩學 (鑑賞篇)》，台灣：巨流圖書公司，一九七六年。

黃永武著，《字句鍛鍊法》，台灣：洪範書店，二〇〇二年。

黃志華　朱耀偉著，《香港歌詞八十談》，香港：匯智出版有限公司，二〇一一年。

韋樂輯著，《第六才子書〈西廂記〉彙評》，鳳凰出版社，二〇一六年。

粵語與其聲韻的基本知識

教習粵語歌詞創作，為了讓學員以會說粵語為榮，筆者總不忘提醒他們，今天粵語中許多口頭所用的語詞，其來源都很古老，而且，這些語詞原本都是很文雅的，反而是我們不知就裡，以為是粗俗之語。

下面略舉「舊時」及「隔籬」兩例，以作印證：

唐代劉禹錫的《石頭城》詩云：「山圍故國周遭在，潮打孤城寂寞回。淮水東邊舊時月，夜深還過女牆來。」

南唐李後主《望江南》詞云：「多少恨，昨夜夢魂中，還似舊時遊上苑，車如流水馬如龍。花月正春風。」

唐杜甫《客至》詩云：「舍南舍北皆春水，但見群鷗日日來。花徑不曾緣客掃，蓬門今始為君開。盤飧市遠無兼味，樽酒家貧只舊醅。肯與鄰翁相對飲，隔籬呼取盡餘杯。」

宋蘇東坡《浣溪沙》詞云：「麻葉層層檾葉光。誰家煮繭一村香？隔籬嬌語絡絲娘。垂白杖藜抬醉眼，捋青擣麨軟飢腸。問言豆葉幾時黃？」

從這些唐宋詩詞作品可見，「舊時」與「隔籬」兩個詞語都很古雅，可惜今天香港人知道的不多，有時甚至見到有人把「隔籬」隨便寫成「隔

離」便算！由「籬」而又想到「來」，有很多證據顯示，從《詩經》時代至宋代，「來」的讀音都是讀如「釐」的，只是今天的廣東人反而不知有此古音，以為有音無字，另創了一個「嚟」字。事實上，以下一批字詞來源也甚古：

畀（可遠溯至《春秋》）、

晏（可遠溯至《論語》）、

睇（可遠溯至《楚辭》）、

渠（即廣東俗字「佢」）（可遠溯至《三國志》）、

死黨（可遠溯至《漢書》）、

抵死（可遠溯至《漢書》）、

左近（可遠溯至《水經注》）。

這裡僅是希望通過數量不太多的例子，一洗讀者對粵語鄙俗的舊有印象。其實近年來新面世的談粵語本音本字的著作頗多，有興趣的讀者可以參考參考。以下是筆者所知的書目：

孔仲南著，《廣東俗語考》，上海文藝出版社，一九九二年。

楊子靜著，《粵語鈎沉》，廣東高等教育出版社，一九九三年。

黃氏著，《粵語古趣談》，香港：文星圖書公司，一九九三年。

黃氏著，《粵語古趣談續編》，香港：文星圖書公司，一九九七年。

陳伯煇著，《論粵方言詞本字考釋》，香港：中華書局，一九九八年。

陳伯煇、 吳偉雄著，《生活粵語本字趣談》，香港： 中華書局，一九九八年。

四‧一　雙聲疊韻與粵語九聲辨別法

我們廣東話有九個聲調，分別是：

陽（低）平　陰（高）平

陽（低）上　陰（高）上

陽（低）去　陰（高）去

陽（低）入　中入　陰（高）入

陰陽是古代喜歡使用的字眼，但為了更直接，讓現代人能一望而知，本書將以「低平」代替「陽平」、「高平」代替「陰平」……等等。所謂「低平」，就是低音平聲、「高平」就是高音平聲……

由於現代人對英語拼音總會有點點認識，所以，筆者在教導學員學習辨認粵語字音的聲調，往往以英語拼音為輔助工具。不過，在開始學習辨別粵語九聲之前，還需要弄清楚，「聲」、「韻」二字在語言音韻學上的含義。

當「聲韻」並提，這時「聲」是指「聲母」，「韻」是指「韻母」。例如「翁」的拼音是 yung，其中「y」就是「翁」字的聲母，「ung」就是「翁」的韻母。事實上，語言音韻學上有所謂「雙聲」詞及「疊韻」詞。「雙聲」詞就是一個雙音詞語有相同的聲母。詞例：

編排（pin pai）　謙虛（him hoey）

在這兩個詞例中，「編排」二字都有相同的聲母「p」，而「謙虛」二字都有相同的聲母「h」。

「疊韻」詞是指一個雙音詞語有相同的韻母。詞例：

擠提（jae tae） 蜻蜓（ching ting）

在這兩個詞例中，「擠提」二字都有相同的韻母「ae」，而「蜻蜓」二字都有相同的韻母「ing」。

從雙聲疊韻的具體例子，相信我們更加明白何謂雙聲疊韻。一般人只知在歌詞中多用疊字詞語能增加詞句的音樂感和節奏感。其實多用雙聲疊韻詞語，也可取得同樣的效果，分別是，疊字詞人們一望一聽便能發現，雙聲疊韻詞卻不然，即使是行家，若非仔細留心，亦不易察覺。由此亦可說明，欣賞至少有兩個層次，低層次的是一望一聽就可感知得到的，高層次些的則需要多花精神咀嚼玩味然後才能發現的。

為了讓學員熟習聲韻和雙聲疊韻，筆者在佈置練習作業時常常要求學員作造句練習，所寫的句語上，須含有雙聲疊韻的語詞。

「聲」除了有「聲母」的意思，還有「聲調」的意思，切不可混淆。「聲調」也叫「字調」，主要是由一個音節內部的音高變化構成，如粵語中「分」、「粉」、「訓」、「弗」、「焚」、「奮」、「份」、「佛」八個字發音高低升降的不同就是聲調的不同。我們說廣東話有「九聲」，就是說廣東話有九個聲調，這時的「聲」字絕無「聲母」的含義。以下介紹粵語九聲的辨別方法。

（一）入聲字的辨別方法

入聲是粵語九聲之中甚有特點的字調，它的特點就是讀音短促、沒有尾音。我們不妨讀讀以下的一批入聲字，感覺一下入聲字的特質：

酷熱的七月一日

合力食十六碟鴨腳紮

活捉八百隻色澤碧綠蟋蟀

　　再從英文拼音的角度來觀察，其獨有的特點就更明顯了，因為所有入聲字拼成英文拼音後，韻尾都是很有規律的。不過，不同的中文字典往往有不同的拼音系統，以致看起來又甚感混亂。幸而，單以入聲字來說，其拼音系統主要的僅有兩套，一套多是香港的辭書字典使用的，凡入聲字皆不離 p、t、k 尾，另一套多是內地的廣州音辭書字典使用的，凡入聲字皆屬 b、d、g 尾。好比說，你要查「鴨」、「忽」、「屋」三個入聲字的讀音，你會有下列結果：

	本地字典注音	內地字典注音
鴨	ap	ab
忽	fet	fed
屋	uk	ug

　　本書假定讀者使用的都是香港本土出版的字典辭書，所以可以說，凡入聲字拼成英文拼音後皆不離 p、t、k 尾。

　　故此，要辨別入聲字，我們就只能倚靠這兩大特色：

　　1. 讀音短促，無尾音。

　　2. 凡入聲字拼成英文後皆是以 p、t、k 結尾。

　　對於初學者，會覺得很多字讀來都像是入聲字，例如「對」、「初」、「者」、「很」、「字」、「都」、「典」、「用」、「套」……等，他都覺得似乎是入聲字，這樣的情況自是頗糟糕的。但只要多花些時間精神，逐一查查字典上的粵語注音，只要不是 p、t、k 尾的，就絕對不會是入聲字，然後

再仔細讀讀自己錯認為入聲字的字的字音，想想為何會誤認，這樣久而久之，一定能掌握得到入聲字的真正特點，從而可以百發百中地認出入聲字來。

　　廣東話中的入聲字，有三種音高，即前文所說的「高入」、「中入」、「低入」，字例：

高入	中入	低入
測	冊	賊

　　如果把「測」、「冊」、「賊」三個字順序唱起來，旋律音會是 653，以下是更多的例子：

高入	一碧急必哭憶忽不釋促……
中入	百血撲殺髮雪訣吃策發……
低入	日熱滅著白月別力略育……

　　這裡第一行全是高入聲字，第二行全是中入聲字，第三行全是低入聲字。要是從縱的方向把「一百日」、「碧血熱」、「急撲滅」、「必殺著」、「哭髮白」誦讀起來，便彷彿不斷地唱著 653 653 653……。

練習　　**請把下列詩句中的全部入聲字找出來，並指出這些入聲字的音高**

春雨樓頭尺八簫　　何時歸看浙江潮

芒鞋破缽無人識　　踏過櫻花第幾橋

千家笑語漏遲遲　　憂患潛從物外知

悄立市橋人不識　　一星如月看多時

答案	高入：識不一
	中入：尺八浙缽
	低入：踏物立月

（二）平聲字的辨別方法

粵語的平聲分高平聲和低平聲，當中以高平聲較容易區別。筆者教學生區別高平聲的辦法是所謂的「鬼佬講廣東話」。這種方法當以真人示範最易見效，而且常常是在充滿歡笑聲中學會的。要以白紙黑字描述這種「鬼佬講廣東話」的教法，學習的人肯定較難領會。

所謂「鬼佬講廣東話」，就是要求學員在要區別哪些字是高平聲字的時候，把所要區別的文字，模仿洋人講廣東話說得不正確的語音，即把所有字的聲調全升至最高音來讀，例如「低頭思故鄉」要讀成「低偷思姑鄉」，「黃河入海流」須讀成「汪苛泣開樓」等。以這種「鬼佬講廣東話」方法讀出來的字音，只有兩種聲調：高平聲和高入聲，即所有平、上、去聲全變為高平聲，所有入聲字全變成高入聲。也就是說，除了原來是高平聲和高入聲的字，其他的所有文字在「鬼佬講廣東話」的方法下讀出來，都會變了調。於是，我們只要注意那些在「鬼佬講廣東話」的方法下讀出來的字音並沒有變調，而且不是入聲字的字，便都是高平聲。

以上面那兩句唐詩為例：「低頭思故鄉」以「鬼佬講廣東話」的方法讀來，只有「低」、「思」、「鄉」三字沒有變調，而且也非入聲字，所以，「低」、「思」、「鄉」三個字都是高平聲。另一句「黃河入海流」，以「鬼佬講廣東話」的方法讀來，沒有一字不變調，所以這一句中並沒有高平聲字。

　　低平聲字的區別方法也有點類似，但今次不是把字音升高，而是把字音降得低低的，所以，筆者常稱此法為「一落千丈法」。具體點說，就是把要區別低平聲的文句中的每一個字都竭力降至最低音來讀，以這種方法讀出來而沒有變調的，就是低平聲字。例如「夜來風雨聲」這句唐詩，以「一落千丈法」來讀，就會變成「爺來逢魚城」，僅有「來」字沒有變調，也就是說這五個字僅有「來」字是低平聲。

　　初學者也可以注意到，以「一落千丈法」來讀入聲字，最低音也只能降至低入聲，以音高來說，低入聲的音高是比低平聲高的。故此，照常理，用「一落千丈法」肯定可以篩出所有低平聲字，而不虞摻雜進入聲字。可是也會有個別的初學者會感到混淆，誤把低入聲字視為不變調的字，加上未能準確區別平聲和入聲字，以致把低入聲字當成低平聲字。要是有這樣的失誤情況，那只好請學習者再多加練習。除此亦別無他法了。

練習　　**請把下列詩句中的全部平聲字找出來，並指出這些平聲字的音高**

少年哀樂過於人　　歌泣無端字字真

既壯周旋雜癡點　　童真來復夢中身

風雲材略已消磨　　甘隸妝臺伺眼波

為恐劉郎英氣盡　　捲簾梳洗望黃河

答案　　高平：哀於歌端真周癡中身風消甘妝波英梳

　　　　　　低平：年人無旋童來雲材磨臺劉郎簾黃河

(三) 去聲字的辨別方法

在粵語中，去聲字的特質是跟平聲字相近的。所以，當我們能很有把握區別平聲字，那麼要區別去聲字也不會有大問題。且看以下幾個實例：

聲調	高平	高去	低去	低平
音高（舉例）	6	5	3	2
字例一	詩	試	事	時
字例二	煙	宴	現	言
字例三	星	勝	盛	成

換句話說，我們可以用唱 6532 的方法把高平聲、高去聲、低去聲、低平聲順序唱出來，當試出要區別的字與高去或低去聲同一聲調，那個字就肯定是高去聲或低去聲。

例如，我們估計「浩」字可能是去聲字，於是我們把「浩」字的讀音提升至高平聲的音高來唱，唱時依 6532 的旋律下滑，於是便得到：

蒿──耗──浩──豪

顯見，「浩」字的聲調是低去聲。

又如「孝」字和「售」字，依 6532 的旋律音勢從最高處順流而下，便讀得：

敲──孝──校──姣

收──獸──售──愁

顯見，「孝」字的聲調是高去聲，「售」則是低去聲。

從以上幾個例子，相信讀者已清楚怎樣區別去聲字。

練習 請把下列一篇文章中的全部去聲字找出來，並指出這些去聲字的音高。

禹穴，一頑山耳。禹廟亦荒涼，不知當時有何奇，而龍門生欲探之？然會稽諸山，遠望實佳，尖秀淡冶，亦自可人。昔王子猷語人，但云山陰道上。「道上」二字，可謂傳神。余嘗評西湖如宋人畫，山陰山水如元人畫。花鳥人物，細入毫髮，濃淡遠近，色色臻妙，此西湖之山水也。人或無目，樹或無枝，山或無毛，水或無波，隱隱約約，遠意若生，此山陰之山水也。二者孰為優劣，具眼者當自辨之。夫山陰顯於六朝，至唐以後漸減；西湖顯於唐，至近代益盛，然則山水亦有命運耶？

答案 高去（字下有線者）：

禹穴，一頑山耳。禹廟亦荒涼，不知當時有何奇，而龍門生欲<u>探</u>之？然會稽諸山，遠望實佳，尖<u>秀</u>淡冶，亦自可人。昔王子猷語人，但云山陰道上。「道上」二字，可謂傳神。余嘗評西湖如<u>宋</u>人畫，山陰山水如元人畫。花鳥人物，<u>細</u>入毫髮，濃淡遠近，色色臻妙，此西湖之山水也。人或無目，樹或無枝，山或無毛，水或無波，隱隱約約，遠<u>意</u>若生，此山陰之山水也。二者孰為優劣，具眼者當自辨之。夫山陰顯於六朝，<u>至</u>唐以後漸減；西湖顯於唐，<u>至</u>近代益盛，然則山水亦有命運耶？

低去（字下有線者）：

禹穴，一頑山耳。禹<u>廟</u>亦荒涼，不知當時有何奇，而龍門生欲探之？<u>然會</u>稽諸山，遠<u>望</u>實佳，尖秀<u>淡</u>冶，亦<u>自</u>可人。昔王子猷語人，<u>但</u>云山陰<u>道上</u>。「<u>道上</u>」二字，可<u>謂</u>傳神。余嘗評西湖如宋人畫，山陰山水如元人畫。花鳥人物，細入毫髮，<u>濃淡遠近</u>，色色臻<u>妙</u>，此西湖之山水也。人或無目，<u>樹</u>或無枝，山或無毛，水或無波，隱隱約約，遠意若生，此山陰之山水也。二者孰為優劣，<u>具</u>眼者當<u>自辨</u>之。夫山陰顯於六朝，至唐以<u>後漸減</u>；西湖顯於唐，至<u>近代益盛</u>，然則山水亦有<u>命運</u>耶？

（四）上聲字的辨別方法

要辨別上聲字，首先我們不要讀錯「上」的字音。「上聲字」中的「上」字應讀如「上落」的「上」，而絕不可讀成「上下」的「上」。

上聲字的特點是頗突出的，這種字讀來雖可以有餘音，但你會感到好像有一股力量要阻止你讀下去，以致最自然的讀法是把這種字讀成音節很短的字。以下是幾組純由上聲字組成的語句，讀者可反覆朗讀，體會讀上聲字的感覺：

（純高上詞例）少許感想　水手飲酒　趕走小鼠　寶島餅廠

（純低上詞例）那裡有你　永遠美滿　勇猛鹵莽　偶有鳥語

在朗讀上面兩行語句時，也許部分讀者已經發現，高上聲的字較易

區別，而低上聲的字，有時會與高去聲的字音混淆起來，這是事實。事實上，古代亦已有「陽（低）上作去」的做法，就是因為低上聲與高去聲太相近。

讀者亦可以仔細留意下面兩行字的正確字音是怎麼讀：

（低上）以 偉 友 瓦 市 軟 染

（高去）意 畏 幼 亞 試 怨 厭

由此，你可以明白高去聲與低上聲的讀音是多麼相近！

練習　**請把下列詩句中的上聲字找出來，並指出這些上聲字的音高。**

荷盡已無擎雨蓋　　菊殘猶有傲霜枝

一年好景君須記　　最是橙黃橘綠時

竹外桃花兩三枝　　春江水暖鴨先知

蔞蒿滿地蘆芽短　　正是河豚欲上時

答案　　高上：好景橙水短

　　　　低上：已雨有兩暖滿上

（五）古代的辨別聲調方法

古代辨別聲調的方法，最常用的莫如唱聲法，即把同一聲韻的字按平、上、去三個聲調順序讀去，最後再配上一個入聲字，如以下的幾組：

東—董—凍—督

　　陰—飲—蔭—泣

　　兵—丙—並—碧

　　棉—免—麵—滅

　　這種方法當然也是可行的，但在使用前最好先認識它的特性。首先，能配以入聲字的韻母僅有三類，那就是 m 尾、n 尾和 ng 尾，就以上面四組字為例，注以英文拼音，便清楚得很：

　　東 dung—董 dung—凍 dung—督 duk

　　陰 yem—飲 yem—蔭 yem—泣 yep

　　兵 bing—丙 bing—並 bing—碧 bik

　　棉 min—免 min—麵 min—滅 mit

　　其中的相配方法是很有規律的，韻母為 m 尾的必是配 p 尾的入聲字，韻母為 n 尾的必是配 t 尾的入聲字，韻母為 ng 尾的必是配 k 尾的入聲字，這規律更可製成下表：

平上去	入
m 尾	p 尾
n 尾	t 尾
ng 尾	k 尾

　　除了這三類韻母，別的韻母是沒有辦法配得確定的入聲字的，比方說：

　　詩 si—史 si—試 si—？

　　時 si—市 si—事 si—？

　　那問號的地方究竟應配以 sip、sit 還是 sik，是完全無法確定的，好像都行，也好像都不行！

　　這種唱聲法另一個必須注意的地方，乃是所配的入聲字，嚴格來說其韻母是與其餘平上去三個聲調的韻母絕不相同的。例如：

　　東 dung —董 dung —凍 dung —督 duk

　　在這一組字中，「東」、「董」、「凍」三個字的韻母都是 ung，其韻母是相同的，但「督」的韻母是 uk，相比起 ung，是兩個不同的韻母。但初學者可能會混淆了二者。

四 · 二　聲調與聲韻的情感暗示

　　所有中文字都是一字一音的，而從物理學及心理學來說，每個中文字的字音都可以視為樂音，而不同的聲母、韻母甚至聲調，就是不同的音色、聲響，它們本身就足以喚起情感。正如外國的實驗心理學家所做的節拍器實驗，由於滴答發出來的節奏快慢、聲音的大小不同，會使人得出三種不同的情感維度（從而形成一個立體三維座標）：即愉快—不愉快、緊張—鬆弛、興奮—壓抑。

　　實驗者並聲稱每一種情感都可標示在情感三維的某一位置（座標）。（本段內容可參見徐民奇、周小靜編著《音樂審美與西方音樂》，高等教育出版社，一九九〇年。）

　　單是簡單的節拍器也能牽動人的情感三維，何況聲音複雜多變的中文字音！本節就是要簡略介紹一下中文字的字音的感情暗示。

　　我們就先從上聲字說起。上文已說過，上聲字的字音特點是：感到好像有一股力量要阻止你讀下去。奇妙的是，很多純由上聲字組成的詞語，常常都與「阻止」有關連。譬如在本段中出現過的「阻止」，就恰是這

一種純上聲詞，它讀起來便已讓人感到阻力，彷彿暗示遇到阻力就是這般感覺，又或者暗示要去阻止某事的發生絕不容易。

　　其他純上聲詞還有「美滿」、「檢討」、「討好」、「好景」、「坎坷」、「打倒」、「早起」、「永遠」、「獎賞」、「鼓舞」、「管理」、「整理」、「理想」、「選舉」、「綑綁」、「抖擻」、「顯淺」、「擁有」、「影響」、「苦戀」、「勇敢」、「保守」、「譜寫」、「婉轉」、「豈有此理」、「我手寫我口」……一旦列舉起來，數量還不少。事實上，像「美滿」、「顯淺」、「擁有」、「管理」等都是純上聲詞，甚教人會心。誰不知道世上難得「美滿」？藝術作品以深入淺出最佳，也是最難達到的境界，難怪「顯」與「淺」都是上聲字！至於「擁有」，人生在世，失去常比擁有容易，所以「擁」和「有」皆是難讀的上聲字。

　　純上聲字詞的情感暗示是比較突出的。當然，某些由純平聲的、純去聲的或純入聲的字組成的詞語，其字音聲調也會各自帶有情感暗示，如「悠閒」、「盼望」、「決裂」等，但這裡不擬多舉例子了，只望讀者能舉一反三，且親自來發掘研究一下。

　　除了聲調能帶有情感暗示，字音的聲母和韻母也一樣有這種暗示作用。廣東話的聲母，通常可分六類：

類別	聲母	雙聲詞例	
雙唇	b p w m	巴閉　宏偉　徘徊　迷漫	
唇齒	f	恍惚　芬芳	
舌齒	d t s j ch n l	叮嚀　流連	
舌顎	y	柔弱	
舌根	g k ng kw gw	機警　剛強	危險
喉頭	h	雄厚　危險	

　　從上表所見的雙聲詞詞例，便可以察覺到六類聲母各有不同的情感暗示，比如說由「舌根」、「喉頭」這兩類聲母的字所組成的詞語：「機警」、「剛強」、「雄厚」、「危險」、「艱巨」、「幾許」、「關口」、「兇狠」、「奸狡」、「詭計」、「計較」……它們的詞意傾向相類，而想不到聲母也相類。要是說，凡事多有意外，那麼像「皎潔」、「謙虛」、「嘻嘻哈哈」等詞，應是「舌根」、「喉頭」詞的例外情況。

　　又如雙唇類的聲母，b、p在語音學上屬「爆發音」，w則是一種磨擦很輕的擦音，故由這些聲母的字組成的詞語多是外張的、壯美的，如「磅礡」、「澎湃」、「巴閉」、「宏偉」等，但m屬「雙唇鼻音」，發音較暗濁，所以由m聲母的字組成的詞，其感情色彩便變得暗淡，如「迷漫」、「綿密」、「冒昧」、「渺茫」、「磨滅」……

　　顯見，想營造某類情感氛圍，多使用有相關情感暗示的聲母，是會有效的。不過我們大抵也不需要刻意為之，因為文字既已「含情」，則當你要表現某類情感，則含這類情感的文字多多少少總會給你用上。寫到這裡，想起宋代李清照的《聲聲慢》：

　　尋尋覓覓，冷冷清清，淒淒慘慘戚戚。乍暖還寒時候，最難將息。三杯兩盞淡酒，怎敵他晚來風急？雁過也，正傷心，卻是舊時相識。

　　滿地黃花堆積，憔悴損，如今有誰堪摘？守著窗兒，獨自怎生得黑？梧桐更兼細雨，到黃昏點點滴滴。這次第，怎一個愁字了得！

　　全首作品九十七個字，「舌齒」音的字卻佔六十五個，看來是刻意以

此加強表現內在的憂鬱、悵惘，這一點歷來也為人津津樂道。但也許正因為詞人只是自自然然地表達她的情感，而有相關情感暗示的字詞便自然的從她筆下吐出，如此而已。當然，要刻意為之也不是壞事，偶一為之亦是一種樂趣，只要不鑽牛角尖甚至走火入魔就是。

中文字音的韻母，其感情暗示可說是比聲調和聲母都強，畢竟三者之中，韻母往往是主角。所以，我們可以忽略聲調、聲母的感情暗示，但韻母的感情暗示，卻切不可忽略。

詩歌創作中選用韻腳，我們固然要先估量欲選的韻部是否有足夠使用的字，可是，韻部的情感暗示也絕對是要考慮的因素，下表是粵語七大類韻母所含的情感基調：

韻類	字例	感情基調
ng 尾	東（dong）、江（gong）、陽（yeung）、青（ching）	雄壯
i 尾	支（ji）、微（mei）、齊（chai）、灰（fui）	哀
u 尾	魚（yu）、蕭（siu）、交（gau）、收（sou）	愁
n 尾	真（jun）、元（yuen）、山（san）、先（sin）	蒼茫
o,a,e 尾	歌（go）、麻（ma）、車（che）	開朗
m 尾	侵（chum）、添（tim）、衫（sam）	深沉
p,t,k 尾	葉（ip）、月（yuet）、屋（uk）	激越

可以肯定的是，假如你寫的詩歌是以哀愁為感情基調的，但整首作品卻選用了些諸如「歌」、「麻」、「車」等感情基調屬開朗的韻部來押韻，那麼作品的內在感覺必然是沒法統一的，讓人感到怪怪的。

由於不同類型的韻母有不同的情感暗示，所以，寫一首歌詞時要中途轉押別的韻腳，切勿忘記這樣轉韻是隱含了情緒的轉換。換句話說，中途轉韻是不可掉以輕心的事，要小心地選一個符合情感表現的韻部來轉。

　　此外，這裡順帶談談所謂「閉口韻」與「開口韻」的問題。「閉口韻」是指「侵」、「添」、「衫」這些 m 尾的韻部，而與「閉口韻」相對而言的「開口韻」，是指「親」、「天」、「山」這些 n 尾的韻部。由於只是韻尾有開口與閉口的分別，所以「侵」與「親」讀音很接近，「添」與「天」、「衫」與「山」亦是這樣。在古代，縱然閉口韻與開口韻讀音接近，卻是嚴格地分開使用，不得相混的，這也許是執著於閉口韻與開口韻的感情色彩頗有差別，於是有這樣嚴格的規矩。但是，現代人可不再計較，或許是根本不懂計較，把閉口韻與開口韻通押，已是像中國人用筷子進食那麼自然，從不懷疑。筆者無意叫學寫詞的朋友復古，但很多時覺得在一段歌詞中能夠只用閉口韻而不必摻進開口韻的，感覺是很純淨的。正像一般人也會「江」、「陽」二韻通押，但筆者有時也會喜歡獨用「江」韻而不許摻進「陽」韻，這與單用閉口韻而不摻進開口韻的情況是相類的。

　　在此筆者再多舉一兩個例子吧。

　　在經典的粵語流行曲《雙星情歌》之中，第二段的韻腳是僅用開口音（un）「親、分、允、份」，尾段則純用閉口音（um）「深、枕、禁、憾」。這樣仔細區分使用開口音韻和閉口音韻，很有利於烘托要表現的情感。事實上，《雙星情歌》尾段全用閉口韻字（甚至這一段中的「衾」、「飲泣」也是閉口音），是大大有助表現哀傷得來極深沉黯淡（以上四字的粵音也全是閉口的哩）的感覺。可見做粵語歌詞寫作人，是要好好認識到這些獨特的聲響，並好好發揮及運用。有的時候，閉口音除了用以表現黯淡心情，其實也可以表現「甜入心」的內在喜悅，使筆者印象深刻例子，是鄭國江早年為區瑞強填的《愛在陽光空氣中》，最後幾句歌詞是：「陽光空氣內有真的愛，輕輕一吸甜入心，溫馨地滲」。當中「吸甜入心」、「滲」等

五個字全是閉口音，但表現的乃是內心深處的歡樂呢！

　　寫到這裡，想引述香港音樂工作者蕭樹勝先生的一篇大文讓大家參考：

　　「我最怕那些歌詞，唱甚麼語言聽不出來，男高音及女高音又吊著嗓子來唱，一點也不自然。」以上是我哥哥對歌劇的看法。

　　發聲法暫且不談，但不懂得某種語言，是否就真的不能欣賞某些聲樂作品呢？Flla Fitzgeraid 在 Mac the ucnife 的末段中，給了我一點啟示，在那段唱的不是英文，不是法文，只是一些「do be do be」式的聲響，就正如倫永亮的《歌詞》一曲中的尾段，為甚麼我們聽不懂那些歌詞的內容，這些作品卻仍能吸引萬千樂迷呢？可能是單靠喉嚨、口腔、舌及唇等發聲器官所即興製造出來的爵士樂聲響，已能把一些沒有意思的歌詞變得魅力非凡。

　　八十年代電視劇《天龍訣》的插曲《殘夢》能紅極一時，與歌詞的聲韻不無關係。

　　「遠時像遠山霧迷濛……」

　　所謂好的開始就是成功的一半，兩個「遠」字分別被安排在兩個主拍上，句末是三個以「m」聲起音的字——霧（mo）、迷（mai）、濛（mung），聽起來很有效果。唱到中段——「濃情蜜意隱藏心中……」留意在「濃情蜜意」四字中，「意」字的 fa 音是最高的，而「意」字的「i」vowel（母音）就是四個字中最窄的；在高音中出現一個窄的母音，不容易唱得好，但卻能為音樂帶來最高的緊湊度（intensity），亦很自然地能夠打動聽眾；另一個類似的例子，是來自張學友的《每

天愛你多一些》,「那懼明天」的「天」字,同樣是高音上的「i」母音,
聽起來不是分外感動嗎?

以上只是對歌詞一些聲韻的分享,若能把「內容」、「聯想」和
「意會」等因素放進去,歌詞的魅力肯定還會更大!

——《明報》,二〇〇一年二月二日

這篇文字,道出了文字的聲韻除了帶有情感暗示,在音樂上尚有這
樣的特殊表現功能。讀者由此應該比較明白,為何王菲的好些歌就是喜
歡「咿咿呀呀」,朱哲琴的《阿姐鼓》亦甚多這類「咿咿呀呀」。記否筆者
在第二章中曾說過:「有一類歌詞,其內容只是為了配合音樂而渲染一份
心緒、氣氛甚或是英語所謂的『mood』,它在創作上並不介意是否具文學
性,因此這類作品我們固然不宜硬要用評價文學作品的標準來衡量它,
它們甚至沒有客觀標準可以衡量,一切都但憑感覺。」而剛剛提到的這一
類「咿咿呀呀」特別多的歌詞,便正屬「不宜硬要用評價文學作品的標準
來衡量它,它們甚至沒有客觀標準可以衡量,一切都但憑感覺」的品種。

關於押韻選韻的問題,在往後的章節及附錄中的「韻表說明」還會談
到,敬請讀者留意。

四 · 三　粵語字音的調值 / 調形

本節所說的「調值」或「調形」,乃語音學上的一套標音系統,以顯示
字音聲調的高低流動。

這套系統,將 5 設為最高音,1 設為最低音,再用 1 至 5 之間的數字

去表示聲調由開始至結束的高低變化過程。

　　粵語九聲的調值，人言人殊，並不大統一，本書採用以下的說法（括號內提到的則是別家的說法，供參考）：

　　陰平聲　　55（有部分陰平字舊日讀成 53）

　　陰上聲　　35（有說是 25）

　　陰去聲　　33

　　陽平聲　　11（有說是 21）

　　陽上聲　　23（有說是 13）

　　陽去聲　　22

　　陰入聲　　5（有說是 55）

　　中入聲　　3（有說是 33）

　　陽入聲　　2（有說是 22）

　　李新魁、黃家教、施其生、麥耘、陳定方著的《廣州方言研究》（廣東人民出版社，1995 年 6 月初版）頁 30 指出：「陽平（11 調）調形實際上略有下降，似 21 調。陽上（13 調）起點實際上略高，近於 2。」

　　一般而言，若某聲調的調值由兩個數字標示，則前者稱「調頭」，後者稱「調尾」，如陰上聲的調值是 35，此處「調頭」是 3，「調尾」是 5。

　　相信參考這些調值標示，讀者會更好地掌握上聲字的特點：總是從稍低處讀起，然後聲音向高處攀上。至於為何可以「陽上作去」，原因是由於陽上聲和陽去聲「調尾」相同，「調頭」差異也不大，也所以，有時一不留神，會混淆這兩類聲調。

粵語歌詞「格律」的建立

五·一　唐詩宋詞的「格律」

　　我們都知道，唐詩宋詞元曲的創作，都需要依循一些格式和規律，而用以記錄和顯示這些格律的，是聲調的具體組合安排。

　　且以《相見歡》這個詞牌為例，其名作有：

　　無言獨上西樓，月如鈎。寂寞梧桐深院鎖清秋。
　　剪不斷，理還亂，是離愁。別是一番滋味在心頭。

—— 李後主

　　林花謝了春紅，太匆匆。無奈朝來寒雨晚來風！
　　胭脂淚，留人醉。幾時重？自是人生長恨水長東！

—— 李後主

　　如果我們想用這個詞牌另填一首新作，那麼我們必須先找來《相見歡》的詞譜。假設－代表平聲，丨代表仄聲（「仄聲」乃包括上、去、入

三個聲調），而＋代表不拘平仄，則《相見歡》的詞譜便是這樣的：

＋－＋｜－－△，　｜－－△。＋｜、＋－－｜｜－－△。

＋＋｜▲，　　＋－｜▲。｜－－△。＋｜、＋－－｜｜－－△。

　　這個詞譜告訴我們填《相見歡》除了須依照譜中的平仄格式，句逗、句子長短、段落、押韻形式都要依足。也就是，詞須分兩段，第一段有三句，首兩句須完成一個意思。第三句另成一個意思，且這個九字句宜於頭兩個字之後稍作停頓。而首段所有句子都需要押同一個平聲韻（譜中的△表示平聲韻）。第二段有四句。首兩句須完成一個意思，且兩句都要轉押同一個仄聲韻（譜中的▲表示押仄聲韻）。第三句宜順接前兩句句意，也要押韻，但須押回首段所用的那個平聲韻。第四句這個九字句也和第一段的那個九字句一樣，宜於頭兩個字之後稍作停頓。

　　我們創作粵語歌詞，雖然再不需要類似的「詞譜」，即使填舊曲新詞，所依據的也是「曲譜」而不是「詞譜」。但是，要好好地研究創作歌詞時文字和音樂旋律的結合規律，類似「平仄」的一類聲調標記系統，卻絕對是有需要的。

　　可是，這樣的系統往哪裡找？

　　不妨先研究一下，唐詩宋詞為何獨選「平」「仄」二字作為聲調安排的標記。有學者認為「平仄」其實是一種長短律，譬如七言詩的一句平仄是：「平平仄仄平平仄」，那是意味其節律變化是「長長短短長長短」。從粵語的角度來審視這一情況，那就更複雜些，無可否認仄聲中的上聲和入聲字的字音讀來會比平聲短，但仄聲中的去聲讀來是可以跟平聲一樣地綿長的（參見上一章第三節對平聲和去聲所標的調值）。在粵語中，去

聲與平聲的區別反而在於音高：平聲字在一高一低的兩極，去聲字則被包在中間。事實上，在上一章，我們已很清楚的指出，若按音高從高至低排列，則高低平聲和高低去聲的次序是：高平、高去、低去、低平。所以，從粵語的角度來說，詩詞中的平仄安排不但是長短律，還包含了高低律。

五・二　粵語歌詞的「格律」

現在回過頭來看粵語歌詞創作，人們重視的是字音高低與旋律音高低的配合，卻很少注意由字音長短的有機安排所產生的韻律。所以，筆者敢說，粵語歌詞創作需要的是一種純粹的「高低律」。

以音高來審視粵語的字音，一般可分成四級：最低音、低音、中音、高音。不過，為了方便使用，最好能仿效「平仄」的意念，在該級音中選一個字來作代表。筆者多年前便主張以「〇」代表最低音、「二」代表低音、「四」代表中音、「三」代表高音。

這一來是當年在民間非常流行的一首調寄廣東音樂《昭君怨》尾段的數字歌：「四〇三四二，四〇三四二，四三四二四三，四三四二〇，〇二四……」給筆者的啟發；二來，「〇二四三」這四個字不是平聲就是去聲，容易唱出，而更重要的是筆畫少，書寫簡便快捷。

說來也很湊巧，中文的首十一個數字：〇、一、二、三、四、五、六、七、八、九、十，在粵音中，恰好九種聲調全部具備：

低平聲：〇

高平聲：三

低上聲：五

高上聲：九

低去聲：二

高去聲：四

低入聲：六、十

中入聲：八

高入聲：一、七

故此，我們從數字中不僅可以選出粵語的四級音高的代表，也可以選出粵語九個聲調的代表。

我的建議是：以「〇二四三」代表粵語的四級音高，以「〇五二三九四一八六」代表粵語的九個聲調。要是以「〇二四三」這四級音高來標記粵語九個聲調，就有：

最低音（〇）：〇

低音（二）：二、六、十

中音（四）：四、五、八

高音（三）：一、三、七、九

也許有些天生對字音很敏感的朋友會覺得，「九」字的讀音（也就是高上聲字的讀音）似跟「三」音的音高頗有些差別，不宜視為同一音高。這個感覺是不錯的。事實上，也有學者認為粵音音高應分五級：「〇二四九三」。只是，實際上「九」和「三」在音高上的點點差別，可以忽略（嚴謹而言，是兩者「調尾」相同，只在「調頭」有差別，但「調尾」相同是重點，也是「九」可歸併入「三」的主要理由），而大量的粵語流行歌詞的實例顯示，高上字和高平字視為同一音高是絕對沒有問題的。所以，

筆者認為粵語音高分四級是符合實際的，不必要再多分一級那樣瑣碎麻煩。

有了四級音高的代表或標記，接下來要做的是讓學員熟悉它、掌握它。這就像學寫唐詩宋詞的朋友必須熟悉每一個字究竟是平聲還是仄聲，而要做到這一點，是必須花好些工夫才能達到的。

毋庸否認，要掌握「○二四三」，也有悟性高低的問題，悟性高的，不用怎樣練習，便掌握得很好。悟性低的，只好將勤補拙，多花點時間精神，最終亦能掌握得到的。

訓練學員掌握「○二四三」，筆者通常把訓練分作兩階段。第一個階段是「標音」，第二個階段是憑「音高譜」填字句。

在「標音」階段，具體的訓練方式自是給出一句句子或一段文字，讓學生標出各字的音高。舉個例說，給出的文句是：「愛上一個不回家的人」，則學員應該都能立刻答出其「音高譜」是「四四三四三○三三○」。

當學員都能百發百中，就可以進行第二階段的訓練：憑「音高譜」填字句。舉個例說，若給出的「音高譜」是「三四○四」，則學員應努力多想幾句符合這個「音高譜」的字句，如「一個遊戲」、「水浸元朗」、「風雨如晦」、「非法行徑」、「中國成語」、「把你離棄」、「不會乘數」、「抽屜原理」……

作第二階段的訓練時，除了要檢查學員想出的字句是否符合音高譜外，自然也要檢查其字句是否通順、是否生硬湊合。

經過這樣的訓練，學員不但對字音的音高大大地敏感了，也初步得到填詞的訓練——在字句聯想能力方面得到小小的鍛煉。當學員通過了這些訓練，就可以用「○二四三」作工具，講解和分析文字與音樂結合的

基本理論。不過，這時學員最好對西洋樂理中的「音程」概念有約略的認
識。

何謂「音程」？音程是指兩個樂音在音高上的相互關係。先後奏出的
兩個音形成「旋律音程」，同時奏出的兩個音形成「和聲音程」。計算音程
的單位稱為「度」。八度以內的音程為單音程，超過八度的音程稱為複音
程。本書所涉及的音程，只是旋律音程及單音程。為了節省篇幅，本書
不擬多花筆墨教不懂音程的讀者去認識它，只能嘗試以舉實例的方法讓
讀者對音程有一個概略的認知。

旋律音程舉隅：

小二度：3 → 4、7 → i

大二度：2 → 3、4 → 5、6 → 7

小三度：2 → 4、3 → 5、6 → i

大三度：1 → 3、4 → 6、5 → 7

純四度：2 → 5、3 → 6、5 → i

純五度：1 → 5、4 → i、6 → 3

如果能憑聆聽便認得出上述幾種音程，那便很足夠，五度以上的音
程，由於距離大，只要我們知道它大於五度音程就成了。

在研究文字與音樂結合的理論之前，先介紹相鄰兩個字與甚麼音程
相配才最自然，因為，這是最基本的。請參閱下頁的圖表。

這個表是不必特別去記的，因為會說粵語的人就會自然地感應到這
種最自然的配合。但這個表中所指出的關係，在以後分析一些字音音高
與音樂結合的技巧時，常常是不可缺少的。再者，與旋律音結合，相鄰
兩個字乃是最小的單位，因為當只有單獨一個字，要研究配個甚麼音高

的樂音才是最「啱」音，那是沒有意義的，切記！切記！

　　「啱」音是粵語獨有的語詞，有學者曾認為「啱」字實為「馨」字，但這個字太僻了，所以本書以後會以「協音」一詞來表示「啱」音之意思。

相鄰二字與音程的最自然結合表

前字 / 後字	〇	二	四	三
〇	同度	上行 大二度 大三度	上行 純四度	上行 純五度 及以上
二	下行 大二度 大三度	同度	上行 小二度 小三度	上行 純四度
四	下行 純四度	下行 小二度 小三度	同度	上行 大二度 大三度
三	下行 純五度 及以上	下行 純四度	下行 大二度 大三度	同度

第 六 章 ┈┈┈┈┈┈┈┈┈┈┈┈┈┈┈┈┈┈┈┈┈┈┈

文字與音樂結合的基本理論

六‧一　揣摩曲調的途徑

　　本節所討論的，是假定寫詞的人接到一首新曲子，受命為它填上新歌詞，於是，寫詞人首先要做的工作，就是盡快摸清這首曲子的「脾性」，只有做好這一步，才能夠進一步談填詞上的其他問題。

　　早十多二十年前，寫詞人接到的新曲，常常會是一份樂譜，但隨著科技進步，寫詞人所收到的則往往只有 demo 一個，很多時樂譜都欠奉。這情況對填詞人來說肯定是弊多利少，不過到底弊在何處，容後分曉。

　　無論是只有樂譜還是只有 demo，又或很幸運地樂譜和 demo 皆具備，揣摩曲調的情感，不外下列兩種途徑：一是從音樂或樂理上找線索；二是用文字捕捉音樂情緒。

(一) 從音樂或樂理上找線索

　　若有 demo 可聽，最直接的當然是聽聽音樂的風格、速度是快是慢、旋律線屬平順還是跳躍……這些都決定了音樂的感情基調。

如果有譜可看，那麼線索就更多，除了上面提過的速度、旋律線，我們至少要留意作品的調式，是否有轉調，拍子又如何？

所謂「調式」，就是一首曲調的主音，通常最後一個樂句的結束音總是落在主音（當然也有例外的），如主音為 6（或 $\dot{6}$）的，作品的基調一般較哀怨，主音為 1 或 5（或這兩個音的八度音）的，作品的基調一般較歡樂、開朗、雄壯。

以 6 為主音的調式，稱作小調（按：這與把中國某類民歌稱作「小調」的含義完全不同，切勿混淆），屬於小調調式的還有以 2 及 3 為主音的，前者在中國北方的歌曲（如《鳳陽花鼓》、《信天游》）中很常見，後者多見於日本歌曲，如《櫻花》。以 1 或 5 為主音的調式，則稱作大調。至於「轉調」，那是作曲家用以對比情緒的手段，如果我們感知一首曲子有轉調，我們最好在歌詞上作相應的情緒對比。

拍子方面，最常見的拍子有兩類：第一類是 2/4 拍、4/4 拍等拍子，感情基調較剛正。第二類是 3/4 拍、6/8 拍等拍子，感情基調較柔和流麗。

無論調式或拍子，都有兩極，一陰一陽，然而世事走極端的時候很少，常見的反是陰中有陽，陽中有陰。所以亦有曲調以大調表現悲情，以小調表現豪情。故此，最重要是聽個真切，感受個清楚。

（二）用文字捕捉音樂情緒

填詞人的工作就是要替曲調填上歌詞，所以，揣摩一首曲調的情感時，以文字作為輔助工具來捕捉樂曲的情緒，是既方便又順理成章的事情。

首先，我們可以試圖確定，所接觸的曲子，是屬於七情之中的「喜、怒、哀、樂、愛、憎、憂」的哪一類「情」。假設它是屬於「哀」情，便嘗試量度其「哀」的程度：

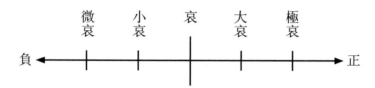

也許，單是一個「哀」字，未能貼切形容曲中情緒，那麼我們可能要借助心字部的字，是「悔」？是「惆悵」？是「忐忑」？是「怔忡」？是「悽愴」？是「悱惻」？

當然，用文字捕捉音樂情緒，更能一箭雙鵰的做法是直接試填些字句進曲調中，看看感情是否配合或到位，也順便看看這些「先鋒」字句有沒有可能發展成段以至成篇。

六・二　選韻與定韻位

選韻與定韻位可以是填詞的前期工序之一，為了配合曲調自身蘊含的情感，我們自然最好選些情感暗示與之相若的韻部。關於韻母的情感暗示，我們在第四章中已談得頗詳盡。現在我們來談談在選韻和定韻位方面的另外一些問題。

(一) 歌詞是否一定要押韻？

如果你寫的是流行歌詞，那答案必然是：「最好押上韻！」一來，

方便歌者記牢歌詞；二來，押韻也是使文字具有音樂韻律的好方法。故此，寫新詩可以無韻，寫歌詞最好有韻！

（二）定韻位可有甚麼原則？

答案很自然是：有。但那原則也很簡單：在每一個樂句的末尾處就可以用韻。有時甚至一個句子裡的停頓處都可以押上韻。

（三）韻押得越密越好？

不少初學寫詞的人都有個傾向，詞中句句都押韻，甚至連句中都有韻，諸如「忽聽一聲猛驚」之類。

如此密密押韻，也許意在逞能。但押韻肯定不是押得越密越好，太密了常常令人覺得煩厭。事實上，好的藝術作品總是講究變化，此所以唐詩的律絕句便規定不可以句句押韻。

韻腳的疏密，其實也是一種表現感情的手段。例如：密表達情緒激動、節奏跳躍；疏表達情緒舒緩。所以，韻腳是很需要善加安排的，不可草率對待。

（四）一韻到底好還是中途轉韻好？

看看本地粵語流行歌詞的發展歷程，會發現從二十世紀七十年代至九十年代初期，一韻到底是主流。但到九十年代中後期，頻頻轉韻才是主流。

　　有人據此推斷，是因為九十年代中後期的新生代詞人功力不足，寫詞的時候若不頻頻轉韻便寫不下去，所以頻頻轉韻遂成了主流。這種分析，也許是對的，可是一首歌詞中轉轉韻以變換一下感情基調，有時是必須的。

　　即使在古代，唐詩中的絕律詩是一韻到底的，可是唐代的大詩人如李白、杜甫、白居易寫的長篇詩歌，卻鮮有幾首是一韻到底的！宋詞中，也有很多詞牌是規定要轉韻的。

　　以下姑且舉幾首宋詞，讓讀者參考一下其中的轉韻方法（例中每個相同的英文字母代表使用一個相同的韻部）。

例一：《清平樂》，李煜

別來春半 a

觸目愁腸斷 a

砌下落梅如雪亂 a

拂了一身還滿 a

雁來音信無憑 b

路遙歸夢難成 b

離恨恰如春草

更行更遠還生 b

這首《清平樂》，上闋押仄聲韻，下闋轉押另一個韻部，且是平聲韻。

例二：《菩薩蠻》，李白

平林漠漠烟如織 a

寒山一帶傷心碧 a

暝色入高樓 b

有人樓上愁 b

玉階空佇立 c

宿鳥歸飛急 c

何處是歸程 d

長亭連短亭 d

《菩薩蠻》分成上下片，但韻卻是兩句便一轉，整闋詞用了四個韻部。

例三：《調笑令》，戴叔倫

邊草 a 邊草 a

邊草盡來兵老 a

山北山南雪晴 b

千里萬里月明 b

明月 c 明月 c

蘆笳一聲愁絕 c

這首小令，短短三十二字，便轉了兩次韻哩！

例四：《水調歌頭》，蘇軾

明月幾時有　把酒問青天 a

不知天上宮闕　今夕是何年 a

我欲乘風歸去 b

又恐瓊樓玉宇 b

高處不勝寒 a

起舞弄清影　何似在人間 a

轉朱閣　低綺戶　照無眠 a

不應有恨　何事長向別時圓 a

人有悲歡離合 c

月有陰晴圓缺 c

此事古難全 a

但願人長久　千里共嬋娟 a

《水調歌頭》是很常見的詞牌，一般只是一韻到底，但也有個別的作品如蘇軾的這一首，在上下片兩個六言句子夾叶仄韻。

有了這些古代的例證，充分說明中途轉韻也是起源甚古的押韻方式，要是再深究下去，更會發覺古人的轉韻方式是非常多變的，教人目不暇給。

因此，我們根本不宜比較寫歌詞時是一韻到底好還是中途轉韻好，只能視實際情況作具體而適合的安排。

（五）用入聲字押韻要注意甚麼？

入聲字是中國南方方言獨有的聲調，現今，以普通話、北方方言來朗誦唐詩宋詞，是讀不出以入聲押韻的實際效果來的，但我們廣東人用粵語唸，卻絕對可以領略詩詞押入聲韻所帶出的獨特聲情。由此可說明南方的方言更近古代中國的口音。

　　入聲字的讀音極短，作為歌詞配合音樂時，最好盡量避免把入聲字填在長音的地方，否則硬要把入聲字的短促音節拉長來唱，效果總不會好。可是，當要用入聲字押韻，常常會不可避免地把入聲字填在長音上，每當這個時候，我們最好仔細檢測，入聲字放在長音上來唱實際會否變了另一個字音，比如下例：

```
 6̂ 1̇   6̂ 5   3̂ 5   6̂ 1̇ | 5  -  -  - |
 千     秋     待     清    雪
```

　　由於「雪」字放在長音上唱，聽起來像是「算」字，於是「千秋待清雪」變了「千秋待清算」，非常尷尬。

　　又如這一例：

```
 4 4 4 6. | #5 5 5 7. | 6 6 7 1̇ 7 6 | 5. - - - |
 滿 有 信 心   默 默 地 說   幸 運 是 個 小 諷 刺
```

　　這裡的「默默地說」很易聽成「默默地輸」。

　　入聲韻聲情壯烈激越，風味獨特，不少寫詞人都愛伺機而用，只是，真正效果出色的卻鮮見。筆者印象最深的入聲韻佳作是多年前由林憶蓮主唱的《決絕》：

```
 5̣ ‖ 2   2 1 1   - | 5̣6̣1̣1̣ 1̣6̣3̣2̣ 7̣6̣ | 5̣.   5̣ 1̣   - |
 何   必 多 說,     來為我拚 命解釋愛為 何    終  結,

 2 3 4 4 4 3 2 | 1̇ 6̇ 6̇  -  0 6̇ | 7̇ 1̇  7̇ 1̇ 3̇ 2̇ |
 來 為 你 增 加 心 中 決 絕,      其 實 這 現 已 不 必 不

 1̇ 2̇ 2̇  -  0 5̣ ‖: 2   3 1 1   - | 5̣6̣1̣1̣ 1̣6̣3̣2̣3̣4̣ |
 必。    何 必 假 設      情 是 永 遠  像 花 朵 是 有
```

這首《決絕》使用入聲韻，可謂與歌詞內容配合得很緊密：被「處決」者的激越情緒，淋漓地於入聲韻的聲情中透出。歌者林憶蓮亦心領神會，雖然詞中不少入聲字所配的音的時值有三拍半之多，但往往只唱半至一拍便煞住，尤其唱至「刀切」的「切」字，真是像恨得咬牙切齒。

至於下面由林子祥主唱的一首《青春熱潮》，則是因為使用了入聲韻，而使整首歌曲的情調帶著活躍，也讓人想到年輕人的作風的乾脆利落：

```
‖: 0   0   0   3 3 | 5 6  6 5  6 3. | 0   0   0   0 |
            用 電  結 他 玩 吓 音 樂

5 6 6 5 6 5 6 2 | 2 i.  0  0 3 | 5 6 6 5 6 3. | 0 0 0 0 |
放 開 一 切 苦 惱 共 束  縛     熱 舞 高 歌 最 歡 樂

5 6 6 5 6 3 2 2 | 2 1.  0  0 3 | 5 6 6 5 6 3. | 0 0 0 0 |
創 出 新 嘅 歌 路 敢 墾  拓     士 氣 高 漲 冇 低 落

5 6 6 5 6 5 6 2 | 2 i.  0  0 3 | 5 6 6 5 6 3. | 0 0 0 0 |
趁 青 春 有 得 搏 盡 地  搏     合 作 諗 橋 放 煙 幕

5 6 6 5 6 3 2 2 | 2 1 1 6 6 6 5 | 6  6 5 6  0 6 5 | 6 5 6 5 6 6 5 |
鱔 稿 肯 放 新 聞 天 天 作 開 心 玩 隻 Rock 玩 到 hot 將 個 咪 咁 起 勢 扑 好 夠

6  6 5 6   6 5 | 6 5 5 6  6 ♭7 7 | 6 5 6 5 6 3 2 | 2 1.  0  0 |
Pop 好 夠 Lock 飲 吓 新 地 送 hot dog 歌 曲 玩 法 敢 創 新 講 觸  覺

5 6 6 5 6 3 2 | 2 1.  0  0 | 5 6 6 5 6 3 2 | 2 1.  0  0 |
唱 腔 肯 創 新 Pop 梗  咯      要 聽 演 唱 會 將 飛  撲

6  6 5 3 5  3 2 | 3 3 2 3 2 1 6 5 | 6  -  0  0 | ┌─3─┐ ‖
扭 吓 擰 吓 開 開 心 心 高 歌 起 舞 為 娛 樂
```

六‧三　文字句逗與曲調分句

　　中文字配合音樂旋律的時候，其音樂節奏並非為字音的強弱所決定，而是由句逗的形式所決定的。

　　這是規律，而首先清楚指出這一規律的存在的，是內地已故的音樂學家楊蔭瀏，他在一篇題為「語言音樂學初探」的論文（收於《語言與音樂》一書，人民音樂出版社，一九八三年也有台灣所出版的繁體字版）中

的一節「中西歌配音規律的比較」，便詳細探討了這種規律的形成。有興趣的讀者可直接參閱該書。

　　所謂「句逗」，又寫作「句讀」，當中「逗」是停頓的意思，在詩歌裡，「逗」是指一句之中所包含的、由幾個字組成的、適宜於停頓的若干小單位。

　　我們來看看以下一個實例：

例一　　　　　　　《活色生香》(林子祥主唱)

| 6̣ 6̣ 6̣ 6̣ 1 | 3 — — — | 2 2 2 2 4 | 6 — — — |

浪漫　像夢裡　鄉，　　　　琴弦　悠悠　細　響。
像夢幻　像幻　想，　　　　如迷　城如　醉　鄉。

上例中，兩個樂句的節拍是一樣的。但歌詞的句逗形式至少有三種：

（1）浪漫──像夢裡鄉

　　　（或是）浪漫──像──夢裡鄉

（2）琴弦──悠悠──細響

（3）像夢幻──像幻想

　　　如迷城──如醉鄉

這三種形式的句逗，並非全部都能與 X̲X̲X̲X̲X ｜ X──── ｜這種音樂節拍相配合的。以筆者個人的感覺，（1）和（2）都不錯，尤以（2）唱來最自然。（3）的句逗形式與音樂節拍的配合效果則稍差了些，當然，這差卻未至於差得不宜使用。

　　原因是 X̲ X̲ X̲ X̲ X ｜ X──── ｜乃是切分音，其重拍在 X 處，當配以「如迷城──如醉鄉」這種句逗形式時，重拍便落在「迷」、「鄉」二字上，可是由於「如醉鄉」的「如」字在時值上距離「城」字太近，歌者為了

分清句逗，勢必要在唱後一個「如」字加以強調，但這樣便使次強拍的音比作曲家要強調的切分強音還要強。

從此例即可見，中文的句逗對音樂節拍往往起決定性的作用，一旦安排得不好，會顛覆音樂旋律的節拍。

故此，填寫粵語歌詞時為曲調分句，也必然包括把句逗分個清清楚楚。

為曲調分句的原則很簡單：

（1）在時值較長的音符上分句；

（2）在音樂的半終止和全終止的地方分句。

這樣的原則，似乎像「阿媽是女人」那樣的說了等於沒說。只是，實際做起來，卻很易出錯，尤其是當代的流行曲調，樂句結構皆頗複雜，難保不會分錯樂句，至於單位更小的句逗，出錯的機會率就更加大。

事實上，一些在理論上站得住腳的分句方式，唱出來的實際效果卻是頗怪的。

例二　　　　　　《檳城艷》（芳艷芬主唱）

| 0 | 5 | 5 | 5 | 5 | — | — | — | 5 | 6 | #4 | 5 | 7 | 6 | 5 | 4 | 3 | — | — | — |
| 你 | 看 | 看 | 那 | | | | | 邊 | 艷 | 侶 | 雙 | 雙 | 花 | 蔭 | 下 | | | | |

例二在理論上看是沒問題的，但唱出來效果卻是「你看看那——邊艷侶雙雙花蔭下」。在這樣的情況，按「在時值較長的音符上分句」的原則行事，應會更適宜。下面是筆者的示範句：

| 0 | 5 | 5 | 5 | 5 | — | — | — | 5 | 6 | #4 | 5 | 7 | 6 | 5 | 4 | 3 | — | — | — |
| 算 | 數 | 算 | 數 | | | | | 只 | 恨 | 我 | 竟 | 肯 | 聽 | 你 | 話 | | | | |

再看另一個例子：

例三　　　　　　**《煙外曉雲輕》(蔡楓華主唱)**

```
3 5 | 6. i 3 2 3 | 3 - - 3 5 | 6. i 3 5 2 | 2 - -……
在 我 心  間 呈 現     是 我 青  春 夢 裡 人
```

例三唱出來的效果是「在我心——間呈現，是我青——春夢裡人」。

以後遇到這種節奏型，可真要小心處理。

有時，分錯句是因為未能了解作曲家的構想。

例四　　　　　　**《十二金牌》(溫兆倫主唱)**

```
3 - i 7 | 6 - - 5 3 | 5 6 1 2 | 3 - - - |
磨  劍 最 恨：   劍 上 憤 跡 難 磨 滅！

2 - 6 7 | 5 - - 4 3 | 2 3 1 3 | 2 - - - |
寒  光 飛 冷，   冰 乾 半 生 我 心 血！

3 - 3 2 | i - - 7 6 | 5 6 i 5 | 6 - - 3 |
橫  揮 一 劍，  再 問 頭 上 我 明 月：  恨

2 - i - | 7 - 3 7 | 6 - - - | 6 - - - ‖
仇  哪  日  才 解 決！

6 5 6 0 6 5 | 4 1 6 5 | 3 2 3 0 3 2 | 3 6 4 3 |
悲 愴 此 刻 向 誰 傾 說？ 焦 急  枉 我 精 研 千 首

2 1 2 0 3 | 1 7 1 0 3 | 1 7 i 0 2 | 7 6 7 0 3 |
劍 訣。 心 已 碎， 人 已 去， 心 事 難 絕！ 情

3 - - - 2 | 2 3 3 - | 3 - 2 7 2 | 3 0 0 0 ‖
深  我  情 深    有 誰 能 閱？
```

```
3  -  i  7 | 6  -  -  5 3 | 5  6  1  2 | 3  -  -  - |
情    深  幾  許,        過  後 也  許  難  重  奪。
2  -  6  7 | 5  -  -  4 3 | 2 3  1 3 | 2  -  -  - |
情    知  迫  切,        不  管 我  身  處  境  劣,
3  -  3̇  2̇ | i  -  -  7 6 | 5  6  i  5 | 6  -  -  3 |
含    悲  撫  劍    怕  問  前  誓  已  何  在!      淚
2  -  i  - | 7  -  3  7 | 6  -  -  - | 6  -  -  - ‖
流    數  滴    寒  江  雪!
```

在例四中，副歌開頭的幾句，應是這樣斷句的：

```
6 5 6  0  6 5 | 4  1  6  5 |

3 2 3  0  3 2 | 3  6̣  4  3 |

2 1 2  0  3   | 1 7̣ 1  0  3 | ……
```

第一句 656065｜4165｜與第二句 323032｜3̣643｜是模進關係，第三個樂句的開首是 212……所以，詞人在此填了一句：

```
3 2 | 3 6̣ 4 3 | 2 1 2 |
枉 我  精 研 千 首  劍  訣
```

那是明顯把樂句分錯了。出錯的原因，除了未了解作曲家的構思，也許還包括作曲家與作詞家之間溝通不足。事實上，例四的副歌的開首幾句，分句形式便與筆者所說的原則——「在時值較長的音符上分句」——相違背的！故此，切記這些原則常有例外情況。

　　下面是另一個分錯句的例子，而那種出錯的原因可謂「千年難遇」。

例五　　　　　　　　《霧夜》（林姍姍主唱）

```
6  6  i  2̇  6 | 5  -  -  -  | 5̇.  5  6̇  i̇  i̇  2̇ | 3̇  -  -  -  |
霧 夜 四 周 是 朦              朦  朧 像 過 往 的 夢

3  2 3 5  3 5 | 6̇.  i̇ 2̇  3̇ 2̇ | i̇. 3̇ 2̇ i̇  6̇ i̇ | 5  -  -  -  |
未 能 睡 去 徘 徊 路    中 想 不 到  竟 跟 你 又 再 逢

5  5  6̇ i̇  i̇ 2̇ | 3̇  -  -  -  | 3  6  5 6  5 3 | 2  -  -  -  |
霓 虹 霧 裡 暗 閃 動              像 想 看 清 你 面 容

3  5 6  5 6  5 3 | 2  2 3 2  1 2 3  3 1 | 2  -  -  -  | 2  2  3 5  3 2 |
自 說 早 已 將 你 淡 忘 心 窩 欲 聽 不  懂            仍 然 未 肯 冰

1  -  -  -  | 5̇  6̇ i̇  2̇ i̇  6̇ | 5  -  -  -  | 5̇.  6̇ i̇  2̇ |
凍          遙 望 你 灑 脫 面 容            仍  是 覺 心

3  -  -  -  | 3  5 6  5 6  5 3 | 2  2 3 2  1 2 3  3 1 | 2  -  -  - ‖
動          但 你 的 臂 彎 有 別 人 她 使 你 再 不 有 空
```

　　在未揭曉前，你是否已找出句在何處分錯？其實，嚴格來說，例五的錯是把一個段落的結束樂句搞錯了。換句話説，這個曲詞，由頭至 36 5̲6̲ 5̲3̲ │ 2 － － － │ 35̲6̲ 5̲6̲ 5̲3̲ │ 2̲3̲2̲ 1̲2̲ 3̲1̲ │ 2 － － － │ 已告一段落，22 3̲5̲ 3̲2̲ │ 1 － － － │ 是另一個段落的首句。但填詞者卻誤以為 22 3̲5̲ 3̲2̲ │ 1 － － － │ 是一個段落的結束句，這一點從歌詞詞意可清楚看出。

　　造成這樣罕有的錯誤，原因可能是填詞人聽外國音樂太多，聽中國音樂太少，一旦要為改編自中國古曲《春江花月夜》的曲調填詞，很不慣以 2 為主音的旋律，誤認為 1 是主音，遂有此錯。

　　總而言之，要避免分錯句，最好多多與作曲家溝通，而平時則必須多培養音樂感，多聽些音樂，多學點音樂理論，以幫助揣摩音樂的句法。比方以下數例：

例六　　　　　**《無人駕駛》(彭羚主唱)**

1 1	1 1	1 5̣	7̣	7̣ 7̣	7̣ 7̣	7̣ 5̣	6̣	6̣ 6̣	6̣ 6̣	6̣ 4	6̣ 5̣	5̣ ……

你 說　你 愛　錯 人　就　　像 命　運 弄　人 不　　知 當　初 怎　被 吸　引

與 某　某 碰　上 然　後　　彼 此　欣 賞　我 都　　不 清　楚 怎　樣 戀　上

例七　　　　　**《感情線上》(鄭秀文主唱)**

5 4	3 3	3 4	5 3	3 4	5 1	3 5	6. 3	3 6	5	— ……

一 個　獨 自　在 發　燒 另　外 那　位 唇　上 結　冰 　負 負　得 　正

一 個　恨 浪　漫 太　少 另　外 那　邊 期　望 太　多 　實 現　不 　了

例八　　　　　**《馬路天使》(達明一派主唱)**

0 6̣ 7̣ 1	3 2	1 3	2 1	3 2	1 3	2 1	3 2	1 3	3 4	4 — — ……

長 路 裡　天 使 在 歡　笑 在 呼 叫　讓 分 秒 讓　一 切 忘 掉　　了

0 6̣ 7̣ 1	3 2	1 3	2 1	3 2	1 3	2 1	3 2	1 3	4 — — —

長 路 裡　充 滿 是 圈　套 是 苦 惱　或 者 會 是　警 告 誰 料　到

　　以上幾個例子都是教筆者頗疑惑的。先說例六，詞人明顯有兩種分句形式：

第一種　1 1　1 1　1 5̣

7̣ | 7̣ 7̣　7̣ 7̣　7̣ 5̣

6̣ | 6̣ 6̣　6̣ 6̣　6̣ 4̣　6̣ 5̣ | 5̣……

第二種　1 1　1 1　1

5̣　7̣ | 7̣ 7̣　7̣ 7̣　7̣

5̣　6̣ | 6̣ 6̣　6̣ 6̣　6̣ 4̣　6̣ 5̣ | 5̣……

可是若依譜來唱，例六中的這兩種分句形式似乎都未盡妥善，因為它的理想分句形式似應為：

1 1　1 1　1 5̣　7̣ | 7̣

7̣ 7̣　7̣ 5̣　6̣ | 6̣

6̣ 6̣　6̣ 4̣　6̣ 5̣ | 5̣　 −

在例七中，按歌詞的句逗，詞人是把那個長樂句斷分成：

5 4 | 3 3　3 4　5

3　3 4　| 5

1　3 5　6.̣ 3̣　3 6　| 5　 −

這樣的斷句十分奇特，可又似乎很順口，作曲家原來的構思是否亦正是這樣？

在例八中，要把旋律順口地唱，似乎應如此去唱：

0　$\underset{.}{6}$　$\underset{.}{7}$　1　|

　　　　$\underline{3}$　$\underline{2}$　$\underline{1}$

　　　　　$\underline{3}$　$\underline{2}$　1

　　　　　　　3　2　|1

　　　　　　　　$\underline{3}$　$\underline{2}$　1

　　　　　　　　　$\underline{3\,2}$　$\underline{1\,3}$　|$\underline{3\,4}$　4　-　-　|

但按詞人所填的歌詞，旋律卻被句逗斷成這樣：

0　$\underset{.}{6}$　$\underset{.}{7}$　1　|$\underline{3\,2}$

　　　　$\underline{1}$　$\underline{3}$　2

　　　　　$\underline{1}$　$\underline{3\,2}$

　　　　　　|$\underline{1}$　$\underline{3}$　2

　　　　　　　$\underline{1}$　$\underline{3\,2}$　$\underline{1\,3}$　|$\underline{3\,4}$　4　-　-　|

　　我只能相信詞人的斷句方式是正確的，因為當年達明一派很注重與填詞人的溝通，這應是作曲人與作詞人溝通後的結果。

　　由這三個有疑問的例子，可知要分好樂句有時一點都不簡單，寫詞人切勿自以為是，或想當然。

　　舉了幾個帶疑問的例子後，下面所列舉的則是一批肯定斷句有誤的例子，望後來者莫要再犯。

例九　　　　　　《男人最痛》(許志安主唱)

　　例九中，詞是這樣的兩句：「明知是仍捨不得你，我亦寧願讓情有疾而終。」可是這兩句所配的旋律，斷句處卻不相符，要是按旋律唱，歌詞便會被如此斷成兩句：「明知是仍捨不得你我亦，寧願讓情有疾而終。」

例十　　　　　　《捨不得你》(鄭秀文主唱)

　　這段歌詞按照所配的旋律唱出來，句子實際上被斷成這樣：

「無奈我要創造未來共您，

普普通通的去愛，

無奈我有我的未來願你，

找到心中最深刻的愛。」

例十一　　　　《越吻越傷心》(蘇永康主唱)

3 5 5 5　5 5 1 7　6 5 5 5 5̣ | 6 1 1 1　1 1 1 1　6 5 5 5　5 1 2 |
問你哪個 配搭穿起 使我最配襯　但你冷冷 兩眼似看 著無聊閒 人問你
問你距我 太遠可不 可以坐更近　但你似聽 見了某個 極無聊奇 聞問你

2 3 3 2　1 1 6 1　6 5 5 5　5. 3 | 3 2 2 2　2 3 2 3　6 5 6 5　6 5 6 5 |
哪一齣好 戲最近會 令人提提 神 但　換來連場 沉默如像 跟我嬉笑 不再吸引
有否想起 你我是那 樣成為情 人 但　換來連場 沉默如像 早覺得我 不再吸引

　　例十一中，不少的文句的句逗與音樂的節拍並不匹配，其實際效果
會是：

　　兩眼似看──著無聊閒人

　　那一齣好──戲最近會

　　但你似聽──見了某個

　　你我是那──樣成為情人

　　歌者為了使詞中的句逗清楚，避免唱出上面的那些怪效果，唯一的
選擇是唱時不那麼強調音樂節拍，使之模模糊糊。

　　詞句句逗與音樂拍不匹配，在流行歌詞是十分常見的毛病，下面幾
個是較近年的案例：

例十二　　　　　《曝光》(謝霆鋒主唱)

0 6　| 7 7 | 7 1 | 7 6 | 5 4 | 3　　6　　6…… |
從 未 冒 著 風 險 祝 福 我 別 　 阻 　 擋

例十三　　　《**Take My Hand**》（陳慧琳主唱）

<u>3 3 3</u> 4 ┊ <u>3 2 1</u> 1 ⌒ ┊ 1 － ……　　 <u>3 3 3</u> 4 ┊ <u>3 2 1</u> 2 ⌒ ┊ 2 － ……

現 在 是 多　麼 想 你 愛 　　　用 熱 淚 裝　飾 一 個 海

例十四　　　《**Loving You**》（容祖兒主唱）

<u>0 1</u> ┊ <u>7 1</u> ┊ <u>7 1</u> ┊ <u>7 1</u> ┊ <u>7 5</u> ┊ <u>5</u> － ……

怕　 在　 最　 後　 我　 沒　 你　 在　 徬　 徨

例十五　　　《**回憶裡沒有冬季**》（鄭伊健主唱）

<u>2 3</u> ┊ <u>4 4</u> ┊ <u>4 5</u> ┊ <u>4 3</u> ┊ <u>2 5</u> ┊ 4 － － ……

仍 是 會 察 覺 溫 暖 動 人 感　 覺

在這四個例子中，垂直的虛線是要顯示詞句被音樂節拍錯開。

可以肯定，當詞句句逗與音樂節拍各行其是的時候，歌詞唱出來只會感到拗口，絕不會感到順口的。

寫歌詞要追求完美，這些看來是無足輕重的技術小節卻是不可忽視的。

六·四　八項詞曲結合原則

文字與音樂結合的技巧，我們在第五章時已略有探討，現在我們來作更詳盡的討論。筆者覺得，要使文字與音樂有良好的結合，至少要遵守以下八項原則：

（一）盡量一字填一音，避免一字唱多音。

（二）旋律中有音符重複的地方，必須每個音符都填上文字。

（三）非節拍重音又非重複音的地方可不填字。

（四）避免填得太密。

（五）凡遇三連音，最好一音一字，一組三連音一句逗。

（六）重拍及長音處不宜填上虛字，長音處不宜填入聲字。

　　　（逆提法：重要字眼應放在重拍或重音上！）

（七）句逗與旋律節拍需高度配合，詞段與樂段相配合。

（八）文字要協音。

　　這八項原則，第七項已在本章的第三節中詳細地探討過。第八項則將在下一節詳談。

　　本節要談的是第一至第六項原則。

（一）盡量一字填一音，避免一字唱多音

　　我們且以 3̲2̲ 1̲2̲ ｜ 33 3 ｜這個短小樂句來説明這個原則。所謂「一字填一音」，就是一個樂句有多少個音，就要填多少個字。譬如上述的短小樂句，共有七個音，那麼我們就要為它填上七個字，比方説是：

例十六　　**3　2　1　2　｜3　3　3　｜**
　　　　　驅　散　悶　氣　心　歡　欣

　　至於一字唱多音，我作了個這樣的例子：

例十七　　**3　2　1　2　｜3　3　3　｜**
　　　　　他　　　　　　　真　開　心

例十七中的「他」字便是一字唱四個音。

　　尋根究底，這項「一字填一音」的原則，是為了極力擺脫粵曲拉腔的風格。粵語流行曲自八十年代起便決意與粵曲風格分道揚鑣，所以這項原則是極重要的：當實在不能一字一音，頂多也只能一字二音而已。

　　不過，筆者覺得，要是歌者修養高，把中文字拉腔，應可很有把握地拉些「搖滾腔」、「爵士腔」，而不至於讓人覺得拉的是粵曲腔吧？何苦把一字唱多音視為禁忌？

　　要說例子我想起王菲主唱的《精彩》（百事可樂廣告歌），其中「每一刻都存在，不一樣的精彩」兩句歌詞中的「在」與「彩」都有拉腔，其簡化的樂譜如下：

　　這《精彩》若刪去了這些拉腔，歌曲肯定乏味得很。雖然，這是國語歌，但王菲唱的一些粵語歌，也是有拉腔的，如早年的《討好自己》，詞與譜見下一章。

　　還可以多舉一個例子，那是《最愛是誰》，林子祥灌唱片的版本裡，最後幾句是這樣唱的：

有一次，盧冠廷在演唱會上唱這首由他自己作曲的作品，唱到同樣的段落時，他的處理變成這樣：

盧冠廷在「猜」字和「的」字上作了自由延長時值的處理，更在「的」字上向高處拉了幾個音，並因這些即興的處理博得全場掌聲。

總之，當先曲後詞，或許最宜盡量一字一音，但先詞後曲時，何妨讓一字多音有「立足」之地。我想，盧冠廷那種即興「變奏」，亦是據詞而「變」的！

(二) 旋律中有音符重複的地方，必須每個音符都填上文字

這個原則是無可厚非的，不然，原來音樂作品的精神或格調肯定大大受損。例如：

例十八

這樣把｜３３ ３｜變為｜３ －｜，簡直把原作「易容」。

(三) 非節拍重音又非重複音的地方可不填字

例十九　　　3　2　　1　2　｜3　3　　3　　｜

　　　　　　希　　望　　　睇　得　真

　　　例十九中的兩個 2 音都處在非節拍重音的地方，故可不填字，讓「希」和「望」兩個字各唱兩個音。

(四) 避免填得太密

　　　為了使詞句順暢或完整，增加一兩個音來遷就之，那是常見的情況，然而切勿使音符太密集，以致難於演唱。

例二十　　　3　　6 1　3　2　｜1　　2 1　6̣　－　｜

　　　　　　天　　王　　今　年　　再　　稱　　王

例廿一　　　3　　6̣ 1 1　3　2　｜1　　2 1　6̣　－　｜

　　　　　　天　　王 四 個 今　年　　再　　稱　　王

　　　例二十和例廿一相比較，即可知「四個」二字是填得太密！

例廿二　　　　　　《大內群英》(葉振棠主唱)

i̱ 7　｜6 6　6 7　i̱ i̱ 3　2̇ i̇　｜7 7　7 7 i̇　2̇　i̱ 7　｜6 ……

勝 負　存 忘　難 道　冥 冥 中　早 有　命 運　落 下 聖　旨　判 了　罪

　　　例廿二中的「冥冥」和「落下」也是填得太密，要是能避免就應避免，因為歌詞如此密集，是很難唱的。

(五) 凡遇三連音，最好一音一字，一組三連音一句逗

　　三連音無論是節拍上還是情感上都充滿動力和激情，而且每組三連音的頭一個音都是重音，故有這項原則。

例廿三　　　　　　　**《星塵》(葉德嫻主唱)**

每 晚 夜 甜 夢 裡 每 晚 夜 甜 夢 裡 都　　見 星 星

星 星 的 光 芒 夜 夜 　亮　　令 夢 幻 仿 似 真

　　例廿三中多組三連音，有兩組是不符合原則的，即：

夜 夜 　亮　　仿 似 真

　　由於不是一字一音，三連音的動力和激情都削弱了，以下是筆者嘗試補足空白之處，大家何妨比較二者的效果：

星 星 的 光 芒 夜 夜 雪 亮　　令 夢 幻 彷 彿 變 真

例廿四　　　　　《時間人物地點》（鄭中基主唱）

```
1  | 6 6 5  6   6 6 5  6 7 i | 5. 1  1   -    0 1 |
   成  長 中 每 天   只 管 勇 闖 決 心 向 前        回
   人  奔 波 每 天   深 知 你 心 有 點 怨 言        常

   6 6 5  6   6 6 5  6 7 i | 2 …… 
   憶 的 碎 片  漸 漸 沉 落 像 雨 煙
   奢 想 某 天  日 夕 陪 伴 你 身 邊
```

在例廿四裡，填詞人似乎未曾充分認識三連音的特色；每組三連音的頭一個音都是重音。所以例中有幾句文字都被三連音的節拍錯開了：

只管勇——闖決心向前

漸漸沉——落像雨煙

日夕陪——伴你身邊

另一個可能是填詞人寫詞時只有 demo 卻無譜，而單憑聆聽並未察覺那幾處地方乃是三連音，以為是 66 56 7i。這是填詞時有 demo 無譜最易產生的弊端。

例廿五　　　　　《只有你不知道》（張學友主唱）

```
5 6 i | 2. i 2. i  2 i 2  3 i 5 | 7 7  7 i i 6. 0 5 6 |
常 在 暗 戀 你 想 你 等 你 我 的 眼 神 泛 濫 著 愛 情    能 令

3 2 i  3 2 i  3 2 i | 3 4  i 6 2    5 6 i |
天 知 道 她 知 道 應 知 道 都 知 道 偏 偏  你 未 知  然 後 看

2. i 2. i  2 i 2  3 i 5 | 7 7  i 6 i …… 
秋 去 冬 去 春 去 始 終 兩 人 未 是 愛 侶
```

例廿五中，「天知道她知道應知道都知道」跟三連音的配合妙到毫巔，可謂「一組三連音一句逗」的絕佳示範。可是兩處 $\overline{2\ 1\ 2}$　$\overline{3\ 1\ 5}$ 卻又誤作 $\underline{2}\underline{1}\ \underline{2}\underline{3}\ \underline{1}\underline{5}$ 的節拍來填，結合效果難說完美。

（六）重拍及長音處不宜填上虛字，長音處不宜填入聲字

關於長音的地方不宜填入聲字，理由已在本章的第二節中談過，現在只談重拍及長音處不宜填虛字的問題。然而，有關這項原則的「逆」說法：歌詞中的重要字眼或想強調的字，須放在重拍或重音上，也是很重要的填詞原則，不要忘記。

何謂「虛字」？「虛字」是指國語中的「的」、「了」、「呢」、「嗎」……或廣東話中的「嘅」、「啦」、「嘞」、「咯」……等。這種虛字，總是輕讀的，若填在音樂旋律的重拍或長音上，勢必要重讀，影響了文句語氣，於是詞與曲的結合也變得貌合神離！

也許讀者會感到很意外的是，把虛字放在重拍或長音上，是香港粵語填詞人極常犯的毛病！不過，在展示不勝枚舉的病例之前，筆者想先展示一些用得正確的範例，畢竟學員要學的是正確的詞曲結合法。

例廿六　　　《月亮代表我的心》（鄧麗君主唱）

例廿七 　　《對面女孩看過來》(任賢齊主唱)

```
1   1 1   1   1  | 2   2 3 | 2   0  | 1   1  | i   0  |
對　面 的　女　孩　　看　過　來　　　看　過　來

7   6 5   | 5   0  | 6   6 6 | 5 4   4  | 5   5 6 | 1   0  |
看　過 來　　　　這　裡 的　表　演　很　精　彩
```

　　以兩首國語歌作範例，只因「的」字畢竟是國語用字，看看國語歌詞中的「的」字會放在哪些位置，這就正是我們要學習的事情。

例廿八 　　《給我愛過的男孩們》(彭羚主唱)

```
3 i 2   2 3. | 2 i 2   2 3. | 3 i 2   2 3. | 2 i 2   2 3. |
傾 慕 過　的　牽 掛 過　的　傷 害 過　的　掙 扎 過　的
不 愉 快　的　不 算 差　的　不 後 悔　的　不 結 果　的
```

例廿九 　　《一枝花》(彭羚主唱)

```
3 2   3. 3   3 3 2 3   3  | 3 2   3.   5   5 5 3   3 2 |
相 愛 的　不　相 愛 的　　親 愛 的　即　使 不 親 愛

3 2   3. 3   3 3 2 3   3  | 3 2   3.   5   5 5 3   3 2 |
緊 要 的　不　緊 要 的　　知 道 的　不　想 知 道 的
```

例三十 　　《個個讚妳乖》(郭富城主唱)

```
2 1 2 1   1 | 2 1   2 2   0 | 2 1 2 1   1 | 2 3   2 2   0 |
充 滿 歡 笑 的 了 解　　充 滿 真 摯 的 開 解
```

　　例廿八至三十，都是好「的」例子。也許有人疑惑，例三十中的兩個「的」字不正是放在重拍上嗎？沒有違背原則嗎？原來，｜X X X͡ X 0｜乃是切分音，這樣的節奏型，重拍會後移了，以例三十而言，｜2 1 2͡ 2 0｜中的1音才是重拍，｜2 3 2͡ 2 0｜的3音才是重拍，所以這一例中的「的」字的填法並無違背原則。

例卅一　　　　《倩女幽魂》（張國榮主唱）

0	0 4	3	2	7̣	7̣	－	4	3.	2͡ 1	－
	一絲	絲	夢	幻			般	風	雨	

例卅二　　　　《你還愛我嗎》（達明一派主唱）

0	0	1	5̣	1	2	3͡	3	0	0
	你	還	愛	我	嗎				

例卅三　　　　《側面》（張國榮主唱）

5 6	6 5	6	0	5 6	6 5	6	0	……
妳 清	楚 我	嗎		妳 懂	得 我	嗎		

0 5	#4 5	4	0 5	#4 5	4	0 5	#4 5	4
看 著	我	吧	對 住	我	吧	透 視	我	吧
妳 是	妳	吧	我 是	我	吧	這 是	愛	吧

例卅四　　　　《下次遇到你》（李蕙敏主唱）

5	6̣	6̣	－	5̣ 6̣	6̣ 6̣	5	6̣	6̣.	5̣ 2	2 6̣	6̣	－
尖	銳	地		流 利	地	刻	薄	地	來 單	打 你		
巧	妙	地		圓 滑	地	高	傲	地	來 敷	衍 你		

　　例卅一中的「般」字，例卅二中的「嗎」字，例卅三中的「嗎」和「吧」字，以及例卅四的「地」字，位置都安放得很恰當，填詞時，虛字就應放在這些位置。

　　還可以舉一個反常合道的例子，那就是在前文談第一項原則時舉出的例子《最愛是誰》，那「的」字既在重拍又在長音上，但那效果卻像是極力延緩「證據」的出現，形成一種情緒上的張力，亦暗示「證據」的確難尋，故此這「的」字妙在違反原則！

　　以下，是連串的把虛字填了在重拍或長音上的病例，其中出了毛病的虛字都在字的底部畫上雙線，以資識別：

例卅五　　　　　《一首獨唱的歌》（關淑怡主唱）

```
5.    6 7 1   2 | 2  -  5 4   3 | 3 2 3   -  - |
重    踏 那 往 昔       足 跡 可   以   麼
```

　　本例的「麼」字填在長音上，效果不好。此外，歌詞被音樂的分句錯開成「重踏那往昔——足跡可以麼」，效果也很不好。

例卅六　　　　　《夏日傾情》（黎明主唱）

```
0 6 7 i | 2  -  -  3 4 5 | 5  5 i 7 7  7 6 5 | 5 5
  期 待 我 嗎       是 妳 嗎   能 否 輕 輕 轉 身     嗎
```

　　本例只是第一個「嗎」字有毛病，因處在拍和長音上。第二、三個「嗎」字不在重拍位置，音符時值也短，故沒有毛病。

例卅七　　　《一生最愛就是你》(黎明主唱)

```
i 2 3 | 3  -  0  i 2 | 2 3 3  -  i 2 | 3 3 3 3 ……
是 妳 嗎          是 愛      嗎        是 你  出 於 真 心
```

本例兩個「嗎」字不在重拍上，卻在長音上，唱出來的效果並不好，讓人覺得「是妳媽」多於是「是妳嗎」。

例卅八　　　《捨不得你》(鄭秀文主唱)

```
0 6 6 6 6 6 6 6 6 7 1 6 | 6 6 6 6 6 6 6 6 7 1 | 7 7 6 6 ……
再 見 了 遠 去 了 尋 求 未 了 願    愛 過 了 放 棄 了 全 是 自 己  挑 選
```

本例的多個「了」字都處在重音位置，唱出來語氣像是罵人的。如果你沒有這感覺，那麼試試把「再見啦」的「啦」字重重的讀出來，看看效果如何。

例卅九　　　《我敢去愛》(陳慧琳主唱)

```
0  3 3 2 1 2  2 1 3 2 1 | 1  1 1 1 2 3 3  7 6 5 | 5
   蟋 蟀 都 已 經 不 再 蟋 蟀    了  到 處 有 種 聲 音 叫 寂 寥

3 3 2 1 2  2 1 3 2 1 | 1  1 1 1 2 3 2  7 1 2 | 2
今 天 的 我 因 跟 你 分 開    了  愛 上 這 把 聲 音 極 困 擾
```

本例看來是填詞人把旋律聽成：

```
3 3 2 1 2  2 1 3 2 1 1 | 1 1 1 2 3 3  7 6 5 5 |

3 3 2 1 2  2 1 3 2 1 1 | 1 1 1 2 3 2  7 1 2 2 |
```

　　要是如此，詞中的「了」字所處的位置是屬恰當的，可惜實際上不是，於是「了」字實際上給放在重拍上。詞人出此毛病估計又是有 demo 可聽無曲譜可看所造成的。

例四十　　　　　　　　《失戀》(草蜢主唱)

<u>6</u> <u>3</u> | 5　　0 <u>3</u> <u>3</u> <u>2</u> <u>1</u> <u>2</u> | <u>3</u> 6̣　0　　0　<u>6</u> <u>3</u> | 5……

將 敵 意　　將 身 份 放 低 <u>些 吧</u>　　　今 夜 <u>裡</u>

例四十一　　　　　　《真的愛你》(Beyond 主唱)

<u>2</u> <u>3</u> | <u>2</u> <u>1</u> <u>1</u> <u>1</u>　<u>7̣</u> <u>1</u>　6̣…… <u>3</u> <u>2</u> | <u>1</u> <u>1</u> <u>1</u> <u>1</u>　<u>3</u> <u>4</u>　2……

母 親 <u>的</u> 愛 卻 永 未 退 讓　　一 生　眷 顧 無 言 <u>地</u> 送 贈

例四十二　　　　《等妳等到我心痛》(張學友主唱)

<u>3</u> <u>5</u> <u>5</u> <u>3</u> | <u>6</u>　<u>3</u> <u>5</u>　5⌢……　<u>3</u> <u>5</u> <u>5</u> <u>i</u> | <u>6</u>　<u>3</u> <u>5</u>　5⌢

在 這 美 麗 <u>的</u> 夜 裡　　　是 我 錯 失 <u>的</u> 字 句

例四十三　　　　《馬路天使》(達明一派主唱)

0 <u>6</u> <u>7</u> <u>1</u> <u>2</u> | <u>3</u> <u>4</u><u>3⌢3</u> 3 - | <u>2</u> <u>3</u><u>2⌢2</u> 2 - | 1 - <u>2</u> <u>1</u> | 7̣ - -……

沿 路 眼 光 <u>的</u> 追 蹤　　與 譏 諷　已　失 作 用

例四十四　　　　《感情線上》(鄭秀文主唱)

```
0  i  2.  7 | i i  6 4  5   0 2 3 | 5 5  5 6  5 4  1 |
   也 許  上 天 不 給 我 的    無 論 我 兩 臂 怎 緊 扣 仍

1     5     3     2 1 | 2  -   - …… |
然    走    漏    給 我   的
```

例四十五　　　　《抱雪》(古巨基主唱)

```
1   1   2   3 | 2   1 6  1   -   |
以  半  生  找   的  正 是  你
```

例四十六　　　　《超人迪加》(陳奕迅主唱)

```
3  3   3  i  - | 7   5   3   -   |
銀  河  唯 一     的  秘  密
```

例四十七　　　　《下次遇到你》(李蕙敏主唱)

```
0  5   6  5 | 7   5   -   -   |
   我  生 我   的  氣
```

　　從例三十五至例四十七，都是虛字填了在重拍或長音上的病例，而這些歌曲的誕生日期，從二十世紀八十年代中期至九十年代後期都有。筆者敢說，隨便打開一本粵語流行曲歌書，都不難找到幾個虛字填重拍、長音的病例，新例子也似乎會源源不斷。

　　為何粵語填詞人這樣容易犯上虛字填重拍、長音的毛病？原因有二，試分析如下，期望後起的填詞新秀能完全避免犯此毛病。

　　原因一：填詞時只有 demo 可聽無曲譜看。

　　如筆者在例卅九中所言，光是聽，常會誤認重拍的位置，由是會錯把虛字放了在重拍上也不自知。事實上，當代流行曲調創作大量使用不正規節奏，要是詞人只有 demo 可聽無樂譜可看，還會使填詞人錯分樂句、樂逗的機會大增！

　　原因二：慣了以粵語字音讀北方的白話文。

　　白話文的根是國語，惟有用正宗的國語才能誦讀出白話文的鏗鏘感和節奏感。然而香港的教育環境數十年如一日的讓學生用粵語誦讀白話文和新詩，不但使香港人誤以為這樣做並未破壞白話文的音樂性，而且因為以一種方言朗讀另一種方言的佶屈聲牙而影響對白話文作品精神的體會和理解。

　　事實上，這種學白話文的方式也使香港人在寫白話文時無法正確運用在節奏方面起重要作用的助詞。

　　記起早在七十年代末八十年代初的時期，著名填詞人鄭國江曾說過：「『的』字本來不該填在重拍上，但『的』字的粵語讀音十分響亮，偶然填在重拍上亦不覺有何不妥，於是便聽任之，不加修改。」

　　這個說法，正是以粵語字音讀白話文才會覺得「言之成理」的。

　　如果寫粵語歌用的是粵語方言，那根本不會發生「的」、「嗎」填在重拍、長音上而仍可聽之任之的事情，因為相應的粵語方言字詞「嘅」、「呢」都只宜輕讀，一旦填在重拍上就十分刺耳。

　　然而，時下的粵語歌都不是用粵語方言寫的（因為所有說粵語方言的

香港人都覺得用自己的方言寫出來的歌俗不可耐,這心態真奇怪,假如台灣的閩南歌只不過是用閩南音唱白話文歌詞,那還算是閩南歌嗎?)而是用國語(白話文)來寫的,但寫的時候卻未有注意到白話文是有自身的節奏感和韻律感的,滿以為它相當於用粵語讀白話文的節律。

填詞人常常把「的」、「了」、「嗎」這些輕聲字放在重拍、長音上,正是如實反映以粵音讀和寫白話文的流弊。

以粵音寫白話文歌詞容或是我們的理想:希望世界各地的華人都讀得懂。但我們最好也能理想地做到:歌詞寫出來後完全吻合白話文自身的節奏感、韻律感,而非僅僅是只有粵語地區的人才不覺怪異的白話文歌詞。

六‧五　協音技巧大觀

歌詞要協音,是粵語歌詞一大特點。且不說英文歌詞,即使是國語歌詞,我們都很難找出一首由頭至尾字字協音的作品。國語歌詞對協音的要求是很寬鬆的。因此,也令我們這些寫粵語歌詞的人羨慕萬分。

但為甚麼粵語歌詞要如許嚴苛的規定字字協音,一首詞頂多只容許一、兩個字拗口或不露音?

也許只是我們廣東詞人固執而已!換一個説法,則是我們對完美協音非常著迷,若達不到這完美境地,彷彿會終生遺憾似的。

記起在一次六、七人的飯局上,幾位詞人忽然説到為何粵語歌詞要字字協音,潘源良亦曾半帶説笑地質疑。

其實也只不過是二、三十多年前,我們的童謠如「小小姑娘,清早起

床，提著花籃上市場……」或聖誕歌如「平安夜、聖善夜……」唱來雖是滿口倒字，但那時人們誰都不介意。現在，香港人的耳朵尖刻得多了，再不容許這種滿口倒字的粵語歌詞存世。

由於要字字協音，使粵語歌詞成為方言歌詞中極難寫的一種。無奈近年本地中文水平每況愈下，故此新一代寫詞人在「字字協音」這副桎梏的束縛下，幾乎走也走不動！

世事每多弔詭，白話文國語歌詞對協音很寬容，粵語詞人寫歌詞不以廣東方言入樂而偏以白話文體入樂，且對協音很嚴苛，香港人除了「崇『中原』媚『外省』」，也太自討苦吃了吧！

牢騷表過，也要入正文了。本書既是談論粵語歌詞寫作，當然要隨主流，研究協音技巧。只要一天我們未能摧毀這種自討苦吃的傳統兼主流，我們只能一塊兒自討苦吃。

不過，筆者相信，當你讀畢本章所討論的協音技巧，便會發覺寫粵語歌詞要字字協音，沒有你原先想像那麼難！

關於協音技巧，筆者會分六點來論述：

（一）微調法；

（二）彈性配合三原則；

（三）一逗一宇宙；

（四）二度三度多游移與模進原理；

（五）大跳出錯覺；

（六）高平高上巧安排。

說到協音技巧，其實我們早在第五章中，已介紹過相鄰兩個字與甚麼音程相配才最自然，並製成「相鄰二字與音程的最自然結合表」。但實

際上，一首曲調遠遠不止兩個音，一首歌詞也絕不會僅有兩個字。實際
情況比「相鄰二字」時複雜得多，但也富彈性得多。

(一) 微調法

微調法是粵曲的撰曲人為唱詞譜上曲調旋律時使用的方法，可說是
很傳統很古老的方法。它通常是用於相鄰的高平字或相鄰的低平字。

具體來說，譬如歌詞中有「東方」一詞，音高譜是「三三」，這個詞，
一般人想到要譜的樂音大概不離：

```
6   6        5   5
       或
東   方       東   方
```

但熟悉微調法的撰曲人，會將之譜為：

```
1   3  5   6
東         方
```

即第一個字配的樂音必須稍高於第二個字。

當相鄰的字是低平時，比方說是「殘陽」，則撰曲人一定不會譜成：

```
5   5        3   3
       或           等
殘   陽       殘   陽
```

據微調法的原理，他會譜成：

```
3 5 6 1  5        5 7 6 5  3
殘     陽   或    殘     陽
```

務使兩個低平字所配的樂音不在同一高度！

粵曲所以有「微調法」是為了避免曲調過分平板呆滯，必欲使之曲折

迂迴，以求動聽。

我們寫粵語歌詞未必用得上微調法，但此法肯定啟發我們填詞時，同音高的字未必一定要填在兩個相同音高的樂音上。例如，李克勤有一首《深深深》，其中一個小節是這樣的：

```
|  1   7̣   6̣   0   |
   深   深   深
   等   等   等
```

便深得微調法的精義。

又如另一例：

```
6̇.  5   3   5  |  6   —   |  5   6̇  6̣   1  |  2   —   |
紫      玉   釵     寄         情         懷
```

「情懷」二字所配的樂音由低處向上升，正是如假包換的微調法。

(二) 彈性配合三原則

三個原則是：

（1）字音音高走向與旋律音階走向要一致，不可逆向。

（2）高音區當填高音字，低音區當填低音字，但可不必嚴守。

（3）樂句尾的長音務要填準，不能有倒字。

單看這三個原則，第三個最欠彈性。但這一條原則可說是為了約束第一條而設的。那麼，何謂「字音音高走向與旋律音階走向要一致，不可逆向」呢？且看下述一個具體例子：

例四十八　　　　　《棉胎》(張栢芝主唱)

音階走向

```
4. 5 | 5 4 4 3   3 2 1   2 5
每  一  深宵漆黑偷 想你 之 前
四  三  三三三三三 三四 三 ○
```

字音走向

在例四十八中，可以清楚看到，音階走向與音高走向是何等一致。這當中，5443 3 是一直向下滑，但「深宵漆黑偷」五字的音高是平去的，這情況，我們亦認為走向是一致的。

對照同一首歌另一類似的樂句：

例四十九　　　　《棉胎》(張栢芝主唱)

音階走向

```
4. 5 | 5 4 4 3   3 2 1   2 5
每  一  清早醒了 極令人 沉痛
四  三  三三三四 二二○ ○四
```

字音走向

例四十九亦是「走向一致」的很好實例，留意「清早醒了」，是「三三三四」，而例四十八相應處的「深宵漆黑」是「三三三三」，這裡亦可見另一些彈性的存在。

我們再多看一個較古老的例子：

例五十 　　　　《水仙情》(林子祥主唱)

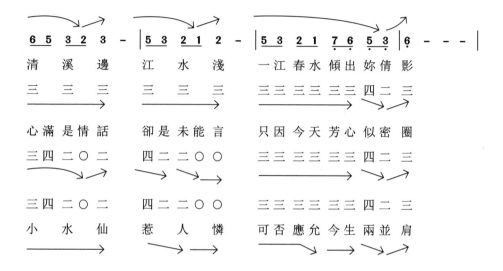

從例五十可看到，同一個旋律，所填上的字的字音音高竟都不盡相同的，但它們都能在「走勢一致」上符合原則，當然，還有「樂句尾的長音務要填準」這個原則也守得很嚴。

一般來說，當旋律由高處向下滑，我們常以連續幾個「三」音高的字作配合；當旋律由低處向上爬升，則以兩三個「○」音高的字作配合。以下是一批例子：

例五十一 　　　《回憶裡沒有冬季》(鄭伊健主唱)

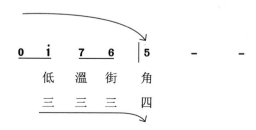

例五十二　　　　《情無獨鍾》(鄭秀文主唱)

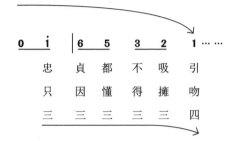

0	i	6	5	3	2	1……
忠	貞	都	不	吸	引	
只	因	懂	得	擁	吻	
三	三	三	三	三	四	

例五十三　　　　《萬里陽光》(梁漢文主唱)

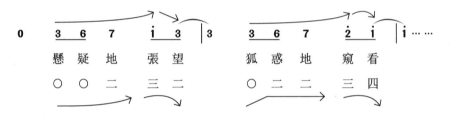

0	3	6	7	i	3	3	3	6	7	2̇	i	i……
懸	疑	地		張	望		狐	惑	地		窺	看
○	○	二		三	二		○	二	二		三	四

例五十四　　　　《艷舞台》(梅艷芳主唱)

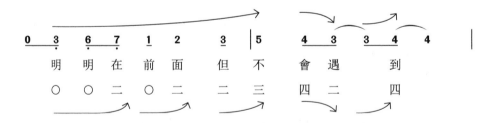

0	3̣	6̣	7̣	1	2	3̣	5	4	3	3̣	4	4	
明	明	在	前	面		但	不	會	遇		到		
○	○	二	○	二		二	三	四	二		四		

看了例五十一至五十四，相信更明白筆者所說的是甚麼一回事。事實上，像例五十四，還可以這樣填：

	0	3̣	6̣	7̣	1	2……
		○	○	○	○	二
(詞例)		誰	全	無	能	力

　　以上諸例，都能很具體展現原則一和原則三的實際應用。至於原則二，看來是不言自明的，事實上，有時限於條件，把高音字填在歌調的低音區或者把低音字填在歌調的高音區，是常有發生的事。不過，要是像下例：

```
1.  1 7 5 |6 - - - |
壯   志 衝   天
```

　　這不但是把高音字填了在低音區，亦把「衝霄漢」的氣概壓在有志難展的低音區，這樣，不獨字音樂音不大配合，詞的精神與音樂精神也未能配合！

　　以下則是一個低音字填高音區，反而效果突出的精彩例子：

例五十五　　　　　《倦》（葉德嫻主唱）

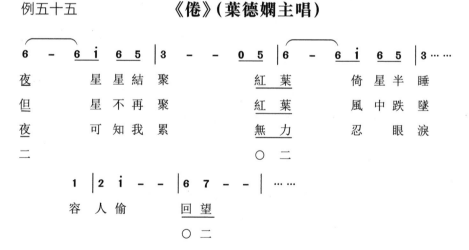

　　例五十五中，畫了底線的字詞，便皆是低音字填在高音區，巧妙地以此幫助歌者表現那份有氣無力的「倦」意。

　　能巧妙地違反原則，就是藝術！當然，詞人未必刻意如此，或只屬無心插柳。

(三) 一逗一宇宙

所謂「一逗一宇宙」，就是當音樂旋律因為樂逗或樂句斷開後，字音音高的協音情況常可重新安排，不受之前的走勢影響。

例五十六　　　《時光倒流二十年》(陳奕迅主唱)

0	1	1	5	5	6	7	i	7	i	7	6	1	2	3 ……
	童	年	你	與	誰	度	過	聖	詩	班	中	唱	的	歌
	從	前	你	與▲	誰	路	過	逛	的	公	園▲	有	幾	多
	○	○	四	四	○	二	四	四	三	三	三	四	三	三

在例五十六中，有▲符號之處就可視為樂逗在起作用，於是字音音高可重新安排。按理，例五十六這句旋律，應該這樣填：

0	1	1	5	5	6	7	i	7	i	7	6	1	2	3 ……
	○	○	四	四	四	三	三	四	三	三	三	○	○	二

但詞人運用「一逗一宇宙」的彈性原理，得到更多的字音音高安排的選擇，在《時光倒流二十年》中的填法，我們也不會覺得不協音。

更多的例子：

例五十七　　　《一千次日落》(許志安主唱)

0	2 2	2 2	2	2	4	3 ……
	活 在▲	茫 茫		宇	宙	
	二 二	○ ○		四	二	

0 1 1 2	3	3 1 4	4 3 2	2 1.
誰 明 白	日	落▲日 出	一 千	次
○○二	二	二 二 三	三 三	四

例五十八　　　　　《換季》(雪兒主唱)

6̣　　3　3 3　3　2　2 3　│3　6̣　6̣ 5̣　6̣……
櫥　窗 之 中　看　到 新　的 鮮　色 襯 衫
旁　邊 的 他　卻　說 他　不▲喜　歡 逛 街
○　三 三 三　四　四 三　三 三 三 四 三

例五十九　　　　《愛得起》(張家輝主唱)

5　│i i　7 7　5 5　3 3　│2　3　3……
從　開 始　心 中　作 了　預 備　愛　得　起
　　　　　　　　　　　　▲
　　四 四　二 二　四 三　三

例六十　　　　《來來回回》(張學友主唱)

3 4 5̇│5 0　5 4 3 4│5　5　3̇　2̇ i│i i　6̇ i　6│5̇……
若 我 知　　假 設 若 我 知　才 幾 聲　愛 你 導 致 別 離
　　　　　　　　　　　　▲
　　　　　　　　　　　三　○

例六十一　　　　《等妳回來》(張學友主唱)

3　│4 4　2 2　│3 3　1……
路　縱 遠　你 也　應 知 道
或　許 也▲慣 有　風 風 雨
　　　　　四　四

例六十二　　　　《偏偏喜歡你》(陳百強主唱)

5̣ 3̣│1.　3 2 1　6̣ 5̣ 3̣│5̣.　6̣ 5̣……
愁　緒 揮 不 去 苦 悶 散　不 去
　　　　　　　　▲
　　三 三 四 三　二

　　從例五十七至六十二，例中有▲符號之處，就是詞人應用了「一逗一宇宙」的彈性原理來重新安排字音音高，不受之前的樂音走勢牽制。讀者應可在這一連串的實例中，學會這種「一逗一宇宙」彈性原理的用法。

（四）二度三度多游移與模進原理

　　假如按照「相鄰二字與音程的最自然結合表」，6̣· 1 3 － ｜這個小節應填以「二四三」，即：

6̣· 1 3 － ｜

做　 到 好

二　 四 三

然而我們看看一些經典名作的情況：

例六十三　　　　　《忘記他》（鄧麗君主唱）

6̣· 1 ｜3 － － － ｜3 － － －

忘　 記 他

○　 四 三

例六十四　　　　　《為甚麼》（盧業瑂主唱）

6̣ 1 ｜3· 6̣ 5 6 ｜3 － － ……

為 甚 麼　 生 世 間　 上

○ 二 三　 三 四 三　 二

　　由例六十三及六十四，我們發現 6̣1 這個小三度音程，除了可配以最自然的「二四」，竟然也可配以「○四」或「○二」。事實上，我們可以用大量例子來印證：小三度配以「○四」（或「二三」）是完全可以接受的，專業填詞人也樂於能夠多一個這樣的「選擇」：

例六十五　　　　　《倩女幽魂》(張國榮主唱)

```
0  0  2.  2 |4  -  -  -  |0  4 3 4 6 |3.  2 1  1  - |
      紅  塵  裡              美 夢 有 幾 多  方  向
      ○  ○  四
```

例六十六　　　　　《潔身自愛》(張國榮主唱)

```
6 |1  6 1  6 |1  6  7 1 7 |6.      6. |
願  你  們 這  場  能  避 免 麻  煩
四  ○  四 ○  四  ○     四    ○  ○
```

例六十七　　　　　《全身暑假》(容祖兒主唱)

```
0  1  1  6 | 1     6 | 0  1  1  6  2     1 |
我  有  權  散    步     我  有  權  洗     澡
四  ○                   四  ○
你  脫  下  羽    毛     你  揭  下  紗     布
          四    ○
你  有  人  仰    慕     我  有  人  擁     抱
四  ○                   四  ○
各  有  人  愛    慕     各  有  著  喜     好
```

例六十八　　　　　《別說狠》(謝霆鋒主唱)

```
3  2 |1  7 1  1  6 | 6  3 5  5 |
只  因  你  願 意  乞  討  憐  憫
                        ○  四
```

例六十九　　　　《眼前一亮》(許志安主唱)

3	3̣·	5̣	6̣	2	2	#1	2	4	4	3	
當	分	離	在	即	相	隔	遙	遠	兩	極	
					三	四	▲○	四			
將	感	情	累	積	別	離	才	有	價	值	
					二	○	○	四			

例七十　　　　　《回贈》(譚詠麟主唱)

3̱	3 2	2	2 1	2 1·	0 3	5	—	— ……	
得	不 到	的	算 得	上	甚 麼				
					二 三				

0 3 3 5	6	6 6	6	6	3	5	5·……	
又 學 會 關	心	周		遭	情	況		
					○	四		

例七十一　　　《女魔術師的催眠療法》(盧巧音主唱)

6̣·	1	3	—	—	—	…… 3	5	5	—	— ……
玫	瑰	花				夜	空	中		
○	四	三				二	三	三		

例七十二　　　　《等妳回來》(張學友主唱)

3	4	4	2	2	3	3	1 ……
或	許	也	慣	有	風	風	雨
二	三						

例七十三　　　　《眼前一亮》(許志安主唱)

0	1	7	1	6.	6	6 4 5 6	5	1	1. ……
眼	前	無	端	一	閃	略帶一	點	茫	然
四	○								

例七十四　　　　《艷舞台》(梅艷芳主唱)

3	5	4	3	3 4	4	
像	吞	也	像	吐		
但	不	會	遇	到		
二	三					

例七十五　　　　《時光倒流二十年》(陳奕迅主唱)

7	i	7	6	1	2	3 ……
聖	詩	班	中	唱	的	歌
逛	的	公	園	有	幾	多
四	三					

　　從例六十五至七十五，我們不僅見到填詞人常常以「○四」或「二三」來配小三度以至小二度的音程，有時小二度音程也會配以「○二」或「四三」。

　　以上說的是小音程，對於大音程如大二度、大三度，專業詞人有時也會用很出格的方法來求取協音的寬容度，如：

例七十六　　　　《捨不得你》(鄭秀文主唱)

```
 2 3 | 4 4 4   4 3 3   2 2   1 2·
 無奈 我 要 創   造 未   來 共 您
                      二 四
```

在例七十六中，12 是大二度，但配的字音音高卻是「二四」！又如下例：

例七十七　　　　《要是有緣》(鍾鎮濤主唱)

```
 3 2 3 | 1 - - - | 0 0 0 3 2 | 1  1 i  i  i |
 信 是 有 緣      要 是 無   緣 怎    可
 要 是 有 緣      卻 為 何   從 開    始
 四 二 四 〇          四 二
```

這例七十七中，32 是大二度，31 是大三度，但配的字音音高卻是「四二」和「四〇」。

總而言之，對於二或三度音程，不管是大的還是小的，除了按「相鄰二字與音程的最自然結合表」配字音外，由於其「游移」不定的性質，我們還有不少其他選擇，如 35 可以配「〇四」或「二三」等，粗看似乎不大協音，實踐證明是可以寬容的。

至此我們可以提出一個「模進原理」：前後兩句旋律為嚴格模進時，兩句所配的字音音高可全同。

例如：

```
1 2 | 3   5   -   3 5 | 6   i   -
○ ○   二  四        ○ ○  二  四

1   1 2   3   3   | 2 1   2 3   1   -   | 3   3 4   5   5   | 4 3   4 5   3   -   |
二   二 四   三   三   四 二   四 三   二     二   二 四   三   三   四 二   四 三   二
○   ○     二  二   二    二  ○       ○ ○   ○     二  二   二    二  ○
```

　　這模進原理就是建基於二、三度音程配字音的游移不定，而當旋律出現模進，常會有些小音程變了大音程，大音程變了小音程，此時字音音高的最方便安排是「以不變應萬變」。

(五) 大跳出錯覺

　　這裡所指的「大跳」，是指四度及以上的跳進音程。當音程的跨度大而速度又快的話，往往會讓我們產生錯覺，好像音程沒有實際上那麼大。

　　以下例來說明：

例七十八　　　　《大內群英續集》(張偉文主唱)

```
6·   3    2   5   3·       6⌒5 | 6   -   -   -   |
難   道   無   寸  地       棲  身
誰   願   提   這  段       紛  爭
○   二
```

　　例子中的 6·3 是五度音程，但由於錯覺，我們配以「○二」的字音音高倒也覺得很自然。

例七十九　　　　《無情》（區瑞強主唱）

```
0  5.  1  2   3  4   3  4 | 5.    i   5   -   |
   無 情  是 我  熱 愛  似    不    竭
                          四    三   四
```

在例七十九中，5i 或 i5 皆為四度音程，但配的卻是「四三」、「三四」，又是錯覺使然吧！以下是更多的例子：

例八十　　　　《逍遙四方》（徐小鳳主唱）

```
7 | 7  i  2  5   4   4 | 3  i   i  i   i……
   為 著 看 山 色  美，  騎 驢  到 處 看
   陣 陣 野 花 開  放，  何 妨  醉 眼 看
                           三 三    四
```

例八十一　　　　《換季》（雪兒主唱）

```
6.   3  3  3  3  2   2  3 | 3  6.  6  5.  6……
櫥   窗 之 中 看 到  新 的   鮮 色  襯 衫
                           三  三   三
```

例八十二　　　　《寵愛》（陳百強主唱）

```
1  3 | 5  i  0  5 | 3  1   7  2 | 5  7  0 | 0  6  1 |
泥 路  遠 山    沙 灘  頑 童  雀 斑          柔 柔
河 上  跳 蝦    身 邊  無 窮  野 草          河 旁
       四 三
```

```
3  6    0  3  | 1  6  | #5  7  | 3  #5    0  |  0    6  1  |
```

浪 花　　輕 靠 著　微 風　轉 彎　　　　黃 黃
樹 枝　　嘴 角 上　甜 蜜　雪 糕　　　　無 名

```
3  6    0  3  | 1  6  | 7  3  | 5  7    0  |  0    7  1  |
```

細 沙　　蜆 殼 及　紅 紅　兩 腮　　　　是 我
野 花　　鸚 鵡 及　無 涯　遠 海　　　　是 我
四 三　　　　　　　○　○

```
5  7    0  1  | 5  1  ‖
```

寵 物　　我 所 愛
寵 物　　我 所 愛
四 三 四

例八十三　　　　　　《酸》(黎明主唱)

```
5    3  5  | 1  3  2  | 2  -  -  -  |
```

甜　　蜜 得　更 好 看
殘　　酷 得　更 討 好
○　　二

例八十四　　　《好男不與女鬥》(許志安主唱)

```
0  0  5  1  2  3  1  2  -  |
```

其 實 我 不 放 手
○ 二

例八十五　　　　　《汗》（劉德華主唱）

<u>1 2</u>｜<u>3 3 3 3</u>　<u>3 5</u>　1　<u>1 2</u>‧

咬緊　呼吸　這刻　絕不　會　放低
　　　　　　　　四　三　　四

　　由例八十至八十五可以具體看到，很多音程很大的地方，配的字音
音高的距離反而是很小的。而造成這種現象，唯一解釋就是快速的大跳
衍生錯覺。對於這類錯覺，我們當然要善加運用。

　　說到錯覺，以下的現象也應讓我們有所啟發。對於西洋音樂中的兩
種分解和弦：135i（大三和弦）及6136（小三和弦），如果都是很快地
奏／唱出來，那麼我們都可以配以「○二四三」來唱。這看來有點奇怪，
卻一點不怪，原因乃是快速奏／唱會使我們對音樂與字音的配合產生錯
覺。

（六）高平高上巧安排

　　筆者早在第五章就說過，大量的粵語流行歌詞實例顯示，高上聲和
高平聲視為同一音高是絕對沒有問題的。

　　當然，要是我們能善用高上聲和高平聲各自的特點，把聲律安排得
更好，那自然是極理想的。試看下例：

0　　0　　<u>0 5</u>　<u>1 2</u>｜3　－　－　－｜

　　　　逃　到　天　　邊

　　　　仍　有　許　　多

　　　　何　以　恐　　慌

　　三個配 2 音的字，「天」為高平聲，「許」和「恐」皆高上聲，我們不難比較出：（2）和（3）的結合效果比（1）好。

　　這種安排，是相當於在「四」和「三」之間增加一個音級「九」，即由「○二四三」增為「○二四九三」。對於初學者，我想不必這麼講究，到了有一定功力，才來嘗試這種巧安排吧！

　　由於上述例子是筆者杜撰的，為了更有說服力，下面舉一個實在的例子：

例八十六　　　　《石頭記》（達明一派主唱）

0	i	i̇	6	6	5	5	5	0	i	i̇	6	6	5	5	5	0	3	3	2	2	2	—
絲	絲	點	點	計	算			偏	偏	相	差	太	遠			兜	兜	轉	轉			
三	三	九	九	四	四											三	三	九	九			
紛	紛	擾	擾	作	嫁			春	宵	戀	戀	變	卦			真	真	假	假			
三	三	九	九	四	四			三	三	九	九	四	四			三	三	九	九			

　　例八十六中的高上聲字都用得非常恰當、到位，值得我們參考！

粵語歌先詞後曲導論

在一般人心目中,一提到粵語歌詞創作,首先想到的,總是「填詞」,也就是肯定了必然是先有曲然後填上歌詞的創作模式。

先詞後曲嗎?不但普通人不會去想,愛寫詞的朋友也很懷疑,而作曲的朋友聽了「先詞後曲」這四個字,則必然大力搖頭說不可!

正如筆者在本書的緒論中所說的:以粵語流行曲的創作傳統來說,先曲後詞是不可懷疑的「真理」!然而,這所謂不可懷疑的「真理」,其確定的日子不過是三四十年,亦即一九七四年許冠傑復興粵語流行曲之後,先曲後詞的方式才佔壓倒性優勢。在此之前,粵語流行曲是先曲後詞與先詞後曲兩種方式並行不悖的,而且當歌曲屬原創時,其創作方式往往是先詞後曲!

為了讓讀者對粵語流行曲先詞後曲的源流有所認識,下面花一點篇幅來介紹介紹。

七·一　粵語歌先詞後曲源流淺説

歷史上，香港第一批標榜「粵語時代曲」的唱片，面世於 1952 年夏天，可是在此之前，已有不少原創粵語歌產生，並且獲後人視為粵語流行曲。這個時期，主事粵語歌創作的，幾乎都是粵曲粵樂界中人，所以，慣於採用先詞後曲的方式創作，也從不介意作品有粵曲風味。

這個時期的經典代表作，有《紅豆曲》（1940，同名電影插曲，又名《紅豆相思》）、《載歌載舞》（1948，電影《蝴蝶夫人》插曲，後來有填上「惡搞」詞的著名版本《賭仔自嘆》）、《銀塘吐艷》（1951，又名《荷花香》，電影《紅菱血》上集插曲）、《紅燭淚》（1951，為粵劇《搖紅燭化佛前燈》而創作的歌曲）。這四首歌曲，無一例外，都是先詞後曲的。

上世紀五六十年代的粵語電影中，也有很多原創插曲是以先詞後曲的方式創作的。這當中，也不僅是文藝片、戲曲片才有，即使在武俠片中，也有不少。據粵語撰曲名家潘焯生前向筆者憶述，他至少為《碧血金釵》（1963）、《雪花神劍》（1964）及《六指琴魔》這三套粵語武俠片集撰寫插曲，所用的方式都是先詞後曲。

那時期，有些粵語片歌曲，完全沒有交代詞曲作者，但卻肯定是原創的，也肯定是先詞後曲的。比如粵語武俠片集《如來神掌》，由曾江、雪妮主演的第六、第七集中，便加了若干插曲，其創作方式明顯是先有詞後有曲，以下就是第六集的片頭曲：

《如來神掌再顯神威》片頭曲　　黃志華記譜

サ(2̇7‑66) 6 6 6 6 6(1̇2̇1̇7 66 3235 66 1̇2̇1̇7 6165 3235 6165 3235 6)

（合唱）如來 神掌,

3 56 6(66) 6 1̇ 5.2̇ 56 2̇7 6 (6165 3235 6165 3235 6165 3532

龍劍飛, 　　萬劍門把群 魔掃蕩!

1216 1235 356 1̇ 2̇ ‑ 7 ‑ 5 ‑ 6 ‑) 2 6 5 2 56 356 6 ‑

　　　　　　　　　　　　　　　　　　贏得 武林 至　　尊

4/4 1̇ 2̇ 7653 | 6 ‑ (1̇ 2̇ | 76 53 6 ‑ | 1 2 76 53 |

四海名　　揚。

6 ‑ ‑ ‑) | 6̇ 7̇ 1 2 3 ‑ | 3 2 2 2 7 2 |

（男） 龍 劍 飛 心 快 快, 自感

6̇ 6̇ 1 7̇ 6̇ ‑ | 1 6̇ 1 2 3 53 | 1̇ 6 5 3 2 3 |

重 重 殺 孽, 倍 難 安! 有負 恩師 義 父

5.6 43 23 12 | 3 ‑ ‑ 3 6̇ | 2̇ 3 1 1.2̇ 3 5̇ |

古 漢 魂 期 望 心 謀 補 過 意 茫

6̇ ‑ (2 ‑ | 3 ‑ 7̇ 5̇ | 6̇ 6561 2123) 6̇ 1̇ |

茫 　　　　　　　　　　　　（女）長對

2̇ 6 13 23 2 6̇ | 1 ‑ ‑ 1 7̇ | 6̇ 6̇ 6̇ 2 1 ‑ |

火 魂 戰衣 空 惆 悵, 每念 如來 九 式

1 6̇ 1 2 3. (5̇ 1̇ | 6.5 1̇2̇65 6.5 3523) | 5̇ 1̇ 65 65 3 5 |

更 神 傷 決心 封劍 消 孽障

1 2 1212 3 6̇ 7̇ | 6̇7̇ 2 235 237 | 6̇ (6 1̇ 5 35 6 |

戰衣 武 功 傳與 裴玉娟 姑 娘 （男）

6 2 6 3 5 ‑ | 2 1 2 3 5 ‑ | 6. 3 2 3 5 ‑ |

遣 徒 執 掌 長 離 教, 七 旋 斬

$5\ 3\ 5\ \overset{\frown}{6.\underline{5}}\ 4\ 3\ |\ 2\ -\ (\underline{3\ 2\ 3\ 5}\ \underline{6\ 5\ 6\ \dot{1}})\ |\ 6\ 6\ 5\ 3\ 5\ 6\ |$

永　耀　光　　芒　　　　　　（女）夫　妻　遁　隱

$\overset{\frown}{\underline{2\ 3}}\ \underline{1\ 2}\ 3\ -\ |\ 2\ 2\ 3\ \underline{4\ 5}\ 3\ |\ \underline{1\ 2}\ \underline{1\ 7}\ \underline{6\ 1}\ \dot{5}\ |$

泉　林　上，　　悠　悠　歲　月　百　年

$\dot{6}\ -\ -\ -\ |\ \underline{2\ 3}\ \underline{1\ 2}\ 3\ -\ |\ \underline{6\ 6}\ \underline{6\ 1}\ 2\ -\ |$

長，　　　　（合）可　歌　可　泣，　如　來　神　掌，

$\underline{1\ 3}\ \underline{2\ 7}\ \dot{6}\ -\ |\ \underline{1.\ \underline{2}}\ \underline{3\ 5}\ 2\ -\ |\ \dot{1}\ \underline{7\ 6}\ \underline{5\ 6}\ \overset{\frown}{3\ 5}\ \dot{6}\ -\ -\ -\ \|$

武　林　壯　史，　世　上　遺　　忘。

　　這首《如來神掌再顯神威》的片頭歌曲，聽其風格，戲曲味已較少，反而有些像用中樂伴奏的大合唱歌曲，可惜影片中並無交代這是哪位作曲家創作的。

　　說來，上世紀五六十年代的粵語電影，尚有一批為數不多的影片，片中歌曲是由來自國語時代曲界的音樂人負責作曲的。這批影片，多是產自邵氏電影公司的粵語片組的，也主要是由林鳳主演的青春歌舞片。

　　寫過粵語片歌曲的國語時代曲界音樂人，至少有梁樂音、李厚襄、綦湘棠、劉宏遠等四位。他們創作這些粵語電影歌曲，主要方式還是先詞後曲。值得一提的是電影《青春樂》（1959）的片頭歌曲，由吳一嘯先寫詞，梁樂音譜曲，這歌很可能是第一首屬原創的粵語搖滾歌曲。這首由麥基、林鳳主唱的歌曲，現今不難在網上找到來聽，歌詞歌譜可參見拙著《原創先鋒——粵曲人的流行曲調創作》頁 396 及 397。

　　音樂家于粦在五六十年代也寫過不少電影歌曲，雖多是國語，但粵語的也頗有一些。比如電影《蘇小小》的插曲《滿江紅》（又名《七弦琴》），就是粵語唱的，其創作方式也是先詞後曲。寫詞的是對舊文學造詣極深的王季友，筆名是酩酊兵丁，其詞如下：

長劍倚天心事湧，瑤琴聲咽，

空悵望，遠雲近樹，江山虛設，

南渡君臣輕社稷，中原父老心如結。

抱孤懷，壯志幾時伸？空悲切！

恨奸佞，滿朝列；家國恨，何時雪？

嘆文章負我，一腔熱血。

有日蛟龍終得水，安民報國殲餘孽。

那時間，四海慶昇平，光日月。

　　對舊文學稍有認識的朋友應能一眼看出，這詞其實是根據宋代的詞牌《滿江紅》填的。用這樣的詞譜曲作為《蘇小小》的插曲，可謂再適合不過。

　　頗著名的粵語武俠片《武林聖火令》（1965），其同名插曲是由簫笙先寫詞，于粦譜曲，其曲譜如下：

《武林聖火令》（合唱）　　詞：簫笙　曲：于粦

```
2/4  1 3 2 1 | 5  | 1 3 2 1 | 6  | 6 6  5 6 2 | 5  -  |
     武    林  聖 火    令      一 出 鬼 神    驚

5. 3 5. 6 | 2 1 6 5 | 6  | 2 6 1  5 6 5 3 | 2  -  |
能  平 天  下 亂      能 使 世 不    平

1 3 2 1 | 5  | 1 3 2 1 | 6  | 6 6  5 6 2 | 5  -  |
武    林  聖 火    令      一 出 鬼 神    驚
```

$\frac{4}{4}$ 6 2 7 6. 3 ｜ 3 2 1 — — ｜ 6. 1 2 3 1. 6 ｜
用　於　善　則　福　呀，　　　用　於　惡　就

5 6 1 2 7 6 5 6 1 ｜ 5 — — — ‖
塗　炭　生　呀　　　靈。

　　于粦最著名的粵語電影歌曲作品《一水隔天涯》（1966），也是以先詞後曲的方式寫成的。于粦憶述，這首歌曲是與該電影編劇左几緊密合作寫出來的。左几本人也有些音樂底子，會玩二胡，為了使先寫的詞能套得上一般流行曲常用的曲式，于粦曾指導他注意一下這方面的文字聲調安排，而在譜曲後期，于粦也會為了曲調流暢，修改歌詞中個別文字。

　　歷史證明，這首以先詞後曲方式寫成的《一水隔天涯》，很受歡迎，自誕生至今，已近五十年，卻歷久不衰。

　　五六十年代的粵語電影歌曲中，陳寶珠主唱的電影主題曲《女殺手》是絕不能不提的。這首歌也是先詞後曲的，而且它還有一個秘密！不過，要揭穿這個秘密不難，只要我們仔細打量一下歌詞部分，應可看出端倪。

《女殺手》（陳寶珠主唱）

女殺手　女殺手　天生一副好身手
智勇雙全膽又壯　生平嫉惡更如仇
專與強梁相爭鬥　專跟惡霸作對頭
俠骨柔腸人稱頌　個個稱我女殺手

女殺手　女殺手　　單拳獨臂鬥群醜

除暴安良真義氣　　鋤強扶弱解人愁

害群之馬絕不恕　　社會敗類殺不留

牛鬼蛇神皆懾服　　個個稱我女殺手

女殺手　女殺手　　神出鬼沒四處走

好打不平心耿直　　愛管閒事為人謀

掃蕩豺狼誅虎豹　　只憑一對鐵拳頭

決心消滅惡勢力　　個個稱我女殺手

　　初步能看出的是，三段歌詞開始處都是「女殺手，女殺手」，最後一
句則皆是「個個稱我女殺手」。但更深入一點看，會發現三段歌詞還共同
遵守了一定的格式，現在且以首段為示範：

女殺手　女殺手

天生一副好身手　　陰上聲　　押韻

智勇雙全膽又壯　　仄聲

生平嫉惡更如仇　　陽平聲　　押韻

專與強梁相爭鬥　　仄聲　　可押韻

專跟惡霸作對頭　　陽平聲　　押韻

俠骨柔腸人稱頌　　仄聲

個個稱我女殺手

説來，每段的首尾有相同的詞句或旋律，是中國民間音樂常用的手法，稱作「同頭合尾」，作用是讓人們覺得統一。著名的中國古典樂曲《春江花月夜》，便用了「合尾」的手法。

至於規定唱詞中每一句的末字的聲調以及押韻與否的這種格律，卻是中國戲曲裡常見的事情。粵曲的板腔音樂中，其唱詞就常常有類似的規定，不過會更自由些，因為容許有「襯字」，不像《女殺手》般，三段的句子的字數都必須是 337777777。

板腔體音樂，總是先有詞後有曲的。據詞譜曲時，好些地方是硬性規定落在某一板位或某一個音階，其餘大部分地方都是全無規限的，任由譜曲者（或唱者）「問字取腔」，自由發揮。故此，有時演唱的藝人就是「譜曲者」，可以即席看著歌詞唱出曲調來。板腔音樂之妙處就在於這種公式化中的極大自由，而自由得來卻因為指定的過門音樂和「好些地方是硬性規定落在某一板位或某一個音階」，使每一個板腔的特色和個性總能得以顯現。

為了讓不大熟悉粵曲的讀者也能了解得深入些，這裡試舉一個非常簡單的板腔音樂格式《減字芙蓉》為例。這個《減字芙蓉》，唱詞的基本格式是四個五字句，每一句都可視乎需要加一兩個「襯字」，但第一句末字必須用平聲，次句末字須用仄聲並押韻，第三句末字須用仄聲，最後一句的末字要求最嚴苛：須用陽平聲及押韻，列成格式乃是：

XX　XXX　平

XX　XXX　仄韻

XX　XXX　仄

XX　XXX　陽平韻

《減字芙蓉》的曲譜格式則如下：

| | 3̇5̣ - | | 2 (35 | 23 2327 | 6561 2) |
| x x x x x, | x x x x x. |

| | 2̇1̣6̣ - | | 2．35 | (5̇6 5653 | 2124 5̣) |
| x x x x x, | x x x x x. |

須略作解釋的是，第二小節和第八小節所顯示的不是和聲，而是
說首句唱詞的末字指定要譜 3 音或 5 音，第三句唱詞的末字，指定譜 2
音、1 音或 6̣ 音。

以下是兩個實際的唱例：

| 32 | 5 27 23 | 3̣． 2 | 1 5 5 23 | 7̣． 1 2 |
| 乜你 | 聞到陣脂粉除， | 想 | 撲埋嚟咬番 | 啖 係嗎？ |

| (23 2327 | 6561 2) 32 | 1 5 1 62 | 2． 2 1 |
| 呢次索油索著火 | 水， | 抵你 |

| 5 2 23 | 2．35 | (5̇6 5653 | 2124 5̣) ‖ |
| 唔死一 身 溼。 |

按：唱詞中劃有雙底線的文字乃是「襯字」，下例亦同。

| 23 | 6̣ 3 1 1 | 5̣． 31 | 3 5 3 32 |
| (祝英台)井中 | 現出 兩個人， | 一女 一男相歡 |

| 1． 3 2 | (23 2327 | 6561 2) 53 | 3 5 5 3 |
| 笑。 | (梁山伯)愚兄 明明 男 子 |

| 1 0 6̣2 | 5̣5̣3̣ 5̣6̣5̣ | 2．35 | (5̇6 5653 | 2124 5̣) ‖ |
| 漢， 因何 當我是女嬌 娆？ |

<div align="right">—— 摘自《十八相送》</div>

看了這些例子，我們現在可以推測，《女殺手》可說是一個全新設計的「粵語唱詞板腔格式」，只是，它是電影歌曲，要讓人聽來像流行曲，所以在音樂中加進了很多流行音樂元素，而歌曲全無襯字，唱時也盡量少用拖腔，以致一般人都沒有察覺它是以寫粵曲的方式炮製出來的，只覺得它是流行曲。（《女殺手》的歌譜，可參閱拙著《原創先鋒——粵曲人的流行曲調創作》頁 378 及 397。）

在上世紀六七十年代，香港有很多以先詞後曲方式創作的粵語廣告歌，是很值得一記的。一般認為，粵語廣告歌，是香港商業電台於 1959 年 8 月 26 日啟播後催生出來的產物。

現在能查考得到準確「面世」日子的粵語廣告歌，最早的應是「月老牌新奇洗衣粉」廣告歌。1960 年 7 月 6 日《星島晚報》的頭版的底部，曾刊發這個品牌的洗衣粉廣告，並且連廣告歌的歌詞歌譜也印了出來。這個紙上廣告，真是粵語廣告歌「新紀元」的好見證。以下是該廣告歌：

《新奇洗衣粉》 曲：梁樂音

3 0 5̣ 0	3 0 5̣ 0	2 - 3 -	2 - - - ‖
新 奇，	新 奇	洗 衣	粉，

6̣ 1 5̣ -	6̣ 1 5̣ -	3 5̣ 2 3	²1 - - - ‖
月 老 牌，	月 老 牌	新 奇 洗 衣	粉，

6 6 5 -	1 1 6̇ -	6 ⁶5 3 6	3 - - - ‖
洗 得 靚，	更 潔 白，	慳 水 又 慳 力，	

⁶5. 6̣ 3 -	6̣ 1 5̣ -	3 5̣ 2 3	²1 1 1 1 0 ‖
請 用	月 老 牌	新 奇 洗 衣	粉 啦 啦 啦。

　　那兩個年代，為大眾熟悉的粵語廣告歌，為數不少，比如《保濟丸》、《馬路如虎口》、《京都念慈菴川貝枇杷膏》、《得力素葡萄糖》、《V老篤眼藥水》、《小莫小於水滴》、《兩個夠晒數》、《菊花牌乳膠漆》、《位元堂養陰丸》、《品字牌生抽王》等等。這裡選錄其中三首的詞譜，俾讓年青一輩的讀者能憑之體會這些以先詞後曲方式寫成的粵語廣告歌的韻味。

《京都念慈菴川貝枇杷膏》

```
6  5  |6 5 2 |3 1 6 5 |3  -  |3  3 6 |2 3 1 5 |
京 都   念慈菴 川貝枇杷 膏，      不但 止咳化痰

2  -  |3  2 |1  3. |3  2 6 6. |5 5 1 |
好，    煙 酒 過 多， 睡 眠 不足， 喉嚨痛

5 5  2 |5 3 2 6 |1  -  |1  -  ‖
聲 音 啞，一 樽 搞掂 晒!
```

《小莫小於水滴》　　詞：佚名　曲：顧嘉煇

```
6.  3 5 6 |6 5 3 - - |0 3 2 3 6 |5 3 2 - - |
小 莫小於 水 滴，    滙成大海 汪 洋；

0 1 6 1 2 |3 1 2 2 - |0 6 5 6 1 |2 - 3 - |
細莫細於沙 粒，    聚成大地四 方

3 (6 5 6 2 3 7 1 |6  -  -  -) ‖
```

《兩個就夠晒數》　　詞曲：黃霑

```
5̲ 5 3̲ 5 5 | 5 - - - | 4̲ 4 2̲ 4 4 | 4 - - - |
兩 個 就 夠 晒 數,      兩 個 就 夠 晒 數,

3̲ 2 1̲ 2 - | 4̲ 3 2̲ 3 - | 2̲ 2 2̲ 3 1̲ 1 | 1 - - - |
生 仔 也 好,  生 女 也 好,  兩 個 已 經 夠 晒 數。

5̣ 6̣ 3 - | (5̣ 6̣ 3 -) | 5̣ 6̣ 2 - | (5̣ 6̣ 2 -) |
無 謂 追,(合) 無 謂 追,    無 謂 追,(合) 無 謂 追,

4. 3̲ 2 1 | 6̣ 3 2 - | 3 5̣ 2. 3̲ | 2 6̣ 1 - |
追 得 到 也 未 必 好,   追 唔 到 呢 生 壞 肚,

5̲ 5 3̲ 5 5 | 5 - - - | 2̲ 2 2̲ 3 1̲ 1 | 1 - - - ‖
兩 個 就 夠 晒 數,      兩 個 已 經 夠 晒 數。
```

許冠文、許冠傑兄弟，曾在七十年代初期為無綫電視台主持《雙星報喜》。他們在這個節目裡，主要是做趣劇，但偶然也會唱唱歌。《雙星報喜》的第二輯在 1972 年 4 月 14 日啟播，就在這啟播的第二輯第一集內，許冠傑首唱了《鐵塔凌雲》。其實，該次首唱，歌曲的名字是《就此模樣》，而據後來的資料，歌詞是依許冠文寫的英文詩譯成中文，負責翻譯和訂正的是鄧偉雄和許冠傑，中文版歌詞譯好後，便由許冠傑譜曲。由於這首《鐵塔凌雲》無論是在香港流行曲史上還是粵語歌先詞後曲發展史上，都有同等重要的地位，不能不把詞譜記載下來。

《鐵塔凌雲》

原英文詩：許冠文
中文譯詞及訂正：鄧偉雄、許冠傑
曲：許冠傑

```
5  -  5  -  | 1 2 3 1  -  | 0 3 6 5 6 7 6 | 2 3  3  -  - |
鐵    塔  凌    雲，     望 不 見 歡  欣 人 面。

1  -  6  -  | 3  -  7  -  | 0 1 6 5 2 2 6 5 | 5  -  -  - |
富    士  聳    峙，     聽 不 見 遊 人 歡   笑。

0 3  2 2  3  | 0 7 2 3 6. 1 | 7  -  -  - | 0 6 2 6 5 |
自 由  神 像，   在 遠 方 迷   霧。          山 長 水 遠，

0 3  3 2  2. 3 | 5  -  -  - | 0 2 6 6 5 3 | 0 2 3 2 1 5 1 |
未 入 其 懷   抱。          檀 島 灘 岸，  點 點 鄰

3 2  2  -  - | 0 6 2 3 2 6 | 2/4 0 3  1 7 | 4/4 6  -  -  - | 6  -  -  - |
光，        豈 能 及 漁 燈     在 彼     邦？

0 6  6 6 5  3 | 0 2  2 2  6 | 2 2  4  3  - |
俯 首 低  問：  何 時 何 方  何 模   樣？

0 5  3 2 1 5 | 0 2  2 2 3 1 | 0 2  7 6  - |
回 音 輕  傳：  此 時 此   處 此 模   樣。

0 2  6 6 5  5 | 0 3  5 3 2 1 | 0 2  1 5  3 |
何 須 多  見   復 多    求，  且 唱 一 曲

2 1  5  6  - | 0 6  2 6 3 5 | 0 6  2 4  3  - |
歸 途 上。    此 時 此 處  此 模 樣，

3 2  2  5  - | 6  -  -  -  -  -  | 6  -  -  - ‖
此  模    樣。
```

《鐵塔凌雲》是許冠傑最早期的粵語歌作品，由於從英文詩翻譯過來的歌詞，在聲律上並無甚麼講究，所以並未能譜成常見的 AABA 流行曲式。我們還可看到，在作品中並不刻意迴避一字唱多音的做法，例如「凌」字是唱 123 三個音，而「多」字唱 532，亦是三個音。

許冠傑在其早期的粵語歌創作中，有個別亦有先詞後曲成分的。以筆者所知，《鬼馬雙星》的副歌，是先有歌詞再配上曲調的。還有一首《浪子心聲》，主歌是從黎彼得先寫好的一段詞譜成的，副歌的歌詞則取自廟街某處的語句。事實上，可以見到其中的「強」字是一字拖唱四個音：

七十年代中期，電視劇集歌曲漸漸成為香港樂迷的寵兒。在這個時期，其實頗有不少這類歌曲是以先詞後曲方式來創作的（或有先詞後曲的成分）。比如無綫的《梁天來》（江南曲）、《楊乃武與小白菜》（顧嘉煇曲）、《巫山盟》（顧嘉煇曲）、《紫釵恨》（文采曲）、《逼上梁山》（于粦曲）、《楊貴妃》（王粵生曲）。或者是麗的電視的《聊齋誌異之翩翩》（冼華曲）、《大家姐》（于粦曲）、《七俠五義》（黃權曲），又或是佳視的《廣東好漢》（于粦曲）、《細魚食大魚》（吳大江曲）、《雪山飛狐》（于粦曲）等等。例子可不少。這當中會見到顧嘉煇也有份，據了解，是唱片公司老闆劉東的要求。這裡錄下《巫山盟》的詞與譜，供大家參考，而這更是詞人盧國沾在 1975 年出道時的處男作哩！

《巫山盟》

詞：盧國沾
曲：顧嘉煇
黃志華記譜

2 3 1 7 6. 1 | 2 3 7 6 5. - | 5. 3 5 6 1 | 2 3 2 - - |
海　誓　山　盟　誰　能　　　守
睹　物　思　人　難　回　　　首

1. 3 2 3 1 7 | 6. - - - | 6. 3 2 1 6 1 | 5. - - - |
故　　夢　　在　心　田
往　　事　　實　堪　憐

5. 6 5. 3 | 2 1 2 3 5 - | 2. 3 5 6 4 | 3 - - - |
煙　消　雲　散　如　春　夢
三　生　緣　訂　成　虛　幻

6. 5 6 1 - | 5. 3 2 - | 6. 3 2 1 6 1 | 5. - - - |
夢　裡　依　稀　淚　濕　襟　前
落　絮　飛　花　月　不　圓

6. 1 6 5 3 5 6 | 1 - - - | 5 3 2 1 2 5 3 | 2 - - - |
羨　煞　堂　前　燕　　雙　雙　舞　翩　翩
舊　愛　難　重　見　　空　教　愛　心　堅

[1.]
5. 3 2 - | 3 5 3 2 1 - | 6. 1 3 5 7 6 | 5 - - - | ‖ :‖
相　親　相　愛　共　纏　綿

[2.]
2 1 2 3 5 - | 6. 5 6 1 - | 6. 1 3 5 7 6 | 5 - - - ‖
巫　山　魂　斷　恨　綿　綿

　　這首《巫山盟》，估計是盧國沾先寫出一段詞句，待顧嘉煇譜曲後，再填第二段歌詞。從這首《巫山盟》可知，在七十年代中期的時候，連顧嘉煇都能接受一字唱多音的風格。

　　只是，再過幾年，一字唱多音漸成為粵語流行曲創作的禁忌。這正像本書第六章第四節中談「一字填一音」的原則時指出：「是為了極力擺脫粵曲拉腔的風格。粵語流行曲自八十年代起便決意跟粵曲風格分道揚鑣，所以這項原則是極重要的：當實在不能一字一音，頂多也只能一字二音而已。」

　　正因為粵語流行曲要與粵曲分清疆界，先詞後曲這種創作方式也漸被遺棄，因為要是詞先寫又不能好好注意文字聲律上的安排，譜出來的效果就必然難以避免粵曲味或中國小調風味。試看八十年代，顧嘉煇為元好問的《摸魚兒》及岳飛的《滿江紅》所譜成的電視武俠劇歌曲《問世間》（張德蘭主唱）及《滿江紅》（羅文主唱），又或黃霑為聶勝瓊的《鷓鴣天》所譜的《有誰知我此時情》（鄧麗君主唱），皆屬這一類。

　　然而值得一提的是，盧國沾除了《巫山盟》外，還有幾首詞作是涉及先詞後曲的作法的，比如《逼上梁山》、《大地恩情》和《黃河的呼喚》等。在《歌詞的背後》這本書裡，盧國沾談到《黃河的呼喚》時說：「這首《黃河的呼喚》是先寫詞，由顧嘉煇譜曲的。用粵語詞譜曲難度極高，我寫詞時已盡量做到高低音字相貼並用，令譜曲人有發揮的機會，不致令旋律如誦佛經，令歌者如講口古。由於考慮到這詞是『大中華萬歲』的激情變調，下筆時必須照顧到字音跌宕，否則會累死作曲人。末了。必須讚煇哥。這曲譜成，比我心裡假設的，成績更為優勝美妙。」

　　且先觀賞一下這首歌吧！

《黃河的呼喚》

詞：盧國沾
曲：顧嘉煇

‖: 6 6̂1 3 - | 1̇. 7̂6 - | 3. 5̂ 6̂1 6̂5 | 3̂6 6̂5 3̂2 - |
濁　濁　流，　　水　不　清，　萬　里　奔　波　自　悲　鳴
千　千　年，　　這　片　地，　　沒　有　幾　天　令　她　高　興

3. 5̂ 3̂2 | 2̇ 1̇ 2̇ 1̇ 6 - ‖ 0 3 5 1̇ 7̂ 6̂3 | 2. 3 5 - | ²₄5 - :‖
黃　河　身　邊　古　鎮　千　萬，　　但　有　多　少　人　在　聽。
沿　途　芳　草　千　里　披　綠，

（前7＝後3）

3. 1̇ 6 5 3 | 2̂1 2̂3 5 - ²₄5 - | ４₄ 3 2 1 6̂ 6̂ | 5 5̂4 3 - |
人　多　私　念　和　惰　性，　　　　　彎　彎　河　流　每　帶　恨，

2 2̂3 6̂ 6̂1 | 2 2̂3 2 - | 6 5 3 5 2 - 2 - - - | 2̂3 7̂2 6̂ 6̂ - - - ‖
遍　訪　大　地　老　百　姓，　哭　訴　著　衷　情，　　間　中　罵　不　停，

6 5̂3 6 5̂3 | 2 - - 6̂1 | 5̣ 6̣ - 1̇ 2̇ | 3 - - - |
勸　你　是　中　國　人，　　問　你　何　日　覺　醒？

6 6̂5 3̂6 5̂3 | 2 - - 6̂3 | 2 1 1. 5̣ | 6̣ - - 1̇ 6̇ |
懇　請　大　家　努　力，　　圖　使　中　國　更　強　盛，　我　們

2. 3̂6̣ - | 2. 3̂5 - | 0 5 6 3 2 | 1 - - - ‖
中　華　兒　女　　　再　加　一　把　勁！

這是 1983 年的作品，顧嘉煇譜曲時並沒有迴避一字多音，也許因為這是中國小調風格的歌曲，所以不避。

至於盧國沾的詞，是 AAB$_1$B$_2$ 的形式，但其實兩個 A 段的對應詞句的聲調並不一致，例如首段起句「濁濁流」和次段起句「千千年」，一是「二二〇」，一是「三三〇」，但顧嘉煇可以同置在 6 6i 3 - 這個旋律中，效果有點神奇！而這應是因為陽入聲字「濁」縱使唱倒了音變成中入聲，卻有音無字，詞義不會被誤解。不過，盧國沾「先有一首詞」然後讓作曲家譜曲，畢竟只是偶一為之，填上千首才見三五首。

說回許冠傑吧，自寫過《鐵塔凌雲》、《鬼馬雙星》、《浪子心聲》等用到先詞後曲方式的作品後，往後似乎再不見使用，但估計他有某些作品是「先有一句詞」，然後由這句詞發展出整個曲調，再回過頭來填詞。比方說，他的《財神到》或《錫晒你》就應該是「先有一句詞」的。

由「先有一首詞」變成「先有一句詞」，這究竟是粵語歌創作的進步還是退步？抑或是為了與粵曲小調告別不得不作的犧牲？

也許，香港的流行音樂人這麼怕在作品中流露一絲粵曲風小調味，除了是認為粵曲小調已經落伍、不合時宜外，亦是缺乏自信的表現。所謂「縱是情詞亦可新」，那麼，縱是粵曲小調亦大有可以創新的空間，不過，本地流行音樂人創造能力這樣疲弱，經常被指抄這抄那，他們哪裡敢在大家都很熟悉的粵曲、小調領域中尋新意。

相反，正統（嚴肅）音樂家反而更能勇於跳進傳統中發掘新意。像曾葉發、羅永暉、陳錦標這幾個流行樂迷也不會感到太陌生的名字，他們以往寫的前衛音樂作品不少，但九十年代的時候也曾接受挑戰，嘗試寫一些全新的廣東音樂作品。

　　另一位喜歡寫合唱作品的正統音樂家王光正（已故），受粵語流行曲的啟發，也嘗試用粵語來譜寫合唱作品，他的創作方式正是先有詞後譜曲。自八十年代以來，他寫了不少粵語方言合唱作品，所採用的歌詞都是選取自舒巷城和何達的新詩作品，如《花》、《雨》、《葉》、《海》、《花是落了》（這五首皆以何達的詩作譜成）、《街上的蝴蝶》、《木屋》、《住家艇》、《山頂纜車》（這四首皆以舒巷城的詩作譜成）……等。這些作品，固然不避一字配多音，甚至有個別作品更刻意營造出粵曲粵樂風味。如以下的例子：

《木屋》

詞：舒巷城
曲：王光正

艇　　群　　　　　　　　　在

水　泥　鋼　骨　的　後　面　　在　水　泥　鋼　骨　的　後　面　　在

在　山　坡　上　　　　在　山　坡　下　他　們

山　　　坡　上　在　山　　　坡　下　他　們

緊　緊　地　挨　在　一　起　　在　山　　坡　上　在　山

坡　下　他　們　緊　緊　地　挨　在　一　起

等　寒　風　過　　　　等　晴　朗　的　日

子　　　　　愁　風　怕　雨

擔　心　火　燭　的　　　破　破　爛　爛

破　破　爛　爛　的　木　屋　　　是　跛　足　於　陸　地　上　的

艇　　群

　　這首《木屋》，採用的是粵曲粵樂所獨有的乙反音階，著名的廣東音樂如《禪院鐘聲》、《流水行雲》、《雙聲恨》便都是以乙反音階寫成的。當代的香港流行音樂人，誰懂乙反音階？誰敢以乙反音階創出新意？

　　香港的流行音樂，發展至八十年代中期，基本上就是先曲後詞的天下。但值得一提的是，1986 年的亞太流行曲創作比賽，潘光沛那首基本上以先詞後曲方式來創作的《歌詞》，力壓群雄，奪得香港分區賽的冠軍。

　　新世紀以來，筆者唯一知道是以先詞後曲方式創作的歌曲，是林海峰的《流行曲》，這首歌其實也曾頗流行的。

　　由《歌詞》與《流行曲》這兩首歌，至少說明粵語歌以先詞後曲的方式來創作，是可以很有潛力的。

　　且回說粵語流行曲由「先有一首詞」到「先有一句詞」的創作方式之演變。這方面除了許冠傑，另一位也是從六十年代樂隊潮流哺養出來的創作歌手泰迪羅賓，也喜歡以「先有一句詞」的方式來寫歌。

　　據泰迪羅賓說，他早年的作品，至少有四首是「先有一句詞」的，計有：

《點指兵兵》：先有的一句詞是「點指兵兵，點指賊賊」。

《魔與道》：先有的一句詞是「魔與道」。

《轉捩點》：先有的一句詞是「轉捩點」。

《救世者》：先有的一句詞是「咪當你係救世者」。

　　不過，泰迪羅賓偶然也不止「先有一句詞」，據他憶述。在八十年代後期為電影《龍虎風雲》寫的主題曲《要爭取快樂（唞氣）》（Maria Cordero 主唱），便曾「先有四句詞」：「世事多變，豈可盡如人意……唉唞氣，要爭取快樂」。

　　說來，「先有一句詞」的那句「詞」，偶爾還會放在樂段的末處，比如黃霑作曲作詞的《緣》裡的「空中結緣」，許冠傑作曲、黃百鳴填詞的《專撬牆腳》，又或是許冠傑曲詞的《最佳拍檔》。

　　相信，「先有一句詞」的粵語創作方式，是一直有為創作人採用，只是行外人是很難得知而已。

　　這裡想起早年訪問過鍾志榮，始得知他為舞台劇《我和春天有個約會》寫的一首插曲《你你你為了愛情》，也是先有一句詞：「你你你為了愛情」。

　　鍾志榮常為舞台劇寫主題曲插曲，筆者常以為他一定有很多機會先有詞後譜曲的，但他表示，他其實還是常常先寫了曲再填詞。至於先有詞後譜曲的案例，他僅想起舞台劇《我和春天有個約會》中的一首插曲《孤燕》，其歌詞是編劇家杜國威早寫在劇本中的，所以，這歌絕對是在「先有一首詞」的情況下譜寫出來的。現在，我們就來看看《孤燕》的曲與詞：

《孤燕》

舞台劇《我和春天有個約會》插曲
杜國威詞、鍾志榮曲、黃志華記譜

```
3.   2 3 5.   5 | 5 4 4 3 2.   5 | 3.   1 3 6.   5 |
浪   隨著風   捲  起了舊 夢  生   命   如霧煙   四

6 4 5 6 5 5 1 7 1 2 | 1 － 1 6 6 5 | 5. 3 2 3 3 4 3 4 |
海裡飄  縱  我是那孤 燕    烽 火 裡  更  迷  濛 歷過幾多

5 4.   4 3 2 | 3 － － 0 5 | 3.   2 3 5.   5 |
災 劫   去 覓 前 夢      往 事   如浪花   記
```

憶中有裂縫 兩代 情未變 縱 使會失控 我是那孤

燕　　　期望你溫馨抱擁 留住這春風 吹散哀

痛　　　再也不怕孤單　　一 生 已習慣 漫長路

獨往　還　也 許某一晚倦時 夢裡我再返　再返到

當天 我 倚在你臂 彎　　Wo　……

這首《孤燕》的曲式勉強可視為 AAB，而旋律已盡脫粵曲風小調味。這明顯是杜國威在寫詞時注意到聲律的安排，作曲家才能順利譜出 AAB 的曲式。

回看上文提到的《歌詞》、《流行曲》及《孤燕》等等算是較近代的作品，證明粵語先詞後曲並非「此路不通」，只是走的人太少，以至路仍未成路，望去只見滿是雜草。

七‧二　音樂主題的基本發展手法

寫作歌詞的朋友要是想「先有一首詞」，那麼，為了要寫出來的詞作

容易譜上流暢的音樂旋律，我們便必須對音樂創作的手法有所認識。本
節正是要向讀者介紹這方面的知識。

　　在流行音樂創作中，下面三大類的音樂主題基本發展手法是極常用
的：

（一）重複

　　（1）嚴格重複

　　　　見例八十九、九十八、一〇一、一〇七

　　（2）變化重複

　　（i）局部（即只重複句首、句中或句尾）

　　　　見例八十九、 九十、 九十四、 九十六、 一〇〇、 一〇四、
　　　　一〇五、一〇六、一〇八。

　　（ii）加花

　　　　見例九十三、九十五

　　（iii）擴充

　　　　見例九十七、一〇八

　　（iv）縮短

　　　　見例一〇七、一〇八

　　（v）節奏

　　　　見例九十、九十九、一〇六

(二) 模進 (也是重複，只是它乃音階上移了位的重複)

(1) 嚴格模進

見例八十八、九十一、九十五、九十六、一〇一

(2) 自由模進 (即只保持基本節奏型及旋律走向)

見例八十七、八十八、九十二、九十九、一〇二、一〇三

(3) 反向模進

見例九十、九十二、一〇三、一〇六

(三) 對比

(1) 樂句對稱與呼應

(2) 節奏長短的對比

(3) 音區高低的對比

(4) 調式交替轉換的對比

(5) 速度快慢及力度強弱的對比

這三大類的音樂主題發展手法，以第一及第二大類較易通過有規律的文句組織及聲律安排來體現，故此下面特別就第一、第二大類的發展手法舉些實例，這些實例大多取自世界各地的著名民歌。

例八十七

3 5 ｜i i 0 7 6 7 ｜i 5

0 3 5 i ｜7 4 0 2 4 6 ｜5 3 ← 自由模進

3 5 ｜3 3 0 2 i 7 ｜2 6 ←

例八十八

5. 4 ｜3 3 0 3 3 3 3 ♯2 3 ｜5 4 －

6. 5 ｜4 4 0 4 4 4 4 3 4 ｜6 5 － 嚴格模進

5. 4 ｜3 3 0 i i i i 7 i ｜2 6 － 自由模進

例八十九

　　　　　　　　　　┌──── 句尾重複 ────┐
5 3 6 3 0 ｜5 3 6 3 0 ｜5 i 7 6 ｜5 3 6 3 0 ｜
　　　　　└── 嚴格模進 ──┘

例九十

5 ｜1. 1 1 3 ｜2. 1 2 3 ｜1. 1 3 5 ｜6.

6 ｜5. 3 3 1 ｜2. 1 2 3 ｜1. 6 6 5 ｜1. ← 節奏重複 反向模進
　　　　　└─ 中段重複 ─┘

6 ｜5. 3 3 1 ｜2. 1 2 6 ｜5. 3 3 5 ｜6.
└── 局部重複（第二句）──┘　　└ 局部重複 ┘
　　　　　　　　　　　　　　　 （第一句）

例九十一

```
3    3   | 5    5   | 5̲ 4    4̲ | 5̲ 4    4̲ |

2    2   | 4    4   | 4̲ 3    3̲ | 4̲ 3    3̲ |          ← ┌─────────┐
                                                        │ 嚴格模進 │
1    1   | 3    3   | 3̲ 2  2  | 3̲ 2  2  |          ← └─────────┘

5    5̣  | 6̣   7̣  | 2̲ 1  2  | 2̲ 1  2  |          ← ┌─────────┐
                                                        │ 自由模進 │
                                                        └─────────┘
```

例九十二

```
1   1̲ 3 | 5   5̲ 3 | 6   6̲ 4 | 5    5   |

4   4̲ 2 | 3   3̲ 1 | 2   2̲ 7̣ | 1   -    |          ← ┌───────────┐
                                                        │ 反向自由模進 │
                                                        └───────────┘
```

例九十三

```
3      -   6̣   -  | 1̲ 6̣  1̲ 2  3  -  | ……

3̲ 2̲3̲ 5̲ 3̲5̲ 6̲ 1̲ 6̣ | 1̲ 6̲1̲ 2̲ 1̲2̲ 3̲ 5̲ 3 | ……     ┌─────────┐
                                                        │ 加花重複 │
                                                        └─────────┘
```

例九十四

```
5 | 3.̇  2̲ i̇ | 2̲ i̇ 6 | 5   3  ⌒ - | 3 -

5 | 3.̇  2̲ i̇ | i̇ 7 i̇ | 2̇   - ⌒ - | 2̇ -
  └ 局部(句頭)┘
     重複
```

例九十五

```
                    ┌ 嚴格模進 ┐ ┌ 反向模進 ┐
1    1 2   3    3 4 | 5    6 5   3    0    |

                              ┌───── 嚴格模進 ─────┐
5    4 3   2    0  | 4    3 2   1    0    |

5    4 3   2    5 5 | 4    3 2   1    0    |
└──────────────────┘   加花重複   └──────────────┘
```

例九十六

```
              ┌───── 嚴格模進 ─────┐
5·    6 5 6 | 1·    2 1 2 | 3   2 3 1 6 |

5·  6 5 6 | 1· 2 1 2 | 3 2 1 6 5 6 | 1· 2 1 | 1 - 0 ‖
└─ 局部(句首)重複 ─┘
```

例九十七

```
                  ┌───── 擴充重複 ─────┐
0 1  3 4 | 3  -  | 0 1  3 4 | 6  4  | 3⋯⋯
```

例九十八

```
        ┌ 嚴格模進 ┐
6 6 7 - | 6 6 7 - | 6 7 i 7 | 6 7 6 4 - |
```

例九十九

節奏重複
自由模進

例一〇〇

局部重複（句尾）

例一〇一

嚴格模進

嚴格重複

例一〇二

自由模進

例一〇三

自由模進

（反向）自由模進

例一〇四

局部（句中）重複

例一〇五

局部（句頭）重複

例一〇六

節奏重複，反向模進

局部重複　　局部重複

例一〇七

例一〇八

　　以上諸例，相信能幫助大家認識「重複」和「模進」這兩大類音樂主題發展手法在實際音樂創作中的用法。不過，音樂創作實際上千變萬化，有時根本靈活得無從分析作曲者實際使用了甚麼手法。這裡且以一首著名的中國民歌小調《繡荷包》為例證吧：

《繡荷包》

　　這歌當然也用上「重複」的技巧，但整首歌是那樣的一氣呵成，渾然天成，根本無法用西方的那套音樂律動邏輯來分析。筆者相信，這樣流麗的小調旋律，恐怕當今的流行曲創作者未必寫得出，因為他們缺乏這方面的素養和浸淫。

　　從這首似無技巧實含豐富技巧的《繡荷包》，我們可以相信，要「先有一首詞」，只要能事先講究聲律的安排，實不必太擔心文字影響譜出來的曲調的流暢程度。而譜不出流暢曲調，則肯定是作曲家的功力不夠！

七‧三　粵語歌先詞後曲要克服哪些困難？

　　為了讓讀者更好地掌握粵語歌先詞後曲的技法，有必要先去分析，一般人認為粵語歌先詞後曲不可行，其實是源於哪些困難？

　　在分析前，得提出幾個概念：

　　難譜詞——難以譜出優美易記旋律的歌詞。

　　宜譜詞——宜於譜出優美易記的流行曲調的歌詞。

　　「無粵律」詞——　從「〇二四三」的音高安排上看，該歌詞是無韻律可言。

　　「有粵律」詞——　從「〇二四三」的音高安排上看，該歌詞是甚有韻律的。

　　一般地，難譜詞必然是因為屬於「無粵律」詞；「宜譜詞」則屬「有粵律」之詞。顯然，所有依曲調填上協音文字之歌詞，都是「有粵律」的歌詞。此外，所有依平仄寫的舊體詩詞，由於從「〇二四三」的音高安排上看，常常變成頗欠韻律，所以這些詩詞作品一般屬「無粵律」詞，亦即屬於難譜詞。

困難一

　　不管歌詞是「有粵律」還是「無粵律」，詞中的文字字音都天然地鎖定了音符的流向。

　　比如字句是「二四〇〇」，配合「二四」的音只能向上走，絕不可以向下走；配合「四〇」的音只可以向下走，絕不可以向上走，等等。（當然，這裡是就一字一音而言，要是可以一字唱數個音，自由會大得多。）

困難二

　　不管歌詞是「有粵律」還是「無粵律」，詞中的文字字音也基本上圈定了大概的音程。

　　仍以「二四〇〇」為例，我們都已知道，「二四」一般宜配以小二度或小三度音程，「四〇」宜配純四度或以上的音程，等等。（這裡也是就一字一音而言，要是可以一字唱數個音，自由會大得多。）

困難三

　　「無粵律」的歌詞，文字字音之間往往頻繁地出現四度或以上的大跳音程。

　　事實上，從第五章末處那個「相鄰二字與音程的最自然結合表」，可以知道四度或以上的大跳音程，在一般的粵語文字中，出現的概率是八分之三。換句話說，隨意在書刊上選一段文字，以粵語來讀，當中大跳音程的出現概率是八分之三。

對譜曲者而言，被過多的大跳音程圈定，實在是很大的負擔，尤其是慣於要求一字一音的流行曲領域，碰上這麼多大跳音程簡直頭痛，因為受此影響，旋律線肯定難以譜得順滑。

困難四

「無粵律」的歌詞，譜曲者會無從使用流行曲旋律創作中的重要手法：重複、模進，也無法建構嚴整的曲式。

七‧四　先詞時的聲調安排

正如「七‧二」節所説，要先寫出來的詞能讓作曲家譜得出流暢的音樂旋律，必然需要注意文字的聲調安排。以下分幾個方面來探討這個問題。

(一) 句子的旋律感

粵語歌詞的字音音高是最能影響音樂旋律的，我們且來看看以下的一些句子：

案例一

```
三        歌        將→音            醒
四
二                      樂→喚
〇        詞
```

案例二

案例三

　　這幾個案例中，句裡的字音音高俱見有很大的擺動幅度及很密的擺動頻率，可以說都是比較難譜成流暢的旋律的，尤其是當必須譜成一字一音的時候。這三個案例，都取自先詞後曲的實例。前二例都是譜成一字一音的，旋律實在不算優美。案例三來自《大地恩情》當中有一字唱兩個音的地方，旋律因而才流暢優美些。

　　粵語字音的音高走向，可分三類：

平行		○→○，二→二，四→四，三→三
級進	上行	○→二，二　四，四　三
	下行	三→四，四→二，二→○
跳進	上行	○→四，二→三，○→三
	下行	三→○，三→二，四→○

當要想寫出來的文句有旋律感，首要注意的一項是：句子的字音音高走勢要以「平行」、「級進」為主，「跳進」只宜偶然出現。

把這項規條稱為「戒大跳」或「避免陰陽相隔」，或許易於牢記一些。這裡舉幾首老歌為例：

四二四，四三三四二四	《我的驕傲》
○二四三三三四二，四二○，二四二○	《有誰共鳴》
二○二四三三三　　二○二四四三三	《雙星情歌》
○二四三四四四三○，○二四二三　四○四二	《印象》

在這幾個例子之中，前三個例子都純用「平行」和「級進」，到第四個例子《印象》，「跳進」才出現較多，但仍可説第四例是以「平行」和「級進」為主。

為何筆者把「戒大跳」另形容為「避免陰陽相隔」？這是想強調字音相距之大，如陰陽之相隔。

説到這如「陰陽相隔」的大跳，在上一節的「困難三」已指出，出現的概率是八分之三。由此可知，寫歌詞的時候要是不作有意識的規避，「陰陽相隔」出現的概率會達八分之三，那是頗不理想的。然而，「戒大跳」在具體上有沒有一個度數的呢？筆者近年歸納為：「一個嬌，兩個妙，三個頂櫳了」，即是説對於一個不長不短的字句，字數是六七個字到十二三字左右，當中相鄰字音的跳進次數，最好不過三。

不過矛盾的是，當有意識規避「陰陽相隔」，卻在筆下寫出像「歌詞將音樂喚醒」的詞句時，要不要呢？記起較近代的先詞後曲，作品《流行曲》

（林海峰唱），其中有一句讓欣賞者拍案而會心微笑之句：「三連音　三連音　三連音　三連音　三連音　三連音音！」竟是不斷地「陰陽相隔」。可見，若遇好句絕妙之句，縱有「陰陽相隔」也不需迴避棄用。

再者，如作逆向思考：何時可以多些「大跳」，即多些「陰陽相隔」？筆者以為，當題材屬雄壯、活潑、諧謔等等的時候，何妨多些「陰陽相隔」。比如這些老歌例子：

三二四○、四○二四三	《大俠霍元甲》
三○三　三三四、三四○二四二	《近代豪俠傳》
○○三三四三三四、三三四二三四三	《大丈夫》
三○、四三四三四○三；	
三○、○二二二三二	《天籟》

除了「陰陽相隔」的避用與多用的選擇問題。我們也該記著：

「三」音字不怕連續重複使用太多。

「○」音字也不怕連續重複使用太多。

理由可見第六章第五節第二點的解說：「當旋律由高處向下滑，我們常以連續幾個『三』音高的字作配合；當旋律由低處向上爬升，則以兩三個『○』音高的字作配合。」

這可形容為「邊際效應」。比如說老歌中有一首《皆大歡喜》，有一句歌詞是「一生中，離離合合是否應該……」，其中「一生中」和「否應該」的音高都是「三三三」，但配的旋律都是 so mi re，配合的正是下行旋律線。與此相反，連續用多個「○」結集在下方「邊際」，常譜成向上爬升的旋律線。不過，「○」音實在太低沉，連續使用效果不大好，但高音「三」

則沒有這個問題。其實讀者如有興趣觀察一下，會發現在很多先曲後詞作品之中，「三」音連續出現的情況是很常見的。

關於字音音高走向，我們也不妨多留意字音「級進」在音樂中的感情暗示。

字音「級進」，按「相鄰二字與音程的最自然結合表」，可分兩類：

二←→四	配小二度或小三度音程 這類音程性質不大穩定，有「苦痛」之意味
四←→三 (宜高音區)	配大二度或大三度音程 這類音程性質較穩定，有「愉悦」之意味。
○←→二 (宜低音區)	

可見，如果想歌詞在聲情上多帶些憂傷苦痛之意味，宜多用「二←→四」；反之，想歌詞在聲情上多帶些歡樂情緒，就宜多用「○←→二」及「四←→三」。

關於本節對句子的旋律感的探討，總結歸納如下：

• 陰陽相隔（大跳）不宜太多，當要配合雄壯、諧謔等題材，卻可多回一些。

• 好好發揮「邊際效應」。

• 好好發揮字音「級進」的音樂意味。

（二）句子群的音樂感

要「先詞」，除了句子的字音音高安排得有旋律感。一組句子甚或一整段的文句，也應該在字音音高方面或字詞方面安排得有音樂感些。這裡所説的「音樂感」是要讓作曲家譜曲時用得上「重複」及「模進」兩大類

音樂主題發展的手法。事實上，成功的流行曲旋律，往往都巧妙使用「重複」及「模進」手法，使音調既優美又易上口。1974 年以前那些先詞後曲粵語歌，由於寫詞人都沒有考慮這種「音樂感」的營造，寫出來的都是「無粵律」的難譜詞，所以譜出來的旋律罕能用得到「重複」及「模進」的，旋律結構因而較鬆散，優美或有之，易上口通常沒有份兒。

　　抽象地說增強句子群的音樂感的原理，乃是：「句子群之間須有密切或共同的關係，愈多愈好！」

　　具體一些說，要增強句子群的音樂感，在字面上使用「疊詞」、「疊句」、「同字回互」、「往復」、「回文」、「排比」、「層遞」等修辭手法，固然有效用，但更有效的則往往是在字音音高走向（或稱作「聲律安排」）方面的良好部署（其實也多是借鑑上述的文字修辭方法），畢竟粵語歌的詞樂配合，甚為倚重字音音高走勢與旋律線走向的配合！

　　以下把增強句子群的音樂感的技巧分成兩類來介紹。第一類是「字詞重出」（不妨考慮「句」的重出），包括「疊詞/疊句」、「同字回互」和「往復」。

（1）疊詞

　　由於疊句與疊詞性質相近，差別只在「句」長「句」短。所以這裡只介紹疊詞。

　　在國語歌中，疊詞是常用的，比如《對面女孩看過來》：

1	1	1	1	1	2	2 3	2	0	1	1	i	0
對	面	的	女	孩	看	過	來		看	過	來	

7	6 5	5	0	6	6 6	5 4	4	5	5 6	1	0
看	過	來		這	裡 的	表	演	很	精	彩	

這裡「看過來」一語疊用了兩次，即總共出現了三次。

再如另一首經典的國語老歌《不了情》：

5̣ 6̣ 5̣ ‖6 5̣5 3 － ｜3 － 0 5̣ 6̣ 5 ｜ i̯. 7̣ 6̣ 5 ｜
忘　不　了　忘　不　了　　　　　忘　不　了　你　的　錯

5̣ 6̣ 5̣ 3 2̣ 6̣ 3 ｜2 － － － ｜5̣ 5̣ 6̣ 1 2̣ 7̣ ｜
忘　不　了　你　的　好　　　　　　　忘　不　了　雨　中　的

6̣ 5̣ 6̣ 6̣ 2 3 5 ｜3 2̣ 2̣ 6̣ 6̣ 7̣ 6̣ 5̣ ｜5̣ － － － ｜……
散　步　也　忘　不　了　那　風　裡　的　擁　抱

在整段歌詞中，「忘不了」這個詞語共出現了六次，而配的旋律音的走勢幾乎全不一樣。

又如以下一首由張露唱的《你真美麗》，開始時看來是要帶點緊張得口吃的情態：

3̣ 5 3̣ 5 3̣ 5 3̣ 5 ｜6̣ 5̣ 1 3 － ｜2 4 2 4 2 4 2 4 ｜5̣ 7̣ 6̣ 5̣ － ｜
你你你你你你你你真　美麗　　我我我我我我我我太　歡喜

這樣的連疊七次，在粵語歌中若也如此，則一是旋律太平凡，二是犧牲協音。

由這三個例子，可見國語歌在協音上實在很寬容，因而疊詞使用起來，可謂隨心所欲。

要是粵語歌詞也可以這樣使用疊詞，那就太好了。可惜實際情況不大容許，粵語歌使用疊詞，疊用兩次已嫌太多，但筆者覺得，偶然這樣

疊用多次，也是不錯的，但期望作曲家在這些疊詞上敢於變化旋律，甚至敢於像國語歌那樣寬容地處理協音問題。

（2）同字回互

「同字回互」是指某一字在一個句子之中重複出現，使句子的音樂感增強，如：

天若有情天亦老

雲想衣裳花想容

兒童相見不相識

江南江北送君歸

大珠小珠落玉盤

為誰辛苦為誰忙

一見一回一腸斷　三春三月憶三巴

凌烟閣一層一個鬼門關　長安道一步一個連雲棧

這種手法，在一句裡用之，可增加該句的旋律感，連續數句用之，則可增加句子群的音樂感。

（3）往復

辭意往而復返，迴環生姿，是為「往復」。例如：

桐鄉豈愛我，我自愛桐鄉

今人不見古時月，今月曾經照古人

年年歲歲花相似，歲歲年年人不同

新月明如鏡，鏡復如明月，願作明鏡圓，莫作月常闕。

以上諸例，看來與同字回互有些相似，只是，重複使用的字詞更多，且至少以兩句為一單位，是使句子群富有音樂感的好技巧。

關於字詞句重出，早期粵語歌作品之中也有一些很精彩的範例，這裡舉吳一嘯寫詞的《蝴蝶之歌》尾段為例：

蝴蝶情誰寄？

蝴蝶夢難求，

蝴蝶傷心蝴蝶愁，

蝴蝶之歌歌不盡，

蝴蝶之舞永不休，

蝴蝶兒呀，何日成雙到白頭。

這類歌詞，六句之中「蝴蝶」一語凡七見，「歌」字也即時疊用。

＊　　＊　　＊

第二類增強句子群的音樂感的技巧，筆者稱為「聲律良列」，詳細地說就是「字音音高須有良好的排列」。

（4）回文（鏡射）

這裡的回文，既指字面上的回文，也指字音音高上的鏡射。

音樂旋律裡的回文（或「鏡射」）現象是頗常見的，所以，我們安排字音音高走向，也可以有意識地用上回文（或「鏡射」）。例子：

四二四，四三四　四二四　　　　《我的驕傲》

〇，〇〇二，二四三，三四二　　《Long Long Ago》
（二四三，三四二＝回文）

二二四三三三四二二二四三三四四　《歡樂頌》
（回文　回文）

這三個例子，第一個是很完美的「回文」，第二例中，「二四三」和接著的「三四二」，也可看成「鏡射」關係。

有時一句裡有一小截回文也是不錯的，比如：

〇三，二四三四二三三……　　　　　《愛在深秋》
（二四三四二＝回文）

〇二四三三三四二，四二〇，二四二〇　《有誰共鳴》
（二四三三三四二＝回文）

這兩例中，俱是句中有一小截「回文」。

字面上的回文，可參考下例的一批句例：

信言不美，美言不信

我自注經經注我，人非磨墨墨磨人

雪入梅林梅傲雪，風入梅林梅對風

臣無祖母，無以至今日；祖母無臣，無以終餘年

後之視今，猶今之視昔

人人為我，我為人人

歡樂是一種罪惡，有時罪惡是一種歡樂

（5）重複

「重複」這技巧，同樣是既指字面上的，也指字音音高走向上的。

在字音音高走向上的「重複」，如：

二〇二四 三三三
二〇二四 四三三 　　　　　　《雙星情歌》

〇二四　三四　四四三〇
〇二四　二三　四〇四二 　　　　　《印象》

〇三，二四三四二三三
〇三，二四三四二三〇 　　　　　《愛在深秋》

這三個例子，重複的「長度」有長有短，實在是視乎創作的需要。再說，這三例都算是在句頭重複，其實也可考慮在句中或句尾重複。

重複當然也可以是一整句的，有時，則僅是把一個短句的字音音高走向作完全重複，自亦無不可，比如張學友的《月半彎》：

二四三，四三三三，四三三三
　　　　　　　　完全重複上一短句

至於字面上的「重複」，則是疊句，甚至是疊章，這些例子在《詩經》或樂府詩中觸目皆是，不多舉例了。

（6）排比

連續寫出多句句型相同而句意不等的文句，不單能增強語氣，也能增強句子群的音樂感。筆者相信排比句也可以使「字音音高有良好的排列」，所以把排比技巧歸入「聲律良列」這一類。以下是一些排比句例：

富貴不能淫，貧賤不能移，威武不能屈

風斜雨急處，要立得腳定
花濃柳艷處，要著得眼高
路危徑險處，要回得頭早

密匝匝蟻排兵，亂紛紛蜂釀蜜，鬧攘攘蠅爭血

說英雄誰是英雄？五眼雞岐山鳴鳳
　　　　　　　　　兩頭蛇南陽臥龍
　　　　　　　　　三腳貓渭水非熊

排比通常都至少連排三句，當然也有連排三句以上的。若能在排句的同時，也注意字音音高走向的音樂感、旋律感，效果應會更好。

（7）層遞

「層遞」亦兼指字面上及字音上的。字音音高走向上的層遞，如下面的例子：

三三四四二，四四二二〇　　　　《酒干倘賣無》
　　　　遞降關係

〇二二，二四四

二四四，四三三　　　　　　　電影《The Sound of Music》
└───────┘
　　　遞升關係　　　　　　　　插曲《Do Re Mi》

　　設想一下，當層遞到了「邊緣」，應如何處理？這裡只以若干模擬實例來示範，例如，「二四三三」再向上一級「層遞」會是「四三三三」，而「三四二〇」再向下一級「層遞」會是「四二〇〇」。

　　文字上的層遞技巧，如下舉的例子：

天時不如地利，地利不如人和

做女人難，做名女人更難

人法天，天法地，地法自然

一鼓作氣，再而衰，三而竭

一個和尚挑水吃，兩個和尚抬水吃，三個和尚沒水吃

（8）頂真（頂接）

　　「頂真」之法，原意就是上一句句尾的字出現在緊接的句子的句首。此法亦可施用於字音音高。其實，旋律裡的「頂真」現象是非常常見的，中國民間樂人的「頂真」法還有專門術語，名曰「魚咬尾」。有時，頂接的也不僅是「單字」，也可以是「雙字」以至三四個字。

　　字面上的「頂真」，例子在詩歌中甚多，如：

打起黃鶯兒，莫教枝上啼

　　　　　　啼時驚妾夢，不得到遼西

東望都門信馬歸

　　　　歸來池苑皆依舊

忽聞海上有仙山

　　　　山在虛無縹緲間

臨別殷勤重寄詞

　　　　詞中有誓兩心知

在散文中，也不時用到「頂真」法，如：

日與其徒上高山，入深林、窮迴谿，幽泉怪石，無遠不到。到則披草而坐，傾壺而醉，醉則更相枕以臥。

三日不能，至五日；五日不能，至七日；七日不能，是終不肯徙也。

至於字音音高走向上的「頂真」，可見以下例子：

三三四四二，四四二二〇　　　　《酒干倘賣無》

〇二二，二四四，二四四，四三三　電影《The Sound of Music》
　　　　　　　　　　　　　　　　插曲《Do Re Mi》

〇，〇〇二，二四三，三四二　《Long Long Ago》

二四三，四三三三，四三三三　《月半彎》

三二四〇，四〇二四三　《大俠霍元甲》

二，二〇二，二〇二四四三四　《當年情》

　　說來，這些例子，很多在之前所談的「聲律良列」技巧中已多番出現，換句話說，它們往往在一句之中兼有幾種技法的融合，看來，技法融合愈多，其「音樂感」就愈豐盈，譜出來的旋律就愈美麗。這也正如前文所說過的：「句子群之間須有密切或共同的關係，愈多愈好！」

　　回說音樂旋律的頂真，這裡且以鄧麗君主唱的一首小調名曲《小城故事》來印證之：

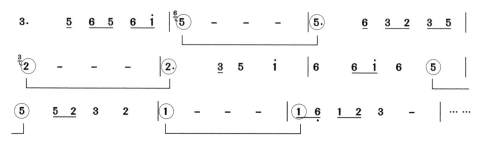

　　這首小調歌曲，是連續四次「頂真」。

（三）曲式

　　先於曲調寫出來的歌詞，要成為「宜譜詞」，除了前文說的要營造「句子的旋律感」、「句子群的音樂感」，還必須預先考慮曲式的問題，即出來的歌詞能讓譜曲者用得上完整的曲式。

　　流行歌曲的曲式，最常見的就是 AABA，那是七八十年代很盛行的。現今的流行曲曲式一般以三段構成，如 ABCBC 或 ABCAB 等等。當然，曲式還可以有不少變化，比如 AACBC 或 AABCA 亦無不可。

　　怎樣使「先詞」能讓譜曲者用得上完整曲式？比如說，假定我們還是想用最常見的 AABA 曲式吧。那麼寫第一個 A 段，聲律安排自是比較自

由，只要努力營造其旋律感與音樂感就行了。但到寫第二個 A 段，詞就應該按照第一個 A 段的聲律——「○二四三」來填，而不能隨便安排了，這樣做的效果是相當於使一整段「聲律重出」。到 B 段副歌，自然又可以較自由的安排聲律。

好些流行曲的 B 段之中也常有沿用一些 A 段的音樂素材，我們先寫歌詞時也可以參考這些做法。然後到最後一個 A 段，當然又得「填」了，以求再次使一整段「聲律重出」。

由此可知，粵語歌先寫歌詞，如果想寫出來後能譜出較動人的旋律，寫的時候要耗用的心血絕不會比先曲後詞少。寫詞人還是要處處留意「字音音高走向」上的安排，過程中肯定包含「填詞」的成分，只不過這種填詞並非按已有的音樂旋律來填，而是按自己已寫的一整段歌詞的「字音音高走向」來填。

不過，既然先寫詞，三個 A 段在字數上大可略有出入，即可以增字或減字，個別字音音高也可以不照已有的 A 段來填。這種情況，在好些流行曲裡也是有的。此外，第一個 A 段末處通常是半終止，第二個及第四個 A 段會用全終止。我們先寫詞也不妨把這些都預先照應。

流行音樂的大調終止句式和小調終止句式，都略有規律，建議有興趣的朋友在這方面觀察一下，俾學會如何照應，這裡就不多說了。

關於增字減字之類的例子，有以下的實例：

《你這樣恨我》(張國榮主唱)

```
0  0 i i  i 76 ‖ i  i  i 7  6  5 | 5  -  6  5  4 |
   你 這 樣 恨 我  好 不 好 過         溫 馨 被

6  6 5  2  3 | 3  -  -  5 3 | 2  3  4  3  2 |
單 都 變 成 負 荷       當 牧 童 害 了 綿 羊

4  5 ♭6 ♭7 6 | 5  -  -  - | 0  0 i i i 7 6 7 |
難 道 覺 得 慶 賀            你 要 是 還 恨

i  i 7  6  5 | 5  0 6 6 5 4 6 | 6  6  5  7. | ……
我 請 聽 聽 我    將 聲 音 當 指 尖  讓 旋 律
```

這個例子中，有 ⌣⎽⎽⎽⎽ 符號的兩句，音樂上是屬於略作變化的重複。所以，所填的字句字數並不相同。《你這樣恨我》應是先有曲後有詞，尚且有這樣的變化，當我們先寫詞，個別字句作這種變化，自是絕無問題的。但最好要讓譜曲者知道其中的小小變化，俾譜曲前做好準備。

《超人迪加》主題曲 (陳奕迅主唱)

```
3 3 3 i - | 7 5 3 - | 6 5. 5 1 2 | 3 - - - |
銀 河 唯 一    的 秘 密    天 際 最 強 人 物
 ①               ② ③

4 4 1 4 - | 5 5 5 6 3 - | 7 6 #5 6 | 7 - - - |
正 氣 朋 友    性 格 忠 實    英 勇 未 變 質
                              ④

5 5 3 i - | 7 5 3 - | 6 5 1 5 | 3 - - - |
世 界 第 一    打 怪 物    將 惡 人 重 罰
 ①               ② ③

4 4 1 4 - | 5 5 5 6 3 - | 2 5. 5 3 7 | 6 - - - ‖
厭 惡 邪 惡    哪 怕 衝 突    邪 惡 馬 上 消 失
                              ④
```

　　這裡四行歌詞，是兩個小小的 A 段，我們可以發現，第一行與第三行按理應屬嚴格重複，但實際上卻是變化了的，比較一下 1、2、3 這三個地方就很明白了。

　　我們應可從以上兩個例子舉一反三，領會段與段之間個別句子的變化之道。

　　打個比方，就像在一個住戶單位內，戶主可以任意加房間或拆牆擴大房間面積，只要所拆的牆不損及整座大廈的主要支撐結構就成。寫歌詞，無論先詞或後詞，亦可作如是處理，當然我們需先要熟悉音樂上的「主要支撐結構」才能這樣做。

　　此外，就 AABA 曲式而言，A1 段和 A2 段的末句很多時都刻意不重複而加以變化的。上舉的《超人迪加》主題曲標號 4 的地方，就正是如此。這一點，讀者也可在有機會時靈活運用。

　　近年，筆者曾就「宜譜詞」之創作，編了一則九字訣：「少大跳，多扣合，有曲式」，要詳細註解的話，「少大跳」就是要戒大跳，避免陰陽相隔，以求得字句有較好的旋律感；「多扣合」，就是指要靈活運用本章節中的第（二）分節所舉的修辭或聲律安排等手法，以求得一組句子群有較佳的音樂感；至於「有曲式」，就不用多贅言解釋了。

（四）其他問題

（1）字音音高走向的替換

　　我們填詞時，常常發現，填「○二」或「二○」若能協音，則填「○○」也常能協音；填「四三」或「三四」能協音，則改填「三三」也常能協音；填「○四」、「二三」能協音，則改填「○三」也常能協音。

　　故此先詞時，我們也應可以用「○○」替換「○二」，用「三三」替換「三四」，用「○三」替換「二三」等。

　　實際上，可以替換的字音音高走向遠不止上述所舉的幾個例子，須待讀者在實踐中見機而行。

（2）句尾的字音音高

　　為了增加句子群的音樂感，筆者認為，先詞時不宜讓連續多個句子的句末的字音都屬同一音高。

　　不過，這僅是一種設想，並未經過實踐的檢驗。

（3）向粵曲借鑑

　　在「粵語歌先詞後曲源流淺說」的一節中，曾談到陳寶珠的名曲《女殺手》，貌似流行曲，但其實創作方式是很「粵曲」的。

　　相信，要是敢於從「古蹟」中尋寶，被流行曲創作者視為老套的粵曲之中，絕對是有寶可尋的。粵曲的板腔體模式，就很值得借鑑，真正有創造才華的人，應可從中得到啟發，創造出劃時代的新音樂來。所以，這不僅是對寫詞的朋友說的，也是向寫曲的朋友說的。

（4）《倩女幽魂》續集插曲的啟示

　　本節「先詞時的聲律安排」寫到這裡，其實都只是解決了上一節所說到的「困難三」和「困難四」，至於「困難一」（天然地鎖定了音符的流向）和「困難二」（圈定了大概的音程），是否無計可施？初步答案是：這兩項困難只能由譜曲人來解決，寫詞人確是無計可施的。

　　這裡舉出一個例子，希望能予讀者啟發。

　　下面的七言短詩，來自八十年代電影《倩女幽魂》中的題畫詩：

　　　　十里平湖霜滿天，

　　　　寸寸青絲愁華年。

　　　　對月形單望相護，

　　　　只羨鴛鴦不羨仙。

　　在《倩女幽魂》的續集內，這首短詩由黃霑譜成粵語歌曲，其中「十里平湖」(二四○○)」譜成 3235676，「平～湖」唱的是 676，所配的音竟比「十里」唱的高，此處可解釋為利用「一逗一宇宙」的彈性法則，掙脫了被鎖定的音符流向。

　　第二句句末的「愁華年 (○○○)」，黃霑譜的是 33216 (其中 21 是高音)，那「華」字是拖唱三個音。這個譜法大大突破了被圈定的大概音程。

　　由黃霑對這兩句詩句的譜寫方法，說明我們可以大膽地去想像去突破。尤其是「六‧五」節提到的六點協音技巧，譜曲人是可以反過來用以在譜曲的時候得到彈性與突破。粗略概括而言，就是在要配的音程上試試壓縮／拉伸一下，又或把字音異乎尋常的放高／低一些，往往就能「有彎轉」。

七‧五　只能這樣譜？

　　這一節材料，也許是供寫了詞的朋友游說作曲家為其作品譜曲時用的。

　　筆者以往在教學時，也常常愛讓學生猜猜這些音高譜可以怎樣譜上音樂旋律，以說明作曲家其實也須有非凡的想像力！

　　現在請試試看，下列三行字音音高譜，你會配上怎樣的旋律音調：

(一) 四二四〇

(二) 三三二三、二二〇二

(三) 〇三，〇三，〇三三四三

對於 (一)，很多人想到的是 5351 或 4341 等，但原來我們還可以譜以 3231。其實，在本書中亦早有同樣的實例出現過，讀者可翻查本書的例七十七，即可知道。

對於 (二)，一般人想到的是 6636、2212 之類，但原來可以有難以想像的譜法。且待說過 (三) 再回來細說。

在 (三) 中，陰陽相隔般的大跳「〇三」連續出現共三次，如本章第三節一開始時說的，那是較難譜成流暢的旋律的。然而，要是作曲敢於想像和創造，這一句還是可以譜得很流暢的：

3i	37	36	545
〇三	〇三	〇三	三四三

這音調實際上是取自日本動畫電影《魔女宅急便》的一段配樂。

現在來揭曉 (二)。其實，(二) 的音高譜也是有所依據的，原詞為「討好自己，現實逃避」，所配的樂音為：

5	4	3	5	4	3	3	i
三	三	二	三	二	二	〇	二

若問協音程度，這樣的配合我們只能說是勉強地協音。說來，王菲這首《討好自己》，是她自己包辦曲詞的粵語歌作品，當中有不少地方是屬很勉強地協音，不過，這歌是王菲「自作」「自受」，縱使多處不大協音，只要她自己唱出來沒有問題，那就行了。現在把《討好自己》的詞譜

展示如下：

《討好自己》(王菲詞曲唱)

```
5 4 3 | 3 5 5  5 - | 5 0  4 3 3  3 i i  i - | i 0
討 好 自 己          現 實 逃 避

3 3 2 i  i   3 5 6 | 5. 4 3  3.  5 | 1 - | 1 - | ……
不 知 不 覺 啊          抽 離

3 5 5 i  i 2 2   2 - | 2 0 | 3 3 4 5. 3  i 2 2  2. 3  i - i - | ……
漫 天 的 是 非       做 我 的 真 理

5 4 3 | 3 5 5  5 - | 5 0  4 3 3  3 i i  i - | i 0 |
一 團 和 氣          處 事 道 理

3 3 5 2 i  i   3 5 6 | 5. 4 3 5 6 | 5. 4 3 5 | 1 - | ……
遮 遮 掩 掩 嗯          臉 皮

3 4 5 i  i 2 2   2 - | 2 0 | 3 4 5 i  i 2 2
其 實 都 自 卑          其 實 都 自 欺

2 - | 2 5 3 2  i - | i - | i 0 ‖
嗳
```

在這詞譜中，畫了雙底線的字都是有「倒音」傾向的，即不大協音的。不過，換個角度看，這是王菲在示範粵語歌詞在協音上的寬容度可以有多大吧！只可惜，王菲能得到這樣的寬容度，其他人未必得到。

最後還想多舉兩個例子，那是近年筆者據宋詞譜曲時碰上的。

(四) 千古江山 (三三三三)

(五) 春色三分 (三三三三)

　　這兩個四字句，字音音高譜都是「三三三三」，是否就只能譜成6666、5555 或 3333 之類？當然不是！以下是筆者實際上譜出來的曲調：

$\dot{2}$　$\overset{\frown}{\dot{1}\ \dot{2}}$　$\overset{\frown}{\dot{3}.\ \ \ \ \ \dot{2}}$　$|\ \dot{3}$　—　—　—　$|$ ……
千　古　江　山

$6.$　$\overset{\frown}{\underline{6\ 7}\ \dot{1}}$　$\overset{\frown}{\ \ \ \ 7}$　$|\ 6$　—　—　—　$|$ ……
春　色　三　分

　　這可說是用到了「微調」的技法，也借用了「陰上」和「陰入」聲的特點，以供參考。

七‧六　據古詞譜曲的印證

　　近年來，筆者拿過很多古詞來譜粵語歌，從中得出一些好例證，說明字詞重出、聲律重出確是「宜譜詞」須多具有的元素。

　　比如清代女詞人賀雙卿的一闋《鳳凰臺上憶吹簫》：

寸寸微雲　絲絲殘照，有無明滅難消

正斷魂魂斷　閃閃搖搖
└── a ──┘

望望山山水水　人去去隱隱迢迢
└── b ──┘　　└── a ──┘

從今後酸酸楚楚　只似今宵
└── b ──┘

青遙　問天不應　看小小雙卿　裊裊無聊
　　　　　　└b之逆┘

更見誰誰見　誰痛花嬌

誰望歡歡喜喜　偷素粉寫寫描描
　└──b──┘　　　　└──a──┘

誰還管生生世世　暮暮朝朝

　　這闋詞最明顯的特色是使用了很多疊字，亦即有很多的字詞重出。
較隱蔽的特色是；還有好些聲律重出，上列詞句中亦已框示了出來。屬
「a型聲律」有三處：「閃閃搖搖」、「隱隱迢迢」和「寫寫描描」，其聲調排
列都是：

　　陰上　陰上　陽平　陽平

　　屬「b型聲律」的也有三處：「山山水水」、「酸酸楚楚」和「歡歡喜
喜」，其聲調排列都是：

　　陰平　陰平　陰上　陰上

　　此外，還有一處「b之逆型聲律」：「小小雙卿」，其聲調排列乃是「b
型聲律」的鏡射：

　　陰上　陰上　陰平　陰平

　　換句話說，當中有很多聲律重出。

　　有了這麼多的文字重出與聲律重出，賀雙卿這闋《鳳凰臺上憶吹簫》
即使未能譜成粵語流行歌調，譜成具小曲小調風味的歌曲，也肯定可以

很好聽的。下面詞譜是筆者譜的版本：

《寸寸微雲》 詞：賀雙卿 曲：黃志華

♩=80

2 2̂3̂ 6̇ 6̣ | 2 2̂3̂ 3̂5̂6̇ | 0̂2̂ 3̂5̂5̂6̇ | 6̇· 2̂1̂2̂ | 3 - - 0̂1̂ |
寸寸 微雲 絲絲 殘照 有無 明滅難 消 正

6̇· 5̣5̣6̇ | 2̂·3̂ 2̂·3̂ 3̂5̂ | 6̇ - 0̂1̂1̂ | 3 3 3· 2 | 3̂2̂2̂0̂6̂2̂2̂ |
斷 魂魂斷 閃閃 搖搖 望望 山山水 水 人去去

2̂·3̂ 2̂·3̂ 3̂·5̂ | 3 - 0̂3̂ 3̂1̂ | 3 3 3· 2 | 3̂2̂2̂0̂6̂5̂3̂ | 6 - 6̂5̂ 3̂5̂ |
隱隱 迢迢 從今後 酸酸 楚 楚 只似 今

6 -(0̂3̂ 6̂1̂ | 2̂·3̂ 2̂·3̂ 3̂2̂3̂ | 2̂·3̂ 2̂·3̂ 3̂5̂3̂ | 3 3 - 0̂6̂ 5̂3̂ | 6 - 6̂5̂ 3̂5̂ | 6 - - -) |
宵

6 - 6̂3̂ 5̂6̂ | 6 - - 0̂1̂ | 3· 2̂ 3̂2̂1̂ | 2̂·3̂ 2̂·3̂ 3̂2̂3̂ | 2̂·3̂ 2̂·3̂ 3̂·5̂ |
青 遙 問天 不應看小 小雙 卿裊裊無

3 - - 6̇ | 6̂5̂3̂ - 3̂5̂ | 6 - 0̂6̂ 2̂3̂ | 6· 3̂5̂ 6 - | 6 - 0̂3̂ 6̂1̂ |
聊 更見 誰誰 見 誰痛 花 嬌 誰望

3 3 3· 2 | 3̂2̂2̂0̂2̂1̂2̂ | 2̂·3̂ 2̂·3̂ 3̂·5̂ | 3 - 0̂3̂ 3̂1̂ | 2 2̂3̂ 1· 2̂ |
歡歡 喜 喜 偷素粉寫 寫描 描 誰還管 生生 世

1 6̇ - - | 3̇ - 3̇· 5̣ | 6̇ 6̇ - - | 6̇ - - - ‖
世 暮 暮 朝 朝

再舉一首篇幅較短的為例，是明代唐伯虎寫的《一剪梅》：

雨打梨花深閉門

忘了青春　誤了青春　　　＊

賞心樂事共誰論

花下銷魂　月下銷魂

愁聚眉峰盡日顰

千點啼痕　萬點啼痕

曉看天色暮看雲

行也思君　坐也思君　　　　＊

唐伯虎這首《一剪梅》，明處可見有不少字詞重出，暗處則有兩行是聲律重出（見標了＊號的兩行）。因此，這詞作肯定是較易譜出好聽的歌調的。下面的詞譜是筆者譜的版本：

《思君》　詞：唐伯虎　曲：黃志華

　　有時，還須刻意把原作的詞句重出，以增強句子群的音樂感。比如某次譜李清照的《如夢令》，曾把原詞「加工」成如下模樣：

常記溪亭日暮
沉醉不知歸路
興盡　興盡　晚回舟
誤入藕花　誤入藕花深處。
爭渡，爭渡
驚起一灘鷗鷺

　　當然，這其實是在譜曲的過程中感到需要把原作詞句重出，而不是未譜曲前便預知在哪處需重出字句。歌曲結果是譜成如下的模樣：

《驚起一灘鷗鷺》　詞：李清照　曲：黃志華

　　以下再談一個例子，與據古詞譜曲相近，實際上卻是這樣的：是筆者據宋詞詞牌《浪淘沙》填詞，填法是既依平仄，還盡量使上下片有相同

的字音音高排列。詞如下：

　　誰信有長虹　曾貫青空

　　從來況是颳西風

　　六十年前前輩事　事事朦朧

　　塵世盼能逢　原創先鋒

　　嘗留美樂更開宗

　　欲訪舊時藍縷路　問有誰同？

可以看到除了畫了雙底線的那六個字，上下片其他相應位置的字句，其聲律（指「○二四三」）是完全相同的。這首詞是筆者的一項試驗，目的是證明如果相應的句子中間只是有一兩個字聲律有異，則可以使用類似求「最小公倍數」的做法，譜出一個讓這兩個詞句都能唱的樂句。

　　且看筆者具體所譜的歌調：

《誰信有長虹》　調寄《浪淘沙》　詞曲：黃志華

$$\underset{\text{問}}{1} \quad - \quad \underset{\text{有}}{0 \; 3} \; \underset{\text{誰}}{5 \; 3} \; | \; \underset{}{5} \quad - \quad - \quad \underset{\text{同}}{6} \; | \; 5 \quad - \quad - \quad 0 \; \|$$

　　看看歌譜中有 ⌣⌣⌣⌣ 之處是如何讓同一個樂句都唱得到聲律略有差異的詞句，便可明白甚麼是「最小公倍數」法。

七‧七　一次實驗

　　都說路是人走出來的，但粵語歌先詞後曲之路，目前敢去走、肯去走的人實在太少，所以路仍未成為一條路。

　　也許有人會問：「你這麼主張多走這條先詞後曲之路，你自己又可有走過？」

　　筆者肯定的答：「走過！」而且，肯定走得通。事實上，早在九十年代的時候，便開始做實驗，按自己的先詞後曲理論，寫了一首詞，然後找了一兩位會作曲的朋友嘗試譜曲。實驗結果可說是滿意的，至少，筆者預先設想的曲式能實現出來，而且他們亦覺得要為它譜上較流暢的旋律並不算難。

　　下面把我寫的歌詞抄下，然後是兩位朋友所譜的旋律：

《不朽的經典》　　　詞：黃志華

許許多多唱片，是多少晚上與你一起逛街挑選。

張張經典唱片，在多少晚上你我皆稱百聽不厭。

最好不過，最好不過，

伴著不變，夜夜情話綿綿，

記得你且講過，這段情會不朽似經典唱片。

偏偏，誰知偏偏，這段情常說不變竟會變。

偏偏，誰知偏偏，經典 CD 唱片也開始跳線。

空空一屋唱片　在孤單晚上哪有心聽縱使經典。

一張一張唱片　望望封面也懼串串思憶刺我一遍。

最苦不過，最苦不過，

伴著不變，夜夜餘恨綿綿，

記得你且講過，這段情會不朽似經典唱片。

《不朽的經典》　曲：譚展輝

```
‖: 5 5 5 5 5  2 3 | 0  0  0  0  0 3 | 5 4 1 6 1 1 3 3 | 1 3  3 2 0  0 |
   許許 多多   唱片        是 多少 晚上 與你 一起  逛街 挑選
   空空 一屋   唱片        在 孤單 晚上 哪有 心聽  縱使 經典

   5 5 5 5 5  2 3 | 0  0  0  (3) 3 | 5 4 1 6 1 1 3 3 | 1 1 3 2 0 5 6 7 |
   張張 經典   唱片        在 多少 晚上 你我 皆稱  百聽 不厭 最好不
   一張 一張   唱片        望望 封面 也懼 串串 思憶  刺我 一遍 最苦不

   7 5. 0 1  2 3 | 3 1. 0 3 3 5 | 5 4 3 3 1 3 | 3 2 2 0 5 6 7 |
   過   最好不   過  伴著不  變夜 夜情話   綿綿 記得
   過   最苦不   過  伴著不  變夜 夜餘恨   綿綿 記得

1.
   7 5. 0 3 2 | 2 1. 0 4 3 1 | 4 5 4 1 3 | 3 2 1 2 2 0 |
   你   且講 過   這段 情會不 朽似 經   典唱片

   0 0 0 0 0 7 | 7 - 0 3 2 7 | 7 7 7 0 1 7 5 | 6 1 2 1 3 |
         偏偏   誰知偏 偏   這段情 常說 不變竟
```

3 2̇ 2̇ 2 0 7 7̣ | 7 - 0 3 2̇ 7̣ | 7 7̣ 7̣ 0 i 7̣ 6̣ | 6̣ 5̣ 6̣ 1 3 |
會變 偏偏　　誰知偏 偏　　經典 C D 唱片 也 開

3 3 2̇ 2̇ 2 0 | 0 0 0 0 :‖ 7̣ 5̣ 5̣ 0 3 2̇ | 2̇ i i 0 i 7̣ 5̣ |
始 跳線　　　　　　　　你　且 講　過　這 段 情

i 2̇ i i 2̇ 3̇ | 3̇ 2̇ i 2̇ 2̇ - | 0 0 0 0 | 5̇ - - - ‖
會 不朽　似經　典唱片　　　　　　　　Ah......

《不朽的經典》　曲：鄧婉敏

3 3 3　3 2̇ 3̇ 3̇ 0 3 0 3 6̣ 5̣ 4̣ 3̣ | 4̣ 4̣ 5̣ 5̣ 4̣ 5̣ 3̣ 3̣ 2.̣ 2̣ |
許許多　多唱片　是 多少 晚上 與你 一起 逛街 挑　 選

2̇ 2̇ 2̇　2̇ 1̇ 2̇ 2̇ 0 2̇ 5̣ 2̣ 1̣ 7̣ | 1̣ 1̣ 2̣ 2̣　2̣ 2̣ 3̣ 3̣ 2̣ 1̣ 0 1̣ 2̣ 3̣ |
張張經　典唱片　在 多少 晚上 你我 皆稱 百聽不　 厭　 最好不

3̣ 1.̣　0 2̣ 3̣ 2̣ 2̣ 1.̣　0 3̣ 4̣ 3̣ | 2/4 6̣ 5̣ 5̣　3̣ 3̣ 3̣ 2̣ 3̣ 4̣ |
過　　最好不　過　伴 著　不變　夜夜情

4/4 3̣ 1̣ 1̣ 1̣ 0　1̣ 2̣ 1̣ 3̣ | 2̣ 1̣ 1̣ 1̣ - 0 7̣ 6̣ |
話 綿綿　　記得你 且 講　過　　　　這 段

5̣ 5̣ 0 1̣ 3̣ 2̣ 1̣ 3̣ 2̣ 1̣ | 1̣ 2̣ 1̣ 1̣ - - |　　 1 |
情　會 不朽似 經典唱　片

6̣ 6̣ 0 1̣ 6̣ 6̣ #5̣ 6̣ 6̣ | 0 i 7̣ 6̣ 6̣ 7̣ i 2̇ i.̇ |
偏偏　誰知偏 偏　　這段情常　 說　不變

7̣ 5̣ 5̣ 5̣ - - |　　1 |　6̣ 6̣ 0 1̣ i 6̣ #5̣ 6̣ 0 2̇ i̇ |
竟會變　　　　　　　　偏偏 誰知偏 偏　經典

7 7 6 7　7.　6　1̇　7　5　｜5　－　－　0　‖
　Ｃ Ｄ唱片　　　也　開　始　跳　線。

3 3 3　3 2 3　3 0 3　6 5 4 3　｜4 4 5 5　4 5 3　3 2.　2　‖
空 空 一 屋 唱片　　　在 孤 單 晚上 哪有 心 聽 縱 使 經　　典

2 2 2　2 1 2　2 2 2　5 2 1 7　｜1 1 2 2　2 2 3　3 2 1　0 1 2 3　‖
一 張 一 張 唱片　　　望 望 封面 也 懼 串串 思 憶 刺 我 一　遍　　　　最 苦 不

3 1.　0 2 3 2　2 1.　0 3 5 3　｜² ₄ 2̇ 1̇.　7 7 6　‖
過　　最 苦 不　過　　伴 著　不 變　夜 夜 餘

⁴ ₄ 7 5 5 5　0　5 6 4 5　｜3 2 2　2　－　0 1 7　‖
　　恨 綿 綿　　　記 得 你 且 講　過　　　　　這 段

5̇　5̇.　0 1　3 2 1　3 2 1　｜1 2 1　1　－　－　‖
情　　會 不 朽 似 經 典 唱　片

看這兩位朋友為筆者的詞所譜的曲調（以及之前介紹的《黃河的呼喚》），發現筆者不少在第六章談論過的填詞協音技巧，如「微調法」、「彈性配合三原則」、「一逗一宇宙」等，反過來為他們譜曲時所用，可見這些協音技巧，不單適用於為旋律填詞，也適用於為歌詞譜曲。

筆者承認，為了做這個實驗而寫的這首《不朽的經典》，在聲律安排方面頗嫌拘謹，未夠灑脫。但既屬試驗性質，也請原諒有此弊病。

說起來，先詞後曲的操作模式不應僅有一種。以我這一次的實驗而言，是「詞絕不能改動」的。但是也可以有別的模式。比如《大地恩情》，據筆者推測是據詞譜曲後，覺得短了些，於是補上一段：「人於天地中，似螻蟻千萬，獨我苦笑離群，當日抑憤鬱心間。」

也有一種模式是「詞可略改動」，正好像在先曲後詞時，亦偶然會把曲調略改動。

以下的具體例子就是以「詞可略改動」的模式寫出來的。歌曲是一九七六年尾無綫電視劇集《逼上梁山》的主題曲。

詞是盧國沾先寫的，他的初稿是：

烏雲掩星月，江山半壁殘。

連連長鞭背上抽，重重苛稅哪日清還？

血染綠波紅，屍橫地，

官逼民反上梁山：逼上梁山！

水滸聚義百八人。

英雄勳業，永存萬世間。

負責譜曲的于粦，為了使旋律流暢，在譜曲期間多次與盧國沾商議（詳情可參閱盧國沾著的《歌詞的背後》），最後定稿如下：

```
3  -  6̣  -  | 6̇·1̇ 6̇5 3  - | 3 3  2̇3̇ 1̇7̣ | 6̣  -  -  - |
烏    雲     掩 星  月      江 山  半 壁      殘

3  -  6  -  | 5  3̇5̇ 6  - | 6 5  5̇3̇ 2̇1̇ | 2  -  -  - |
長    鞭     背 上  抽      苛 稅  壓 人      寰

1̣1̣ 2̣ 3̣5̣ 3  | 3̇2̇ 1̣7̣ 6̣ - | 7̣· 7̣3̣ 7̣ | #5̣ 3̇5̇ 6̣ 7̣ - |
血 染  碧 波 屍  遍 地  官     逼  民 反     上 梁  山

1  -  6̣  -  | 3  -  -  - | 4  -  2  - | 6̣  -  -  - |
上    梁  山     上            梁       山
```

```
7.   7  #5  5  | 6  6.   3  -  | 3  1  -  6̣ | 4  -  -  - |
水    滸  聚  義   百  八   人        儆  惡      鋤  奸

3.   3  7̣  7  | 1  1.   6̣  | 1  1  -  1̣ 7̣ | 6̣  |
水    滸  聚  義   百  八   人        劫  富      濟  貧

3  -  6̣  -  | 6̣. 1̣ 6̣ 5  3  -  | 1.  6̣ 1  2  | 3  -  -  - |
英    雄      勳        業  永  傳  萬  世     間

6  -  2  -  | 6̣. 1̣ 6̣ 5  3  -  | 5  2  3̣ 5. | 6  -  -  - ‖
英    雄      勳        業  永  傳  萬  世     間
```

　　這定稿中有 ⌣‾‾‾‾‾‾⌒ 符號的三處字句，都是于粦主動提出的建議，而盧國沾都全無異議，於此亦可見于粦的文字功力亦不低。

　　初稿中，「哪日清還」、「綠波紅、屍橫地」等，在定稿中亦修改了，事實上，「哪日清還」是「四二三〇」，「綠波紅」、「屍橫地」是「二三〇，三〇二」，甚多「陰陽相隔」，現改為「四〇〇」（「壓人寰」），「三三三四二」（「碧波屍遍地」），「陰陽相隔」減少了，當然使旋律流暢了。值得一提的是，「永傳萬世間」在歌曲中出現兩次，但兩次所配的旋律，音程上是相異的。這亦是很吻合筆者在第六章中有關「二度三度多游移與模進原理」的說法。

　　然而，筆者深信，要是先詞者事先在聲律上安排得完美一些，是可以不加改動便能譜出優美流暢的旋律的。

　　其實，各種文藝創作都因為從事的人多了，藝術手法才會在你追我趕中日趨成熟，優秀作品也自然會應運而生。

　　粵語歌先詞後曲的創作方式，也亟需多些朋友來嘗試、探索，手法

才可能趨於成熟，優秀作品才可能繼而誕生。

　　回想近幾十年來，粵語歌都是先曲後詞，寫詞人總要受作曲人限制，卻常常被逼出好作品來。筆者倒是憧憬日後作曲家也該受受作詞人的限制，被詞人先寫的歌詞逼出好曲來，甚至逼出一些絕新的音樂風格或流派來。

　　也許，更會有如此情景，一首先寫好的歌詞，甲作曲家譜的曲調不理想，交由乙作曲家譜之，仍欠理想，復交由丙作曲家譜之，始覺成功……

　　先詞後曲之路，原本不算荒蕪，正等待多些人來把它重新走順，路最後通向何處，也正等待勇敢的人闖過去看看。

外 一 章 ::

歌詞創作的具體訓練

　　前面的數章，談韻文創作的章法技巧，又或文字與音樂的結合，以至於先詞後曲，全都屬紙上談兵。無論是學生學寫詞還是老師教學生寫歌詞，最終是要讓學生有實實在在的能力寫出有水平的（我們這樣習慣地要求歌詞有文學性，那當然是說具有文學水平的）歌詞來。

　　然而在教學上來說，尤其是集體的教學，是比較難進行創作訓練的。比較可行的是在課堂上進行集體創作，但其實在這個模式中，我們不但要有一個很好的導師來主持課堂，而學生也須有較敏捷的才思。

　　筆者所說的好導師，是要有很精湛的寫詞造詣的，能夠即時指出和清楚分析學員們構想出的詞句的優劣，帶領整個集體創作的發展方向。在筆者心目中，前輩詞人盧國沾就是這樣的好導師。再者，學生有敏捷的才思也是很重要的，不然，學員們個個都冥想苦思，時間過了五分鐘又過五分鐘，依然不見學員想出一句半句；又或全班十多二十位學員，來來去去只有一兩個學員能有「貢獻」，想出詞句來。這樣質素的學生，是不大適合參加這種集體創作模式的寫詞訓練的。當導師與學生之間，以及學生與學生之間，相互激發不出火花，於是學生們得到的啟迪也少了。

筆者常常主持填詞班的教學工作，但由於欠缺像盧國沾前輩那樣的功力，所以總覺得以集體創作的模式來進行寫歌詞訓練，效果常是不大理想的。我自己的傾向是若能個別教授，不但可以因材施教，而且由於一個對一個，即使才思不大敏捷的學員，也容易遷就。

我曾試過帶個別學生學習寫詞。以下，說說個人在這方面的訓練經驗以及步驟：

(一) 散（雜）文試作

散（雜）文寫作是一切文學創作的根基，所以，筆者帶寫詞學生，總會要求學員先寫一兩篇散（雜）文，以便了解其中文寫作的水平。要是連寫一篇散文雜文都滿紙病句錯別字，那將意味這個學生需要頗多的額外幫助。

(二) 修改病句

這一步主要是針對在上一步的訓練中表現較差的學員，方法是搜集大批有毛病的文句，讓學員自己去審視這些文句哪裡有毛病，又該如何修改。這種訓練，相信可以大大提高學員的語文素養，因為從訓練中應可讓學員培育出一定的警惕能力，隨時注意自己有否寫出同樣的病句。

不過，要短時間內搜集大批病句，並不容易，只能靠平日點點滴滴的積累。幸而，近年也出版了不少談論語病及錯別字的書，相信做老師的會很易從這些書中找到需要的病句。當然，我們也可以鼓勵學員自己找來閱讀。書目如下：

陳瑞端著，《生活病語》，香港：中華書局，二〇〇〇年。

陳瑞端著，《生活錯別字》，香港：中華書局，一九九七年。

鄧城鋒、黎少銘、郭思豪編著，《語病會診》，香港：三聯書店，一九九三年。

莊澤義編著，《香港書報語誤評說》，香港：三聯書店，二〇〇〇年。

黃煜、盧丹懷、俞旭著，《香港中文報章的語言與報導問題評析》，香港：三聯書店，一九九八年。

何成邦著，《香港別字追蹤一、二集》，香港：明報出版社，二〇〇〇年。

還有幾本比較舊的，也許可以在某些圖書館中借得：

陳瑞衡、謝裕民著，《語病分析》，湖南人民出版社，一九八〇年。

李衍華主編，《邏輯病例分析》，南開大學出版社，一九八七年。

蔡思果著，《香港學生的作文——專談遣詞造句》，香港文化事業，一九八六年。

黃維樑著，《清通與多姿——中文語法修辭論集》，香港文化事業，一九八四年。

(三) 對對

對聯是中文獨有的文體，多對對肯定能提高活用中文寫作的能力，這從古代的有名文人大多在孩提時代就接受對對的訓練便可得到證實。所以筆者也很鼓勵學寫歌詞的學員試試對對，以磨練文思。當然我們不必出些太艱難太刁鑽的上聯，即景成章便最自然，例如：

「學寫歌詞，最好從非情歌寫起。」

又或

「學填詞，宜先懂音樂。」

以這樣的上聯給學員去對，便是比較理想的。

(四) 製作標題

歌詞創作常常都要求文字精練。為一段段的新聞報道製作標題，其實也很需要精練的文字。所以，搜集一些較舊的報紙，選出一些新聞報道，然後把原本的標題剪去，讓學員來重擬標題（當然事先可限定標題的字數），當學員製作好標題後，作為導師的可以為他分析其標題的優劣，當然也可以拿出原來報上的標題，讓學員自己對照一番。

(五) 填音高譜

填音高譜是開始近似於填歌詞的訓練，導師可因應學員的能力而調整音高譜的長短，通常短者十來個字位，長者二三十多個字位，便很足夠，字位再長，倒不如直接填一首歌。

筆者的經驗是，每次給出一個十來個字位的音高譜，讓學員填出至少五段意思不同的文句，就已經是很好的訓練。

如果某學員在這個階段的訓練之初，常常只能寫出些勉強湊合或空洞無聊的文句，那肯定他需要較長的時間來進行這一階段的訓練，直至表現轉好為止。

（六）修改病詞

這一階段，要求學員就一些有毛病的現成歌詞作品，首先指出歌詞的毛病在哪裡，繼而是嘗試把他認為有毛病的地方修改妥當。這亦是訓練寫歌詞的好方法。事實上，創作者常常都是很主觀的，很多時都看不到剛從自己筆下寫出來的東西有這樣那樣的毛病。又或者，明知有毛病，卻因為填詞難，改詞更難，往往牽一髮而動全身，竟是懶得修改。這一階段的訓練，正是培養這種自知能力及修改能力。當然，這種訓練亦包含了填詞的訓練。

（七）翻譯歌詞

以上所舉的六個步驟，都不涉及整首歌詞的創作，原因是考慮到初學的學員常常未有能力完成整首歌詞。直到現在的第七步，是時候可以讓學員試試寫整首歌詞，而寫翻譯歌詞，應是這個階段中最理想的訓練方式。首先是有原曲原詞可以參考，受訓者的任務就是把它翻譯成一個用粵語唱的版本。這樣的訓練，對學員是很好的挑戰，也很方便導師，因為有原作對照，學生是否達到要求，很易看出。要是命新題目或學員自選題目寫詞，因為失去參照，不但批改較難，學員亦未必明白自己作品的不足。

不過，可不是任何外語作品都適合翻譯，比方說日語歌曲，導師本人懂日語是不夠的，還要學員也懂日語。英語歌曲較佳，因為相信懂英語的人肯定較多。但即使英語歌，也不是首首都能譯得成的，導師最好事前就將用作訓練的歌曲作一個估計，確定它是較易譯成粵語歌詞的才

好採用。

這裡談談筆者個人寫翻譯歌詞的點點經驗。幾年前替熊熊兒童合唱團寫一批聖誕歌曲的粵語版時，曾經有幾首都嘗試依回原英文歌詞的詞意來寫，但能成功地逼近原作的意念的僅有兩首，其他的都下筆不久便放棄了「翻譯」的意圖。現把那兩首翻譯得較成功的作品的英文原詞和筆者的翻譯詞抄錄如下，供讀者參考。

《Rudolph, the red nosed reindeer》

Rudolph, the red nosed reindeer had a very shiny nose

And if you ever saw it, you would even say it glows

All of the other reindeer used to laugh and call him names

They never let poor Rudolph join in any reindeer games

Then one foggy Christmas Eve

Santa came to say "Rudolph with your nose so bright

Won't you guide my sleigh tonight "

Then how the reindeer loved him

As they shouted out with glee

"Rudolph, the red nosed reindeer,

you'll go down in history "

You know Dasher and Dancer and Prancer and Vixen

Comet and Cupid and Donner and Bilitzen

But do you recall the most famous reindeer of all

《 Frosty the snowman 》

Frosty the snowman was a jolly happy soul

With a com cob pipe and a button nose

And two eyes made out of coal

Frosty the snowman is a fairy tale, they say

He was made of snow but the children know

How he came to life one day

There must have been some magic

In that old silk hat they found

For when they placed it on his head

He began to dance around

Oh frosty the snowman was alive as he could be

And the children say he could laugh and play

Just the same as you and me

Frosty the snowman knew the sun was hot that day

So he said, "Let's run and we'll have same fun now before I melt away"

Down to the village, with a broom-stick in his hand

Running here and there all around the square saying catch me if you can

He led them down the streets of town right to the traffic cop

And he only paused a moment when he heard him holler stop

Frosty the snowman, had to hurry on his way

But he waved goodbye saying don't you cry I'll be back again some day

Thumpety thump thump, thumpety thump thump look at frosty go

Thumpety thump thump, thumpety thump thump over the hills of snow

《紅鼻小鹿》

有一隻梅花小鹿，總不見牠笑嘻嘻，

只因牠唯一擁有，閃閃發光赤色鼻。

每天見其他小鹿，笑牠笑得甚歡喜，

小鹿有甚麼比賽，也總拒牠同嬉戲。

聖誕叔叔派禮物去，獨找牠指引路，

全憑鼻上閃閃光，不憂今宵忽有霧。

這一隻梅花小鹿，終於見牠笑嘻嘻，

細心引路真堪記，來日名字傳千里。

其實 Dasher Dancer Prancer Vixen

Comet Cupid Donner Bilitzen

盡是具名氣，誰又統統想得起？

《雪人來了》

雪人來了，共我揮手哈哈笑，

示意孤單一個太苦悶，可否一塊玩雪橇？

雪人太肥了，定會摔倒不得了，

怎知他的身手確犀利，似火箭般飛走了，

我還苦苦追他追不到，沒法子怎意料，

連忙致歉又認輸，但覺真的醜死了。

雪人在微笑，共我拉手哈哈笑，

示意不必因此記心上，開心歡笑方緊要，啦……

雪人來了，共我揮手哈哈笑，

示意今天跟我兩相伴，教他苦與悶也消。

雪人微微笑，在此刻他應走了，

只因身軀冰冷怕高熱，況且歸家路迢迢。

還輕輕講聲他朝見，是樂天聲調，

臨行叫我勿用哭，願我懂得多歡笑。

雪人的微笑，就算畫筆亦難描，

但我早已深深銘心內，記得他說應多笑。

你也要笑笑，我也要笑笑，感覺樂逍遙，

你要會笑笑，我要會笑笑，難題常容易了。

（八）看小說寫詞

這是歌詞寫作訓練的最後一步。具體的做法如下：

首先是讓學員自己挑選一部短篇或中篇小說（即字數約數千字至數萬字）來看，然後也讓導師看同一篇小說。其後導師給幾首純音樂（必須是學員從未聽過的）予學員聆聽，讓學員從中選出一首來填詞，而他要填的乃是導師和學員都同樣看過的小說的「主題曲」或「插曲」或「隨想曲」。

由於所取材的小說是導師和學員都看過的，於是導師會比較容易理解和分析學員的創作思路、表達能力等。可以說，這一方式與上一種方式（「翻譯歌詞」）的訓練原理是一脈相承的。

不過上述過程中，選曲的一環可能較傷腦筋，因為現實中並沒有那

麼多純音樂可以用作填詞。若是用舊歌來填寫，則可能沒法同時訓練學員填「新曲」的能力。

「看小說填詞」的訓練方式，當然可以反覆進行。筆者認為，在個別教授填詞時，這是很理想的方法。

此外，個別學員會在如何填得協音字句方面也覺困難。對於這些學員，若是個別教授的，應當讓他集中一段時間接受聽純音樂或外語歌曲填「〇二四三」的訓練，直至在協音上再不感困難為止。

以上這一系列的訓練，導師要是能同時誘導學員充分認識他自己的創作取向和習尚，如何發揮長處改善短處，從而幫助學員盡早開拓及確立鮮明的個人風格，那是最理想不過的。

對於某些學員來說，除了以上的訓練，也許還要加上「創造性思維（或曰：創意）」訓練。事實上，本書雖認為作品的感情強度和（有時是思想的）深度比創意重要，但並不是說創意不重要，成功的創作總是由於有創意，只是未必能同時兼有強烈的感情強度或深度罷了。

其實，自八十年代以來，有關激發創意的理論和訓練的書籍，是不斷地有新著作出版的，讀者不難在書店中找到適合自己的讀本或教材。本書第三章中的兩個遊戲，亦屬激發創意的訓練之一。

有人天生創意無限，那當然很好。但假如閣下自覺創意缺乏，並為此苦惱，那又不必，因為經過一番訓練和誘導，人總能學會一點激發創意的方法，在創作時派上用場。

以下且舉一、二種有關的訓練方法，讓讀者有個概略印象。

（1）認識如何使思維有效地發散

訓練題目：「○」是甚麼？請從不同的角度，列舉它的象徵意義，五分鐘內完成。

以下是一些受訓者的答案，越後出現的是思維的廣度和深度越厲害的：

——是蛋

——是英文字母 O

——是球

——是棋子

——井口

——人頭頂的光環

——是外貌堂堂而內裡無半點涵養

——是最高目標（如犯罪率是「零」）

——是屠夫眼中圓圓的豬肚子，是殺手眼中射出的子彈

……

（2）訓練概念的統攝能力

訓練題目：請寫出「時間」的富有哲理的含義。含義的類別越多越好，寫得越多越好。五分鐘內完成。

以下是一些受訓者的答案：

——時間就是杯子中的水，你不能不用它，但用一點就少一點。

——時間就是飢民手中的麵包，越珍惜它就會發現它流逝得越快。

——時間就是一日三餐，形式有限，內容無窮。

　　——時間就是女人的頭髮，各人的長短是不同的。

　　……

（3）訓練聯想力

　　訓練題目：請用幾個詞語把「藍色」和「巴金」連繫起來。要求：（i）後面的詞必須與前面的詞有聯繫；（ii）聯想方式越多越好；（iii）聯想越新穎越好。

　　以下是一些受訓者的答案：

　　藍色—我最喜歡的顏色—我最喜歡的作家—巴金

　　藍色—墨水—文學—巴金

　　藍色—天空—氣候—《家》、《春》、《秋》—巴金

　　藍色—藍天白雲—視窗 95 的熒屏背景—文學網站—巴金

　　藍色—海洋—鐵達尼號—編劇—作家—巴金

　　……

　　以上幾個訓練題目及答案，摘自謝賢揚主編，《創造性思維訓練》，武漢大學出版社，二〇〇二年。

粵音韻表

韻表說明

　　本韻表是為了方便寫作粵語歌曲押韻而編排的，故此把可以通押的韻部都編在一起，每個重編的舒聲韻部都由最低音至最高音而分列陽平、陽去、陽上、陰去、陰上、陰平；促聲韻則從高至低分列高入、中入、低入，用者可以一目了然。但須注意，其中的第十二個韻部「精明（正餅）」內，「精明」與「正餅」並不通押，只是「正餅」韻中不少字都是從「精明」韻變讀而來，故編在一起以見淵源。

　　據黃錫凌的《粵音韻彙》及何文匯、朱國藩的《粵音正讀字彙》二書可知，粵語的韻部若嚴格地分，應有五十三個，讀者可參詳本文後所附的粵音韻母表一及表二。

　　為了實用，本韻表是把五十三個韻部整編為三十四個韻部。由於不同的韻母會寓示不同的情感色彩，讀者要在一首作品中從一個韻部轉到另一個韻部時，絕對不宜忽略這些情感色彩的寓示作用。粵音韻母表一及表二（參見頁 238 及頁 239）正是用來方便大家迅速地找到每個韻母的情感色彩的性態。

在表一中，所有有＊號的韻母都是單純元音，其中 ei、ou 兩個韻母雖看似複元音，但實際上屬單純元音。在音韻學上，通常以一個韻母的開口度來審視它偏於開朗還是低沉，表一中的開口、齊口、合口、撮口就是四種開口度，開口度越大便越顯開朗雄壯，反之則越顯低徊深沉。所以，表一中的第一行，是當然的開口韻，第六、第七行的舌尖鼻音及舌根鼻音韻類，也同屬開口韻。但第五行的「談」、「琴」、「禪」三個韻情況較複雜，在古代，這三個韻稱為「閉口韻」，是不得與他韻通押的，更認為由於這幾個韻中的字的尾音是閉上雙唇的，情感色彩偏於陰暗，可是當代的粵語詩歌作品卻早已無視這種觀點，「談」與「山」、「鵬」通押，「琴」與「雲」、「騰」通押，「禪」與「天」、「完」通押，這便等於把「談」、「琴」、「禪」三個韻都視為開口韻。

表一中同一橫行的韻母，情感色彩應是相近的，但由於所結合的元音不同，其情感色彩亦肯定是有差別的，例如說第六行的舌尖鼻音類，「山」、「雲」、「看」、「盡」、「半」、「天」、「完」七個韻，開口度最大的是「山」，其餘依次為「雲」，「看」，「盡」，「天」，「半」，「完」。表二中的促聲韻母，亦可作如是觀。

也許有些讀者會問，何以「談」、「山」、「鵬」通押，「琴」、「雲」、「騰」通押，甚至「看」、「汪」、「洋」都可通押，為甚麼「盡」、「洋」不通押，「半」、「功」以及「天」、「成」都不通押。原來，在粵語中，i、u、œ 三個元音跟 n 與 ŋ 結合時開口度是不同的，與 ŋ 結合時開口度較大，而與 n 結合時開口度較小，所以，「盡」、「洋」，「半」、「功」和「天」、「成」都不大能通押的。其實，促聲韻中的「鐵」、「力」，「律」、「爵」和「活」、「屋」不大能通押，其理由亦相同，i、u、œ 三個元音與 k 結合時開口度

較大，與 t 結合時開口度較小。

　　最後，談談粵語中的變讀現象，通常的變讀，是陽平、陽去、陽上等聲調的字變讀為陰上聲，偶然也有變讀為陰平聲的，如「妹」字本陽去聲，但常變讀為「陰上聲」，而在「得意妹」一詞中，更變讀為陰平聲。入聲字亦有變讀現象，通常是低入聲或中入聲的字變讀為如陰上聲調的入聲，如「鞋盒」的「盒」字，「唱碟」的「碟」字，「牙刷」的「刷」字，都需變讀，才合粵語的語音習慣。這些變讀的實例是多不勝數的，本韻表只能酌量列舉一些，餘者還請讀者自行注意。

粵音韻表目錄

一　溫文（能登、琴心）韻

陽平　　恆行衡桁盟萌虻能朋凭憑硼騰滕籐螣曾層嶒宏嶸泓紘閎翃銀嚚狺

　　　　闇垠墳焚汾賁痕人紉仁寅夤勤芹群裙宭文旻閩紋雯民岷㟲聞貧頻

　　　　瀕鼃臣宸辰晨神陳塵云妘耘芸魂雲暈筠*含酖壬妊淫霪吟琴禽擒林

　　　　淋琳霖臨岑忱涔尋沉潯*

陽去　　凭（b）鄧（蹭）蹬瞪戧贈幸倖杏（品）行悻荇憖韌笨燉陣份忿近

　　　　覲郡恨刃媵訒軔孕胤�問塱紊慎腎渾運混鄆諢*朕鴆沈（死）揆（按

　　　　也）噤（g）憾撼嵌任賃衽餁 lum（再次也）甚陷*

陽上　　憤忿奮引癮軔蚓近窘泯憫閔憫瞢�ð吻刎敏牝（p）臏（p）腎尹允

　　　　狁殞隕隕韻蘊頷*（h）妗㕧凜廩懍窨（t 小而深的坑）蕈（ts）*

陰去　　凳鐙諍更掯（k）（啦）能擤（s）擯殯鬢 dun 振娠賑震瑱鎮圳訓債（f

　　　　睡也）糞靳棍印困睏噴呻（吐苦水）褪襯齔趁稱慍搵（鎖也）*暗浸

　　　　譖枕禁贛紺勘嘞瞰嵌蔭廕沁滲嗲（ts）讖*

陰上　　哽（eng）等互梗骾耿肯哨（k）meng 銀品稟蕈疹哂積鬢矧診（快一）

　　　　陣粉份僅槿瑾謹㾗緊饉滾衮綮很狠墾懇忍隱人捆壼綑菌撚穩搵蘊

　　　　黯揜揞闇 dum 枕怎感敢錦咁坎砍飲諗審嬸潘沈寢

陰平　　鶯崩繃蹦登燈曾僧增憎箏爭睜更羹庚賡鵬轟薨肱觥匉輷亨哼吭硻

　　　　鏗猛生牲笙甥（骯）醫奀奔彬賓斌濱豳墩真珍分芬醺惛氛紛雰昏

　　　　婚閽熏薰勳勛燻葷巾斤根跟筋勉君筠軍昆崑均鈞皲因恩茵昕訴姻

　　　　氤堙湮甄欣殷慇坤蚊燜炆辛莘新薪身侁申珅鋅駪伸紳燊詵吞親瞋

　　　　嗔溫氳瘟贇庵諳菴盦泵乒針斟箴砧金今衿甘柑禁襟疳堪龕音愔陰

　　　　欽鑫襟衾心芯森深琛參侵駸（馬行迅速貌）

二　鋸靴韻

陽平　　瘸 koe（順暢也）Soe（滑下也）

陰去　　鋸唾

陰上　　朵 loe（纏也）

陰平　　鋸噓靴 joe（陽具）loe（吐也）多（d）

三　海外韻

陽平　　來崍徠騋呆獃𪘲台儓抬檯㝟臺苔颱才材裁財纔

陽去　　代埭岱待怠袋迨韇駘黛在亥害睞醡賚內奈耐耒外礙磑瞶闀

陽上　　怠殆紿詒駘

陰去　　儗�嬡愛再縡載丐概溉蓋慨愾愒鈣塞縡菜蔡賽

陰上　　噯欸藹靄袋宰崽載改頦胲凱塏愷海醢鎧闛檯彩寀採睬綵茞采

陰平　　哀埃哉栽災侅豗垓荄賅胲該開咍閡腮鰓胎鮐�017採

四　午瘜韻

陽平　　唔吾唔吳梧鋙唔鄠

陽去　　悟瘜忤悟誤捂晤唔焐迕

陽上　　五伍仵午

五　闌珊（橫行、三男）韻

陽平　行盲佷彭棚膨鵬蟛橫喤鍠凡帆樊煩礬繁藩梵閑閒嫻攔斕欄瀾蘭闌
　　　襴漫蠻鰻難顏屎潺彈壇殘圜嬛寰環還鐶頑鬟*函咸啣涵諴鹹銜酣棽*
　　　嵐籃藍襤南喃楠男岩巖癌俠痰醰罎曇潭談譚醰巉慚蠶讒饞

陽去　硬孟扮爿辦瓣但彈憚蛋蜑袒撰綻賺饌泛梵犯範范飯限爛萬幔慢曼
　　　漫蔓謾鰻難贗雁宦患幻繯*淡俠啖憺氮菼澹髧黮檻濫纜艦暫站鏨*
　　　陷餡

陽上　冷猛蜢艋棒憫懶晚赧戁眼挽鯇輓*淡攬欖覽腩*

陰去　脛逕逛撐掌晏 ban 旦誕讚贊泛諫澗鐧間慣摜卝盼傘篹散汕疝訕嘆
　　　炭碳（蚊）癱燦粲璨*擔湛蘸監鑑喊探憾杉*

陰上　省睄蜢橙板版舨蝂閫彈蛋棧盞攢（走）趲反返犯阪坂販揀柬簡鐧
　　　繭鹼覓桄散坦癱祖毯產剷鏟挽綰玩*疸膽斬悲眨減闞（h）餡欖濫*
　　　（垃圾）毿慘黲

陰平　罌 bang 爭耕更坑阬框眶烹砰繃（mang）生牲撐蹭扳班斑蝙頒丹
　　　單殫鄲簞反幡番繙翻蕃奸姦艱間菅矜綸關鰥鏗躝欄 man 攀山刪
　　　姍拴潸珊跚閂栓坍攤灘癱餐彎灣*擔眈耽聃酖簪（淹）膪監衫三芟*
　　　貪參攙啖馨

六　詩詞（侏儒）韻

陽平　予好余俞瑜儒喁嚅如娛孺隅嶼愉揄榆歟渝漁濡狳畬盂禺竽腴臾庾
　　　茹萸蕕虞蝓襦覦諛輿魚餘殊朵薯蜍幪廚櫥躇躕*儀兒匜圯夷姨宜嶷*
　　　彝怡沂疑痍移而胰蛇貽迆頤飴誼匙時墀慈持池瓷磁祠篪臍薺茈詞
　　　辭遲馳鶒弛

陽去　住箸除逾喻寓御愈洳澦瘉禦籲裕覦諭譽豫遇預馭樹澍豎*伺俟嗣字*
　　　寺峙巳巍治涘漬痔眥祀稚耜雉食飼二嶷耴異易珥義事仕侍士是氏
　　　示視謚舐跂

陽上　乳予圉禹圄宇敔宇汝窳羽與語醹齬雨曙署儲佇柱紵貯杼*以巳擬爾*
　　　洱矣耳苡莒議迤邐市似兕姒峙恃柿氾

陰去　注炷箸翥蛀註鑄駐嫗飫煦酗庶恕戍處*志恣懷摯智痣緻置至致誌*
　　　質躓輊鷙意懿瘞薏使嗜弒思泗笥肆試駟刺廁啻幟恣次熾翅賜

陰上　主拄渚煮褚鏖瘀嫗薯暑鼠黍杵處*只咫址姊子黹旨指梓止滓第籽紫*
　　　紙芷訕趾黹倚咦屎旖椅綺使史屎死始侈哆恥此矢祉恥褫豕齒

陰平　侏姝朱株獡瀦豬珠硃蛛誅諸于於淤紆迂抒攄書樞貀紓舒荼輸*之厄*
　　　氏吱咨姿孜摯支枝淄滋知緇肢脂芝茲觜貲資輜諮伊依呷漪褘衣醫
　　　司偲尸屍師廝思撕斯施獅私絲罳詩鷥嘶媸差恣疵痴眵笞脢螭雌羆
　　　魑鷗黐

七　倫敦韻

陽平　侖倫圇崙嶙掄淪潾璘瞵磷粼綸論輪轔遴鄰驎　麟唇淳絧純醇馴鶉循旬秦巡蓴

陽去　囤沌遁鈍頓燉盡閏潤吝藺論蹣順

陽上　卵盾

陰去　俊峻竣揝濬焌畯旽縉進晉雋餕駿信遜汛昫瞬舜訊迅鬊

陰上　儘准埻準爁隼卵榫筍篹睡蠢（同花）順

陰平　噸墩惇敦礅鐓樽饌榛諄津溱臻蓁遵岣徇恂殉荀詢鶉春椿皴竣輴

八　夫婦韻

陽平　乎夫扶符胕芙苻蚨鳧壺弧湖狐瑚糊胡醐餬鬍鶘瓠

陽去　仆付傅父附腐蚹訃負赴輔附鮒互冱嫭怙戶扈冴滬濩祜芋護韄鄠

陽上　婦

陰去　副咐富庫戽　褲賦鍑仆偓個固堌崮故痼酗錮雇顧噁惡

陰上　俯府弣拊撫斧楛滸父傅甫簠脯腑苦莆虎許釜黼估古牯鼓瞽罟羖股胍蠱詁賈鈷塢

陰平　伕俘刳呼夫孚孵嘸敷枯柎桴砆膚膴荂跗骷咕姑孤家沽眾菇蛄觚軱辜鴣箍嗚污烏鈷塢

九 千年（圓圈、添甜）韻

陽平　元原員圜圓嬡完懸援沿源爰惇猿玄眩紃緣螈袁轅鉛拳權顴孿攣戀
　　　聯鑾鸞船旋漩璇囡團屯忳臀豚飩傳全存泉痊筌荃詮蹲姸延弦涎焉
　　　然燃研筵絃舷蜓言賢乾虔憐槤漣蓮連鏈棉綿媔眠年駢（腹大便）
　　　便蹁胼田填鈿闐前纏錢*嚴嫌櫘炎閻髯鹽拑箝鉗黔黚盦帘廉簾蠊鐮*
　　　黏嬋禪蟬蟾簷恬甜潛

陽去　斷段緞傳攢倦願縣願眩亂嫩篆便弁卞辨忭辯墊佃奠殿淀澱甸鈿電
　　　靛賤纏件健鍵喭彥現硯莧諺涮煉練鍊面眄麵倩單嬗擅繕羨膳掂漸
　　　儉　焰艷驗髯唸念瞻

陽上　軟遠鞙鬳（l）暖阮斷（t）雋巘兗輦撣丏免勉冕婉湎眄愐緬靦撚（n）
　　　鱔殄踐*儼冉苒染斂臉殮捻忝舔簟*

陰去　斷鍛踹鑽囀轉狷眷絹券勸泃昫駽怨算蒜串吋寸竄釧爨遍變墊戰荐
　　　濺箭薦顫餞建健見憲獻嚥嬿宴燕讌遍片騙倩扇搧煽線腺霰*店惦痁*
　　　掂佔僭劍欠厭魘拈塹

陰上　短轉纂纘卷捲嶲犬綣諼丸婉惋苑菀園阮院戀摞選忖舛喘匾扁窆貶
　　　典碘剪展戩翦蹇面輾錢闡謇搴件蜆譴遣顯偃演堰衍硯鍊年片冼鮮
　　　癬燹蘚腆淺轆闞*點颭檢險傔奄掩魘閃陝諂*

陰平　端磚專尊娟捐涓躚鵑喧圈堳壎嬛暄煊�翩萱諼冤宛悁淵鳶 lyn 孫
　　　宣猻酸飧湍川村穿邨砭辮邊鞭巔顛癲甸氈淺濺煎箋遄轆羶堅肩腱
　　　掀牽軒騫褰搴咽嫣煙燕焉胭偏篇編翩扁仙先羶躚鮮天千芊遷轆*掂*
　　　占尖沾瞻詹霑兼鰜鵜謙忺奄崦憪腌醃閹魘添憸簽籤纖

十　咆哮韻

陽平　姣撈矛犛茅蝥蠱呶恢譊錨鐃撓崤淆爻笯肴刨匏咆庖颮齙巢

陽去　鮑棹驟傲恔效校貌撬橈淖鬧樂

陽上　卯昂泖茆咬某牡

陰去　拗坳「土幻」拗爆趵罩教斠校滘挍窌窖覺較鉸孝靠炮（奢大）奅砲
　　　皰疱豹哨（豬）潲餿睄秒操（搜查也）

陰上　拗飽找抓爪肘佼姣搞攪狡皎絞餃巧薁考跑稍吵炒

陰平　拗（痕）包胞孢苞鮑枹喌嘲鵃交嘐教膠茭蛟跤郊拷哮敲烤磽虓骹
　　　髐酵貓拋泡脬弰捎梢筲艄蛸鞘勦抄弰鈔

十一　賒借韻

陽平　（淋 be）be 椰爺瑘耶騎佘闍蛇邪斜

陽去　榭藉謝偌卅廿夜射麝

陽上　冶喏嘢惹野社

陰去　借喏柘蔗嘅咧卸瀉舍赦趄

陰上　哆姐者赭這嘅茄歪寫捨瀉且扯 tse（離開也）哆

陰平　啤爹嗟罝遮姐嗻啡 ke（糞便也）咩 猘呢些畬賒車（合）尺（讀若
　　　「何車」，工尺譜的唱名也）奢

十二　精明（正餅）韻

陽平　　**贏靈鯪平砰成城晴（靈）擎**仍凝刑型塋嬴形楹瀛熒營瑩盈硎蠅礽縈螢蠃邢陾迎檠顠勍甇惸擎�珄伶凌囹棱櫺泠玲稜綾羚翎聆牷苓菱蛉輪鈴陵零靈鯪鴒齡冥名娙明暝溟瞑鳴嚀寧獰坪屏平枰瓶萍蘋評軯丞乘城朥宬成承繩誠亭停婷庭廷蜓霆呈埕情懲晴澄珵程裎醒餳嶸榮

陽去　　**病定訂淨鄭阱命**並病定淨淨婧阱靖靜勁倞痙競認令另愣楞睖命暝佞擰濘乘剩晟盛詠泳穎縈

陽上　　**嶺領艇**郢領嶺溟暝皿茗酩銘挺町艇永

陰去　　**柄掟正鏡靚**併姍并怲摒柄逬碇錠酊幀政正症證勁徑敬獍脛逕慶磬綮罄興詗應澄拼娉聘騁勝姓性聖聽秤倩稱

陰上　　**餅頂井頸名醒城請**丙屏冏炳秉酊頂鼎井整儆到境憬景璟竟警冏炅炯煛潁絅迥影癭映廎磬頃擰檸惺省眚醒亭繩鋌頸斑脡侹拯請逞騁

陰平　　**疔叮釘精猄驚輕聲腥聽廳青（挨）屏靚（好）生**兵冰搷丁仃叮玎疔酊釘靪偵征徵怔旌晶楨正癥晴箐精菁蒸鯖鶄京兢矜經荊驚坰扃駉兄卿氫興輕馨嚶嬰應攖櫻瑛纓膺英霙鷹鸚傾拎偋姘拼砒瓶娉勝升惺昇星狌猩聲腥醒騂廳桯汀聽稱圊清禎青鯖

十三　東龍韻

陽平　　颿縫逢馮洪熊紅虹訌鴻餇雄傭喁塘容庸慵戎榕溶狨鎔絨茸蓉融鏞
　　　　�窮筇蚣嚨朧欞瓏窿籠聾隆龍襛濛矇蒙矇農噥濃穠儂膿醲篷蓬芃
　　　　髼崇僮同佟仝峒彤桐瞳童筒鑿銅重叢從悰松淙琮蟲重

陽去　　棟動峒恫慟挏洞仲訟誦重頌俸奉鳳（天衣無）縫共哄汞蕻鬨用弄
　　　　夢

陽上　　俑冗勇軵恿蕈攏槓籠隴重

陰去　　甕罋凍棟中眾種綜縱諷賵葑貢　嗅控鞚碰宋送餸痛銃

陰上　　琫菶懂董傯種總腫踵粽㼐俸鳳拱栱鞏孔恐絨傭壅擁冗恿蛹湧懵捧
　　　　悚竦聳筒捅桶統冢寵

陰平　　ung 冬咚東崠鶇中妐縱忠忪蚣棕盅終春螽猣蹤鐘鍾鬉鬆䰐宗丰封
　　　　峰楓烽犎瘋蜂豐鄷鋒風供公功宮工弓恭攻穹芎紅蚣躬釭礱兇凶匈
　　　　胸恟悾洶胸芎翠空嗡噰癰翁邕雍窿檬淞嵩忪菘鬆通恫充沖匆忡憧
　　　　涌璁熜罿翀聰艟蔥衝衷縱聰

十四　官門韻

陽平　　們悗捫瞞門鞔槾盆盤蟠垣媛緩桓湲爰瓛狟萑

陽去　　絆伴叛畔胖悶喚奐忨換渙澴煥玩瘓逭

陽上　　滿蟎伴浣皖睅皖

陰去　　半姅絆冠灌爟瓘罐觀貫鸛判

陰上　　本畚款斡琯管睆館莞盌捖碗腕（古）玩

陰平　　搬般寬歡獾讙倌冠官棺觀潘剜豌

十五　光芒、襄陽（漢韓）韻

陽平　寒（可）汗（讀如「克寒」）韓馯妨房防吭杭航行降頏狂廊根槤浪瀧狼琅瑯碙筤螂踉郎鋃亡茫厖彪呢忘忙邙薴駹牻芒囊曩瓟昂印旁龐唐堂塘搪棠樘溏瑭糖膅螗螗橦床藏凰徨惶潢煌王璜皇磺篁簧艎蝗螢遑隍黃*佯徉勤揚楊洋烊痒穰羊陽颺強俍梁樑涼粱糧良蜋踉輬量娘孃償嘗嫦常裳場庠牂爿牆祥翔腸檣莨薔詳長*

陽去　悍捍汗瀚翰閈睅岸犴嗲傍磅鎊宕盪砉蕩奘幢撞狀臟藏睨詿巷缿項埫晾浪閬望䴠戀旺*丈仗像匠杖橡象弶嚷壤恙攘樣漾讓釀亮悢諒輛量尚上*

陽上　旱恨朗烺妄惘漭網罔莽蟒輞魍囊攘玤蚌䓹往*仰氧痒癢養強襁鏹倆兩魎褟上*

陰去　按案幹榦漢看衍盎謗髈檔當僮壯戀葬況放杠洴絳鋼降誑炕亢抗頏壙懭曠礦纊喪燙趟錫創愴*仗將蟑帳幛漲瘴脹賑醬障向嚮曏快相倡嗆悵唱暢蹡韔悶*

陰上　稈趕笥刊侃暵焊罕榜綁膀磅鎊党擋黨讜駔仿幌彷愰恍眆晃滉紡舫訪港講顙廣獷慷巷廊嗓塎硬顙搡爽搪倘儻努惝淌躺廠敞昶氅鏹闖枉黃王獎掌槳蔣長享晌響餉饗快（掩）映鞅樣兩輛娘相想鯗賞搶*

陰平　安鞍乾干杆桿玕竿肝刊看頇泱骯幫梆邦噹璫當簹蟷襠鐺妝樁牂莊臧裝贓髒坊慌方肓肪芳荒疘謊亢剛岡崗扛杠江摃矼綱缸罡远釭肛光桄胱洸匡康慷悾眶筐糠腔乓雱杧喪桑嗓湯蹚劏鏜倉傖滄蒼艙汪*尪嬙將張彰樟漿璋章鱆獐僵姜殭疆羌薑韁鄉香央殃泱秧鴦傷商墒孀廂殤湘湯鑲相礌緗繿襄觴霜驦驤蠰鵝雙悵倡窗娟餦斨昌槍猖瑲箐菖蹌鎗鏹闆鯧*

十六　追隨韻

陽平　蕤綏瞿渠癯璩絇劬薁鼩鐼衢擂嫘儽棞累纍罍蕾鐳雷蠃騾垂脽誰腄
頹躓廚徐捶槌棰櫥箎篨錘除蜍隋隨

陽去　懟錞隊綴敘墜嶼序　甀罪縋腿聚具巨懅懼炬窭苣虡詎遽鉅醵颵鋭
柄汭睿芮蚋裔慮勵淚戾唳濾累鑢類邃墅悴彗燧瑞瘁睡崇穗萃遂焠

陽上　蕊佢距拒欚侶僂儡呂壘屢旅磊縷耒膍蕾裡　誄讄鋁女餒墅絮緒髓
粹悴瘁

陰去　對碓役　懟最憒捼晬綴贅醊綷醉倨句屨據鋸鐻踞去酳帥悦歲碎税
粹繐　説誶邃倪退駾翠倅淬脆覷焠趣

陰上　對隊咀嘴擧矩竘齲踽莒姁栩煦許詡女水誻滫糈醑腿娶揣趡取

陰平　堆椎沮狙罝朘苴蛆疽錐睢雖雛追居捄据裾車噓吁墟姁訏魖驢虚俱
佉區崛扙拘祛軀駒驅須夊孀毢綏繻胥荽衰雖需推催吹璀崔摧炊砠
緌趑趨

十七　徘徊韻

陽平　媒枚梅煤玫脢苺霉醅培徘裴賠陪回佪徊洄廻茴

陽去　俏孛悖斾焙背 gui（倦也）妹昧沫魅瑁痗會匯燴韢薈闠彙

陽上　浼每挴倍蓓

陰去　悖揹狽背褙貝輩邶鋇悔喙晦誨會愦檜鬠佩沛珮配霈薈

陰上　賄儈剴潰獪繪膾妹猥

陰平　杯盃奎恢悝灰詼傀魁妹坏坯胚㳇偎煨椳隈

十八　優遊韻

陽平　浮枹罘罳蜉矦喉篌鍭餱猴尤髹囮廄悠揄攸柔油游猶疣繇蝣遊郵酋
　　　鈾鞗揉魷由求俅捄毬璆虯裘觩訄賕逑觓球榴偻劉婁摟旒流琉瘤竇
　　　鎏飀飃騮髏留溜牟侔眸繆蛑蟊鏊謀牛投頭仇囚疇稠籌綢逎讎幬酬
陽去　培瓿痘竇荳（句）讀豆逗餖胄僽宙就岫紂餾袖酎驟鷲埠踣覆阜柩
　　　舊候后堠後逅佑侑又宥祐糅狖釉鼬右鏤溜漏陋雷餾貿繆懋脰茂謬
　　　吽受售綬壽授

陽上　厚友卣有櫾燦牖莠鞣酉誘臼舅柳塿嶁摟籔絡嘼某牡畝妞忸朽偶耦
　　　腢藕愀

陰去　漚（長時間浸泡）鬥咒傲咪奏晝甃皺縐垢菷咎夠垢媾廄彀救灸疚
　　　覯詬購雛究幼叩寇佝怐構蔻銬扣嗽守宿漱狩獸琇秀繡鏽透湊嗅憒
　　　臭輳

陰上　嘔毆斗抖料蚪陡豆痘帚肘走酒否缶掊剖久枸狗九笥糾耇苟赳韭玖
　　　口吽糗魷黝懮油友樓瘤朽妞紐鈕牛搜艘叟守擻藪首手（日）頭
　　　䏶（t）丑醜箒

陰平　區謳歐漚甌鷗兜篼周啁賙啾州揪揪洲緅舟菆諏譾偢賙週鄒紑觩
　　　（h）丘呦咻幽麻憂犰鵂麀邱休優溝勾彄篝韝緱鳩騮（m）䁖勾鉤
　　　抔掊哀修嗖廋收溲羞脩蔸飀饈偷歈抽掫犨篘瘳鞦鰍鶖萩秋湫

十九　雞啼韻

陽平　兮奚嵇傒蹊夔攜畦葵逵騤馗嘰（「來」古音讀如黎）犁蠡黎黧謎迷
　　　麛坭泥倪危嵬巍桅猊磑蜺輗霓啼堤媞提禔秭綈緹蹄題齊唯圍帷幃
　　　惟為維違遺闈

陽去　幣弊敝斃薜陛弟娣嵽悌棣第逮遞隸滯懠皆吠荊狒痱偈匱悸櫃簣蕢
　　　跪饋係系　勣拽曳跩例儷劚勵厲唳戾捩瘌礪糲荔蠣麗袂偽嚳毅睨
　　　羿藝詣魏噬筮誓逝位謂彙惠慧彗為胃蕙蝟猬衛

陽上　痱曳愧揆澧禮蠡醴眯米蟻顗娣悌偉暐煒瑋緯葦諱韙韡

陰去　噫瞖殪　縊隘翳閉蔽帝嚏締諦蒂制掣濟瘈祭製際霽廢癈沸痱肺費
　　　繼藣薊髻計季劂桂瑰癸瞶貴蹶瞡鱖契世勢婿細剃嚏屜替殢涕砌傺
　　　切喂尉恚慰畏穢尉勚蔚薉霼餲慧

陰上　矮底抵柢牴砥詆邸仔濟計偈詭佹匭簋屧垝夼晷軌鬼喙啓棨使洗駛
　　　體睇卉委毀燬萎諉虫位

陰平　繫 ngae（乞求也）跛箆低鞮劑擠躋齎齏徼揮暉煇琿睢偽麾瀎輝枅
　　　笄雞圭歸飯閨鮭龜曳溪稽蹊規刲奎巋盔睽窺虧闚咪批錍西荽嘶榱
　　　犀篩梯鎞淒妻悽棲萋威�蝛

二十　大牌韻

陽平　孩諧鞋骸鬐唉埋霾崖捱涯睚排牌篺儕柴豺懷槐淮

陽去　稗唄僜粺敗大寨廌皆豸嘥懈械澥薢瀣痎薤瀨瘵癩籟賴酹勘邁邾賣乿乂
　　　艾騃壞

陽上　嶰蟹邂駭買乃奶迺廌

陰去　嗌隘阨嘎拜帶戴襻蹳債瘵傀塊快筷介尬屆戒玠界疥繲芥蚧（押）
　　　解誡怪夬癩派湃曬太態汏泰貸

陰上　掰擺捭襬歹（幾大就幾）大帶解拐罫楷奶舐（nai）賴牌璽屣徙纚
　　　蒠諰太踩踹（病）壞

陰平　唉哎挨埃齋佳偕喈階楷皆痎街鍇湝乖嗨揩奶拉派嘥呔差偲攜猜釵歪

二十一　卑微韻

陽平　湴痕腓肥其圻埼奇岐旗期棋歧琪琦畿祁祈祇祺綦耆芪萁蘄蜞錡頎
　　　騏騎鬐麒鰭麐厘嫠梨灘狸璃籬綟罹貍醨釐離驪鸝嵋彌楣湄瀰眉
　　　（酴）醾糜麋薇蘼靡麋黴微尼妮呢怩琵毗脾裨鼙蜱皮

陽去　備嬰被避糒骳鼻地哋伎埊妓惠技機芰跽忌俐利蒞猁痢莉罳吏味媚
　　　寐未魅膩珥餌

陽上　企俚哩娌履剮悝李浬理邐里鯉娓霷尾弭敉渼美你旎柅您婢圯庳
　　　（棉）被

陰去　庇秘毖痹祕臂跛彎閟泌冀寄既泊覬記（伙）計器墍屓憩戲棄气氣
　　　汽暨騎驥屁帔譬四

陰上　俾界姊彼比秕備髀地匭悱斐胐枽楣篚誹翡己幾杞麂踦掎紀喜屺豈
　　　起棋莉梨（啫）喱咪（唔好老）脾（夠）皮否嚭痞鄙死

陰平　卑屄碑羆陂詖悲妃屝緋菲蜚霏飛騑非乩几剞譏基奇姬機璣磯譏
　　　畿箕羈肌譏踦錤犧鑊飢饑晞僖傲嘻嘿嬉巇希悕晞曦欺熙熹犧禧義
　　　訴醯稀崎攲觭畸（咕）喱（苦力也）咪眯匿（躲也）丕伾呸披狓

二十二　高徒韻

陽平　塵嚎嗥壕毫濠號蠔豪勞嘮壚嶗廬潦爐牢荖癆盧簪纑臚艫蘆轤醪顱驢鱸巫嫫摹旄模毋毛氂無膜蕪誣謨酟髦奴孥猱駑嗷�敖熬聱螯謷遨鰲驁翱匍脯菩葡蒲蒲醅袍圖嗁咷塗屠徒掏桃涂洮濤燾綯瘏翿荼菟萄逃途醄陶駼鼗嘈徂曹槽殂漕艚螬

陽去　哺埠捕暴步簿部導度蠹悼杜渡蠹盜稌稻翿蹈道鍍做皁祚胙阼造昊皓皞浩顥號賂璐路輅酪露鷺冒媚募婺芼務墓帽慕戊墓琩眊耄霧鶩怒臑傲臬鏊

陽上　佬姥擄栳橑櫓艣潦老虜轤魯鹵有侮姆嫵廡憮拇武母膴舞鵡努弩惱瑙腦抱泡肚

陰去　奧懊澳佈埗報布怖倒妒斁蠹耗到澡灶告誥好犒耗鋪塑愫掃數溯素縢臊訴兔套菟塊吐噪厝慥措操毳燥糙譟躁造醋

陰上　襖媼保堡葆補褓縞寶簿倒堵島擣搗睹賭渡早棗澡璪祖藻蚤稿鎬笴槁杲暠縞好佬路爐摸帽普浦脯譜嫂數土套禱桃討草懆

陰平　燻煲哺逋鯆褒刀嘟叨舠裯闍都租糟蹧遭篙糕糕羔膏皋高蒿尻薅嚕撈蟆髦毛鋪痡嗎搔甦酥繰繰臊蘇酥騷鬃叨弢慆搯滔條饕韜操粗麤

二十三　婆娑韻

陽平　哦何河荷羅儸玀籮腷蘿螺邏鑼磨劘娜哪儺挼挪俄吡哦囮娥峨睋蛾 訛鵝婆皤鄱傻舵沱砣紽跎酡陀馱駝騨鴕鋤矬嵯和禾盉

陽平　惰垛馱墮助坐座（負）荷賀懦糯臥餓和禍

陽上　（L）砢（L）蓏我頗妥橢坐喎涴（破壞了）

陰去　簸播剁癉佐課騍貨個箇過破（注）疏些（《楚辭》中的語氣詞》） 唾挫剉銼錯涴

陰上　嚄婀簸躲哆軃埵髻朵左俎詛阻伙夥棵火顆哿舸啝果裹可坷蓏攞裸 摸頗叵管噴所瑣鎖楚礎脞

陰平　喔婀屙柯珂瘑軻阿疴坡波玻多科窠髁稞薖蝌哥歌塎戈撾緺呵苛囉 蘿魔摩麼頗棵唆傞娑挲梳梭疋疏嗦蓑莎蔬拖搓瑳磋毶初蹉雛倭媧 渦窩萵蝸蹉鍋唷喲

二十四　逍遙韻

陽平　傜僥垚堯姚嬈嶢徭搖橈姚桃瑤窯窰繇蕘蟯襓謠遙飆饒僑喬嶠翹橋
　　　庨轎蕎僚嘹寮寮憀撩漻燎獠療瞭繚聊遼鐐鷯描瞄苗嫖瓢韶岧條調
　　　迢髫齠憔晁朝樵潮瞧譙

陽去　驃掉蓧調召嚼誚噍趙嶠撬（g）曜耀燿廖炤料妙廟繆尿溺兆劭邵
　　　旐紹肇

陽上　嬈舀了杪杳淼渺眇秒窈紗邈貌訬嫋鳥裊殍鰾窕

陰去　俵吊弔竅釣堅僬矖詔醮釂照叫竅撬（h）要窔漂剽慓票嘯少笑眺
　　　耀跳悄俏峭肖鞘

陰上　嫖表褾褾屌剿勦沼湫矯撟皦蹻譑繳曉鷕窅妖繞擾橋 kiu（湊巧也）
　　　撩料廟瞟小少筊謏篠愀

陰平　錶僄彪標瀌標飆膮麃票鏢丟凋刁叼彫貂雕鵰招昭朝椒焌焦礁釗鐎
　　　蕉嬌澆驕僥傲嘵囂枵梟橇歊熇獢趫蹺驍鴞么吆喓幺袄腰夭婹邀撩
　　　咪喵僄漂飄摽熛宵消燒瀟硝簫綃幧蕭蛸逍銷霄魈佻挑昭超釗鍬

二十五　茶花韻

陽平　爸咋嘎（h）瑕遐騢霞嘛痳嬤麻禡娜挐拿哪嘩枒牙芽蚜衙扒把琶
　　　爬耙 sa（偷也，又作象聲詞）搽查槎耖垞茬茶樺華驊鏵

陽去　罷吧乍咋（齖）齰（蠻橫也）下廈夏苄　廿罵砑訝迓畫絓繡話

陽上　下（幾多下）也馬碼瑪螞那哪瓦雅踝

陰去　亞婭阿呀霸耙弰壩搾咤奓妊榨炸筗醡痄詐化假價嫁架稼駕卦罣褂
　　　註掛髂胯罅嘛嗎怕散（sa）侂岔汊衩妊詫

陰上　啞掗把靶打苴鮓渣（差勁也）（梳）化假嘏斝賈架剮寡褂吓嫵捌
　　　（牛）扒灑耍畫

陰平　丫椏鴉巴叭爸疤笆葩打咤咱喳揸楂齜樦髽渣花加嘉家枷珈痂笳葭
　　　鰕猳迦瓜呱哈岈蝦 ha（欺負）（哎哋）吔卡誇侉咼夸媫胯跨啦嗎孖
　　　（黑矇）矇媽趴（俯臥也）卅沙痧砂紗裟鯊莎他她它牠袘叉差艖哇
　　　嘩娃洼窪蛙譁划

二十六　活韻

高　　砵 boot（鞋、或汽車響按聲）

中　　砵缽鱍闊括栝潑筈聒髻豁抹潑醱

低　　勃浡脖渤艴荸餑餺撥末歿沒沫秣茉活佸

二十七　劇力韻

高　　（笛）（石）壁偪幅愎擗楅湢璧甓皕碧腷襞辟逼嫡甌鏑靮的即勣唧
　　　　稙稷積績織職跡踖蹟陟　戟甌擊墼棘殛激虢鶪虩（h）矗菂闃（h）
　　　　億憶抑益繶臆隙洫淢綌閾闃（kw）礫靂匿昵暱癖辟僻闢霹嗇奭媳
　　　　式息悉惜拭昔晰析淅　熄瘜晳稤色螅螫襫識軾適釋飾倜俶剔忒惕
　　　　慝趯逖忐叱敕慼戚捇栻昃戢磧鏚鶒斥
中　　　**壁摕灸瘠脊蹐蹢隻吃劈錫惜（吻也）踢呎尺赤脊錫緆裼刺赤**
低　　　**笛糴蓆劇屐石碩敵滌滴狄翟荻覿覡迪值聖埴夕寂席植殖汐浞直矽
　　　　氼籍耤蓆藉極亦奕射帟弈弋役懌掖斁易杙液燡疫縌繹翊翌翼腋蜴
　　　　蝎譯逆驛鷁鸃力嚦歺曆櫟櫪歷瀝櫟鬲冪塓汩糸冪覓溺愵眣衵蝕食
　　　　域淢緎罬蚇閾**

二十八　屋韻

高　　　屋卜褥蹼督篤裞 弼捉斸燭矚祝竹竺穛筑築粥蠋觸足蹙蹴鏃幅福
　　　腹菖蝠複覆輹馥輻菊匊 捐掬梏桐穀鞠鵠谷哭愞臑毓昱勖勗彧旭
　　　沃煜鍙頊郁（玉）（肉）（褥）曲蛐麯礜碌睩（鹿）（錄）仆叔夙宿籟
　　　粟縮菽薂蓿觫諑踧驌鷫肅 促亍俶搐擉臅束歘潃畜蠢簇蓄諔齱速

中

低　　　僕暴曝瀑犢殰毒瀆牘犢纛讀灙牘黷獨俗妯族柚濁磧續舳躅鐲軸逐
　　　伏匐復服狀菔茯袱馥侷局焗跼酷斛穀慾堉欲滫獄玉鬻縟肉育蓐褥
　　　辱鈺鵒浴六僇戮氯漉璣睩祿簏籙綠蓼轆醁錄陸麓鹿木沐楘牧目睦
　　　穆霂惡朒衄朰墊屬淑熟蜀贖

二十九　律韻

高　　　卒绌（率）恤帥怵戌捽窣蟀詘出怵焌黜齣

中

低　　　壘律慄栗溧率篥葎吶朒訥術朮述絀秫

三十　爵韻

高　　剁掠

中　　剁斫啄斲柭涿琢涿諑勺倬灼爝爵芍著酌雀腳蹻約卻噱削杓爍鑠鵲
遁踔綽碏焯淖卓桌

低　　嚼爝嚼著弱曰瀹爚癉礿若藥虐謔躍鑰龠醵蹻掠撂略

三十一　答法冊韻

高　　嗒（夾）（鴿）*迫赫黑刻嚦卡扼軛厄幄喔握測側*

中　　押鴨搭瘩答耷褡咂嚃匝貶砸　甲鴿嗑夾岬筴胛莢袷鉀鋏鵊鴶呷掐
峽喢圾歃澀箑雯靸馺颯塔塌拓搨榻榻遝礘插鉈壓揠胺軋遏閼頦餲
押八捌筆咀怛扎昕拶札　紮噆法發　刮颳　撒煞薩鍛撻獺躂闥韃刷察
擦挖斡*伯佰柏檗百窄咋喈　幘柞磔笮簀舴蚱迮責賾 (f) 謯格嗝搿膈
隔革骼鬲摑嚇虢客擘帕拍珀欂魄索愬冊拆粣坼策*

低　　沓渣諧踏遲習褶榴襲鍘閘集雜颯夾俠峽洽篋狎狹垃擸立臘蠟邋吶
納訥衲鈉煠（把食物放進湯或沸水中弄熱）剌瘌辣捺滑猾*匍帛白
舶踏筏葡宅摘擇擲澤耤翟霓齰蹟躑謫額峇詻賊劃　嫭惑　耄蟈或*

三十二　給一克韻

高　執汁濈縶急苃恰帢欱溘濭翕闔瞌洽（盒）悒挹喝揖歃泣浥濭翕裛
　　邑熠吸伋汲級給苃笈笠粒凹岌濕戢茸輯不畢筆篳質螿驚刺窟帗佛
　　忽惚拂欻氟矻袚笏箑絀朏 弗吉拮桔訖嘎橘扢汩骨乞仡迄汔一咳
　　甩乜匹疋失室瑟膝蝨七漆嗢尉屈詘*北得德仄側則昃克刻剋黑塞側*
中　蛤閣鴿

低　合盍俠盒闔頷入熠及笈芨（濕 lep）lep 岌十拾什弼拔跋鈸駁魃凸
　　突脯葵佺姪嫉疾窒膣蛭蟄乏伐佛怫筏罰閥倔崛掘劾核橄瞎磕紇翮
　　覡轄莢點齕日佾泆溢袏軼逸馹鎰佚勿宓密物蜜襪謐兀仡脆屼屹忔
　　實捐核鶻*特勒仂笏肋防脈脈蛞貊貘霢驀麥墨默*

三十三　攝鐵訣韻

高　（帖）（葉）必搣

中　笘接囁婕熱楱楫浹褶讘輒摺劫袷怯愜慊歉篋脅協挾撅淹腌魘魘屧
　　儡攝涉燮篢帖怗貼跕妾彆憋鱉跌哲婕呫折晢窫櫛浙澥睫節蜇捷結
　　愜拮袺訐頡潔歇胕蠍噎謁咽喝劫契挈揭擷竭碣竭絜纈襭詰鍥撇瞥
　　媟屑楔泄洩渫竊緤褻蠥薛鐵餮切徹掣撤柣沏澈設轍*拙剟咄啜嚽惙
　　攫敠絀綴茁蕝輟餟血汃映黜決刿噘乂抉撅沈獗抉缺蕨觖訣譎趹瞯
　　闋鐍闕鳩唰雪鱈悅*

低　疊喋堞喋揲牒碟鰈蝶褋褶諜蹀鰈鰈挾囁業瞱撷燁葉頁獵躐捏捻
　　涅聶臬茶躡鑷別瘭苤蹩餒秩帙咥垤絰 迭截捷傑佶偈桀榤杰熱嚙
　　辥糱嵲陧蟄冽洌列咧唳捩烈裂迾滅幭搣篾蔑撇舌蝕*奪絕崒捽趏橛*

（g）乙刖 捐曰月樾潏燏蓺玥矞 聿越軏遹鉞 騷歔穴劣埒捋莩鈋猝 撮歠

三十四　割索韻

高　　剝扑（郵）戳（莫）（膜）泡噗

中　　**割葛轕**喝愒渴惡堊博搏膊襮鎛縛駁作柞迮霍彉彏懾攉藿各咯擱斠
　　　桷榷汪胳袼覺角閣國攫椰孽蟈躩郭钁鹻幗 嗃涸堀壑恪愘揯礐確
　　　郝廓擴絡酪噗扑撲墣樸粕醭鞥璞嗦搠朔槊簡索托侂庹拓拆橐飥撢
　　　魄託剒錯箔謩蠖

低　　**曷毼蝎褐鞨鶡**泊礴箔縛薄礴鉑雹度踱鐸昨怍擢柞濯酢鷟鑿學貉翯
　　　鶴咯樂洛烙犖珞絡酪落寞幕漠瘼膜莫貘喏諾岳噩咢崿嶽愕樂齷萼
　　　諤鍔顎鼉鸒獲攫濩穫繘鑊

粵音韻母表一　　平、上、去（舒聲）部分

語音學類別		韻母	音韻學類別
開元音		加*ɑ (25)　多*ɔ (23)　些*ɛ (11)　靴*œ (2)　　按：ɑ 為開口，ɔ、ɛ、œ 為半開口 ɑ：	開口 / 半開口
前元音		知*i (6)　佳ai (28)　麗ei (19)　來ɔi (3)　幾ei (21)　杯ui (17)	齊齒
		朱*y (6)　追œy (14)	撮口
圓唇		呼*u (8)　交au (16)　流ɐu (18)　奧*ou (22)　妙iu (24)	合口
鼻音	雙唇	唔m (4)　談am (5)　琴ɐm (1)　　　　　　　　襌im (9)	閉口
	舌尖	山an (5)　雲ɐn (5)　看ɔn (15)　盡œn (7)　半un (14)　天in (9)　完yn (9)	開口
	舌根	午ŋ (4)　鵬aŋ (5)　騰ɐŋ (1)　汪ɔŋ (15)　洋œŋ (15)　鄭ɛŋ (12)　成iŋ (12)　功uŋ (13)	

注：　① 表一內第一至四行中，有＊號的韻母為單元音．其餘為複元音。

　　② 每個韻母右下小圓圈的數字為該韻在本書部表的編號，如韻母 a 音的小圓圈的數字為 25，就是指本韻表第二十五個韻部「茶花韻」。

　　③ 表一內凡有粗線把某些韻母右下的小圓圈相連者，表示這些韻部可以通押。

　　④ 按音韻學分類，「開口」又名「開口洪音」，「齊齒」又名〔開口細音〕，〔合口〕又名〔合口洪音〕，〔撮口〕又名「合口細音」。以開口度辨之，〔開口〕最大，〔齊齒〕次之，〔合口〕又次之，「撮口」更小。以圖示之為：

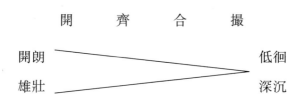

開　　　齊　　　合　　　撮

開朗　　　　　　　　　　低徊

雄壯　　　　　　　　　　深沉

粵音韻母表二　入聲(促聲)部分

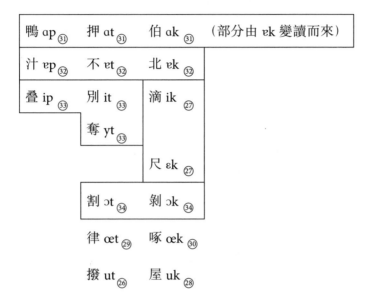

按：表二裡能通押的韻部俱已用框線包在一起
　　入聲字的聲情：雀躍、激越

新版後記

　　《粵語歌詞創作談》初版是在 2003 年的 4 月出版，距今逾十三年。這本書算是暢銷的，記憶中初版後約兩三年便售罄了。原出版社重印過此書一次，也是約兩三年左右，再次售罄。

　　現在把這書重新排印出版，在看校樣時，不免有所感觸。

　　十三年不是短時間，今天，香港人對於粵語歌，有些是已變得冷漠得很的，尤其是千禧前後出世的後生一代，然而又有些人卻是依然非常熱愛粵語歌曲的，其中又分若干族群，比如上了年紀的族群，大多對當下的粵語流行曲新作聽不入耳……猶幸，從網上的某些專頁察知，鍾愛粵語歌創作的朋友並不少，老中青都有，人數都應該有五位數吧！這當中還不包括許許多多喜歡二次創作「惡搞詞」或「正搞詞」的臥虎藏龍。看到這一路創作雄師，粵語歌的前途又不見得需要太悲觀。

　　雖是重新排印出版，是次的新版本，只有「粵語歌先詞後曲導論」一章是重新撰寫的，新加不少內容，因而篇幅也擴充了不少。而其他章節，只做了一點點補充，基本上跟舊版本沒有不同。事實上，這些章節中所舉的作品例子看來雖陳舊，認識者應該還是較多的，反而要是換上新詞作為例子，除非是著名如《高山低谷》，不然怕認識者甚少。另一個想法是，保留這些舊例子，其實也是個歷史紀錄，說明千禧年初，有過

這樣一批較為人知的粵語歌作品。

再想下去，還可以涉及另外一些香港音樂生活文化的變遷：那就是連歌書都「死亡」了，而往網上找新近流行的歌曲的曲譜卻絕對不易。不過，找新近流行的歌曲的鋼琴演奏版卻容易得多，有些比較流行的歌曲，鋼琴版本可以多達三個五個。樂譜找不到，而筆者又欠工夫欠功力把曲譜記下來，故此要用作書上的例子便頗不可能。不禁問，為甚麼以前養得起不少歌書，而現在是一本都養不起，我們的音樂生活到底發生了怎樣的變化？

或者，是因為科技進步了，歌書真的不大需要了。正如上一輩的詞人，還有大疊大疊手稿留存，手稿上有譜有詞，看字跡更如見其人，看著讓人產生敬意。現在，哪會有手稿，而且有些作曲作詞的人都不熟諳寫譜的哩！

要是問，為何單單是要把「粵語歌先詞後曲導論」這一章的內容大幅擴充改寫？那是因為，十三年來，在粵語歌先詞後曲方面，不管是歷史還是創作技術理論的探索，都有很多新的得著，相比起來，原書中這部分的內容是太陳舊了。為了能讓讀者獲取到那些最新的探索成果，改寫是絕對需要的。意想不到的是，這方面的新得著源源不斷，因為今年年中，為 HKU Space 主持了一個「粵語歌曲先詞後曲創作坊」，共十二課，在教學相長之下，又產生不少新知識。然而，書樣已經基本上排好，不想再大幅改動了。只好把這些新東西化成文字放到網上的博客去，以「粵語歌先詞學前沿概貌」為題目發表，共四篇。

筆者期望，讀者讀罷本書此章，會有衝動去嘗試創作適宜譜成粵語流行曲的歌詞……而筆者深信，這種歌詞會有能力將音樂創意喚醒，也

更能發揮粵語語音的獨特韻味。事實上，粵語歌創作中「先曲後詞」的「霸權」，從八十年代起「霸權」了三十餘年，看來已甚見疲態，何不改改方式呢？

又，本書的自序，是原書所有的。但由於語境畢竟有了差異，所以這篇自序是略作了刪改的。謹此作交代。

最後要感謝匯智出版社的羅國洪先生，沒有他的支持，本書的新版可能出不成，變成絕版書。也要特別鳴謝陳詩敏小姐，新版本中的韻表，是她義務替筆者重新打字的，勞苦功高！銘感不已！

2016 年 11 月